高等教育艺术设计系列教材

U0368663

主　编　罗高生　高　卓　姜　涛　杜海明
副主编　闫　川　宋双双

设计概论

清华大学出版社
北　京

内 容 简 介

本书结合中外设计学科发展的新形势和新特点,在吸收国内外设计界权威专家们丰硕成果的基础上,针对本科及高职高专院校设计类专业应用型人才的培养目标,从设计的本质、意义及其应用出发,系统介绍了设计的历史,设计的特征,设计的思维,设计的方法、程序与管理,设计专业方向与设计师职业,以及设计哲学、文化与科学等基本知识和技能,并注重体现设计时代精神,挖掘深蕴的设计人文内涵,精选设计风格鲜明的经典作品,力求教材内容与结构的创新。本书特色在于理论联系实际,通过由浅入深的讲解和应用案例分析,让学生在学习过程中得到设计体验,启发学生主动学习、思考并进行设计的实践,激发学生的创作思维和创新能力,为今后的设计实践打下坚实的基础。

本书可作为本科及职业院校艺术设计相关专业学生的教材,也可作为艺术设计爱好者的参考资料。

图书在版编目(CIP)数据

设计概论/罗高生等主编. —北京:清华大学出版社,2023.5
高等教育艺术设计系列教材
ISBN 978-7-302-63547-5

Ⅰ. ①设… Ⅱ. ①罗… Ⅲ. ①艺术—设计—高等学校—教材 Ⅳ. ①J06

中国国家版本馆 CIP 数据核字(2023)第 087768 号

责任编辑:张龙卿
封面设计:曾雅菲 徐巧英
责任校对:刘 静
责任印制:宋 林

出版发行:清华大学出版社
　　　网　　　址:http://www.tup.com.cn, http://www.wqbook.com
　　　地　　　址:北京清华大学学研大厦 A 座　　　　　　邮　　编:100084
　　　社　总　机:010-83470000　　　　　　　　　　　　邮　　购:010-62786544
　　　投稿与读者服务:010-62776969,c-service@tup.tsinghua.edu.cn
　　　质量反馈:010-62772015,zhiliang@tup.tsinghua.edu.cn
　　　课件下载:http://www.tup.com.cn,010-83470410
印 装 者:三河市君旺印务有限公司
经　　销:全国新华书店
开　　本:210mm×285mm　　　印　　张:9.25　　　字　　数:267 千字
版　　次:2023 年 5 月第 1 版　　　印　　次:2023 年 5 月第 1 次印刷
定　　价:79.00 元

产品编号:093009-01

前　言

习近平总书记在党的"二十大"报告中指出：教育、科技、人才是全面建设社会主义现代化国家的基础性、战略性支撑。必须坚持科技是第一生产力、人才是第一资料、创新是第一动力，深入实施科教兴国战略、人才强国战略、创新驱动发展战略，这三大战略共同服务于创新型国家的建设。

当前，在产业结构深度调整及服务型经济迅速壮大的背景下，社会对设计人才素质和结构的需求发生了一系列的变化，"设计概论"课程面临着新时代、新设计学科建设的新要求。

本书的编者注重学生的学习体验，学以致用，将设计经验融入教学中。本书把握最新的设计思想与教学理念，吸收前卫的设计成果，根据编者自己的日常教案内容系统整理而成，力求严谨与贴合实际，注重学生与教师的互动，具有内容新颖、案例经典、图文并茂、结构合理、通俗易懂，以及较强的实践性、实用性、实时性和实情性等特点。本书增加课题的实验性与创新性，通过课题的具体化调动学生思维，不断变换课题内容，并且采用新颖统一的格式化体例设计。在书中，编者使用了大量具有代表性的图片来扩充信息量，其中不乏前卫、经典、另类的设计作品，方便学生的学习体验，并激发他们学习的主观能动性。在教师的授课过程中，可以针对书中的这些案例做详尽的点评分析，并给学生安排相应的课题作为实践，以便最大限度地使学生打好基础，练就扎实的设计基本功，更好地将所学内容应用于以后的工作中，为将来更好地融入就业环境做好准备。

本书由罗高生进行总体方案策划和统稿，高卓具体组织实施和进行版式整理。编写分工如下：哈尔滨理工大学高卓编写第1章、第2章，大连海洋大学姜涛编写第3章、第4章，江西师范大学杜海明编写第5章，上海电子信息职业技术学院罗高生编写第6章、第7章。太原师范学院的闫川博士和设计师宋双双参与了本书部分内容的编写。在本书编写过程中，参考了大量的国内外有关设计方面的最新资料，精选收录了具有典型意义的优秀设计作品，并得到了编委会有关专家教授的指导，在此特别致以衷心的感谢。

鉴于编者水平有限，书中难免有疏漏和不足之处，恳请同行专家和广大读者斧正。

编　者
2023 年 2 月

目 录

第一章
导　论

学习要点及目标

1. 通过学习设计本质及设计活动的特征，以及设计与艺术、技术的关系三个方面，了解设计的本质及作用。
2. 通过设计创造美好生活，以及创造品牌和财富等方面了解设计的意义。
3. 熟知设计的起源，重点掌握设计的发展过程。
4. 了解设计教育的发展，掌握设计教育的起源、发展和未来趋势。

核心概念

设计的本质；设计的意义；设计的发展；设计的教育。

引导案例

苹果公司的设计传奇故事

"你愿意卖一辈子汽水，还是和我们一起改变这个世界？"这是乔布斯在劝导前百事可乐总裁约翰·斯考利加入苹果公司时提出的让其心动的发言。此后，苹果公司产品的地位在大众生活中显著提高。苹果公司的巨大成功，一个很重要的原因在于其不断地创新设计。苹果公司的产品设计理念并不只是外观时尚而已，更是一种对于极简主义的追求、对于帮助个人解决问题的透彻理解，以及对开发人性化产品的高度承诺。自苹果公司开始，可视化操作界面成为电子产品发展的大趋势，从而改变了人们对于电子产品的所有理解。短短数年，从命令行界面操作系统到现在用手指轻轻一触就打开应用软件的人性化操作系统，这正是创新设计的力量。

苹果公司的设计在很大程度上改变了世界，引发了关于移动互联网、智能化设备、物联网等一系列技术应用场景，特别是近十年来智能设计的变革发展几乎一直由苹果公司引领。这一切的变化促进了工业 4.0 时代的快速到来。

1．iMac 计算机

1998 年 8 月 15 日苹果公司推出了 iMac G3，这台一体式个人计算机在外观上拥有醒目的色彩和优雅的弧面设计。在色彩上，它的机身呈现出一种半透明的海蓝色和少面积的白色，这种半透明的海蓝色被称为 Bondi blue，源自澳大利亚悉尼 Bondi 海滩的海水颜色。从设计形态学角度来看，iMac 的弧面设计显得时尚、典雅。机壳和鼠标的半透明材质使计算机内部的组件一览无余，这在当时的个人计算机设计领域是非常超前的。

iMac 的出现极大地改变了人们对电子产品的陌生感,它具有以往高科技产品所不具有的亲和力和时尚感。精致的造型设计和完美的人机操作界面,再加上快速发展的硬件更替以及高速互联网的诞生,让用户产生一种既亲和又高效的新体验。无论是新材料和新技术的整合,还是人性化的操作方式和高效率的生产方式,都使苹果计算机带给人们一种具有高端科技感和未来科技审美的综合印象。

从设计心理学的观点分析,iMac 计算机的色彩设计具有强烈的情感表达,这种从海浪色彩中提取的颜色,既具有科技感,又充满了清新自然的元素,这两种属性的结合满足了人们对计算机的新奇爱好,让用户在便于使用的同时,又不单单把计算机看作一种生产工具,某种程度上,它也可以作为一种具有审美功能的装置用于摆放和装饰。这种设计方式,解决了 20 世纪困扰工业设计师的一个难题——如何让一个复杂的工业设备具有人性化的操作方式和亲和力的外观。(见图 1-1 ~图 1-3)

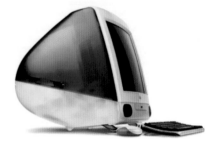

⊕ 图 1-1　iMac G3（1998 年）

⊕ 图 1-2　iMac G5（2005 年）

⊕ 图 1-3　iMac（2013 年）

2．iPhone

截止到 2021 年 9 月,苹果公司共发布了 32 款名为 iPhone 的手机产品。在这些产品中集成了大量的创新技术和理念,例如通信工具、摄影摄像工具、电子地图、移动互联网等主要功能。同时,在屏幕、指纹解锁、传感器、机身材料等方面也率先进行了产品创新,并带起一波又一波的风潮。

苹果公司的产品从用户角度出发,注重细节设计和用户体验,从用户角度考虑用户需求,尽量减轻对使用者的体力负担和精神压力,提高使用效率。比如在户外阳光下,人们常常会觉得看不清屏幕,觉得屏幕不够亮,iPhone 手机会根据环境光线的变化调节屏幕亮度来尽可能适应人们眼睛的舒适需求。又比如它的指纹识别技术、摄影摄像功能以及允许用户同时通过多个触点操作界面便可完成画面缩放的功能等,这些设计使虚拟物体操作变得更为真实、更为人性化。(见图 1-4)

3．iPad

iPad 是由苹果公司设计师乔纳森•艾维（Jonathan Ive）主导设计的,这个系列的设备起初定位于手机和笔记本电脑之间,用以满足移动办公、远程教育、电子阅读以及家庭娱乐等需求。从 2010 年开始,苹果公司陆续设计了 iPad、iPad mini、iPad air、iPad Pro 等,这些产品的主要优势在于轻薄的机身、优秀的电池续航能力、全屏触控、便捷的交互方式。针对平板电脑的定位,iPad 在电路优化上做到极致,有着超强的省电模式,在连接

Wi-Fi 或移动互联网的情况下，其实用性大大提升，并且它还拥有 iPhone 的十多万款软件支持，这个优势是大多数平板电脑不能比拟的。（见图 1-5）

⊕ 图 1-4　iPhone 的触控功能

⊕ 图 1-5　iPad 用户体验

第一节　设计的本质

一、什么是设计

设计是人类的一种有意识的实践活动，人类通过智力和劳动改变周围的环境，逐渐积累了大量的经验和智慧，也为人类文明积淀了厚重的物质和精神遗产。最早期的原始社会，人们只使用天然的材料，例如石头、树枝来制作斧头、锤子、棍棒等充当工具。在对周围事物进行改造的过程中，人类学会了观察、对比和选择。后来原始人类逐渐学会了使用加工打磨过的石器，并对其他工具和材料进行简单的加工，于是进一步出现了磨制的石器。虽然这些日常使用的工具在今天看来非常简单、粗陋，完全无法和今天的工具设施相比，但这是人类按照自己头脑中存在的设想，有目的地、自觉地改变自然物的形态，从而创造出自己需要的工具。在思维意识的指导下进行的选材、改造、组合等一系列设计过程，制造出一个新事物的活动，实际上就是人类早期的设计活动。

在现代生活中，视觉设计已经触及生活的方方面面，我们身边处处可见设计师精心设计的作品，这些设计作品在设计本质上和原始时代其实是相通的，只不过现在设计得更复杂。如图 1-6 所示的可折叠纸家具是设计师在创新思维和环保设计思想综合指导下的产物。这个折叠纸家具的材料来自回收的纸，设计灵感来源于灵活的

细胞结构。根据细胞结构的原理设计了这种可以随意组装摆放的形式,材料轻盈、灵活,给人们带来了很多便利,同时在这类设计中,设计师优先考虑的是对环境的可持续利用和能源环保等因素,每一个设计要素都包括了对环境效益的考量,所以这些纸家具的零部件能够方便地被分类回收,能再生循环并重新利用,从而建立起一种协调发展的机制。

↑ 图1-6 可折叠的纸家具设计

由此可见,设计其实就是针对目标问题进行的求解活动,是为满足人们需求而进行的一个创造过程。原始人类利用石块满足对食物切割的需求,而现代人的设计是为了满足人类可持续发展的需求而进行的一系列设计活动。

设计源于拉丁文 designave,其本义是"徽章、记号",即事物或人物得以被认知的依据或媒介。从广义的角度来理解,design 最基本的意义是计划,即心怀一定的目的,并以实现为目标而建立的方案,这个界定几乎涵盖了人类有史以来的一切文明创造活动,其所蕴含着的构思和创造性的行为,则是现代设计的内涵和灵魂;从狭义的角度来理解,design 是指在一般的计划和设计中,将构成艺术作品的各个要素,基于各部分之间或者部分与整体的结构关系,组织成为一个作品的创意过程。

总之,设计是一个系统工程,涉及人、社会、环境等多个方面,也涉及众多学科领域,例如,经济学、社会学、法学、艺术学、美学等。设计是科学与美学、技术与艺术、产业与文化在后工业文明背景下的高度融合。

🔗 相关链接

设计概念的演变

设计的内涵随着时代变革产生了阶段性的变化。

在早期阶段,设计通常和绘画的关系比较紧密,如色彩、构图等元素常常被人们拿来作为设计理论基础的萌芽和雏形。

17世纪,柏拉图主义者祖卡罗、洛马佐、贝洛里都倾向于把设计与理念视为同一,因此设计的概念与创造性、预见性等发生了密切联系。直到20世纪中叶,艺术学校中开设的基础设计课程还是立足于造型基本要素——点、线、面的组合形式。

进入现代设计阶段后,设计的基本内涵已经接近当今的理念,是把创新性作为设计师的第一要务。

《不列颠百科全书》(第15版)对设计(design)进行了较明确和独具现代性的解释,指进行某种创造时计划和方案的展开过程,即头脑的构思。一般情况下设计是指能用图样、模型表现的实体,但并非最终完成的实体,而是指计划和方案。

二、设计的本质

设计的本质是人们为了适应生活的需求,改变事物性质的方法,让物质成为人类的助力,为人类社会的生产生活所用,使人成为造物世界的中心,让环境的改良结果以人的目标为主,因此,设计对人类社会来说有着非常积极的一面。

1. 设计的本质是人为事物

所谓人为事物,是指人的创造性活动所得到的结果。设计是人类的一种创造性活动,它主要解决人们面对生产、生活时遇到的一些需要进行复杂构造的问题,是针对目标问题进行的求解活动,人类在扩大生产活动的同时,必然面临大量需要协同诸多因素而解决的一系列问题,因此需要在环境、物质、人之间创造一种不断变化和发展的关系,以便在满足生活需要的前提下进行反思。

设计主要解决的是人与事物的关系,从人性角度出发,利用和规范事物本身,达到物为人用,物尽其用的目标。设计是以人为本并为人服务的;造物即是一项以创新为本的创造性劳动。因此在设计时首先要发现人们的需求,以人的真实需求为痛点去寻求设计,调整设计,考核设计,最终设计出满足人性需求的事物,这才是设计的真正价值。例如,人们有时需要携带宠物出门,Mopet 宠物电动车的厂家想出了一个好的创意,在电动车踏板的地方加一个篮筐,可以用来携带小型宠物,篮筐旁边挡板处是一个活动的小窗口,宠物可以探出头;同时 Mopet 宠物电动车还设计了栓宠物的绳子,当主人暂时离开时,可以防止宠物乱跑。(见图 1-7)

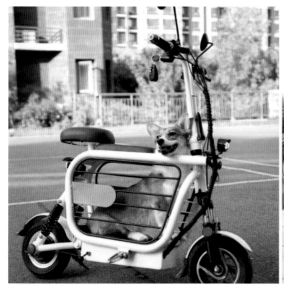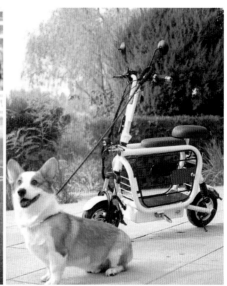

⊕ 图 1-7　Mopet 宠物电动车

所谓需求,是指人对某种事物的渴求和欲望,人的需求如同人的生命过程一样,处在一种不断的新生与变动之中。"需求是发明之母"是一句至理名言。正是由于人类的原始需求,才产生了人类数千年来的进步和现代文明。无论是石器时代粗陋工具的打造,还是现代社会的飞行器、运输车辆,乃至各种充满科幻感的航天器、机器人等,正是由于人类对科技文明和生活进步的无限需求才产生了这些文明进化的象征物。从另一方面来说,我们也发现似乎人类对自身的生活需求的关注远远不够。在现实生活中,真正好的设计其实并不多,因此,我们需要对生活中的设计进行重新定义。

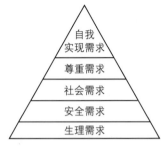

相关链接

马斯洛需求层次理论

马斯洛将人的需求分为五个层次,由低到高排列成金字塔形:生理需求、安全需求、社会需求(归属和爱的需求)、尊重需求、自我实现需求。人们一般从追求满足最低级的需求发展到追求满足高级的需求,这种发展不一定按照低层到高层的次序,也不一定低层次需求全部得到满足之后才能进入高层次的需求。设计的本质就是分析不同类型人的需求并为之解决问题。(见图1-8)

图1-8 马斯洛需求层次理论

2. 设计是人类生活方式的设计

人类的设计来源于原始文明中对于某种事物的强烈渴望和崇拜。无论从原始的石器、彩陶、青铜器,还是发展过程中出现的农用生产工具、机械制品乃至电子电器设备等,在不同的生产阶段,人类生活方式的变化是从简单到复杂,从低级到高级。伴随着生活方式的不同,人们对日常用品的需求也在不断变化。例如,通过了解古代家具发展演变的历史,可以发现人类发生了由席地而坐向垂足而坐的生活方式的转变,从而造成家具设计形态的改变,由此可以看出生活方式对设计结果产生的直接影响。任何生活方式的提升和改变都能更好地促进设计的发展。目前人类处于一种贪婪地向大自然索取资源,从而造成环境污染、生态危机的状态,设计可以帮助人们寻求一种更环保的生活方式。

相关链接

今天你是否注重低碳环保

步入后工业化社会,人们充满了对未来生活品质的担忧,所以越来越多的人意识到低碳环保生活的重要性,这种生活方式让人们回归传统,节约能耗,亲近大自然,也有利于促进现代人的身心健康。

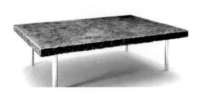

图1-9 Shredded家具系列

比利时艺术家Jens Praet制作的名为"碎片(Shredded)"的家具系列包括桌椅、书架和板凳等多款家具。设计师先将收集到的废旧杂志切割成长条状,再将这些切成条的纸张与切割过程中产生的纸屑和树脂搅拌在一起压入模具中,用来制造家具的每一个零部件,最后对家具进行打磨抛光处理。经过这些复杂的工序,最终的家具成品已经没有纸张的感觉,而是形成了一种看似石材的纹理,并且这种材料十分结实,硬度与木制家具相似。这种做法可变废为宝,一举两得。(见图1-9)

三、设计活动的特征

1. 设计无处不在

在过去,设计存在一种神秘感和疏离感,许多人认为设计是少数人从事的审美工作,与普通人的生活无关。实际上,在科技产品遍布我们周边的今天,设计早已渗透进千家万户的日常生活。我们每天研究如何出行,如何穿着打扮,如何使用各种现代化设备与其他人通信,家居生活如何更加惬意和舒适,这些都有设计的因素。小到一支铅笔,大到航天飞机,这些设计内容综合各行各业的经验和积累,为人们提供了大量设计的范本。无论是广告设计、包装设计,还是建筑设计、景观设计,随着技术的不断进步,以及新材料、新工艺的出现,往往会给设计领域带来巨大的革新,同时对设计师的审美也提出了更高的要求。

2．受到时间与空间限制的实践活动

设计具有时间和空间维度上的特征。在不同地域和年代,设计会对事物产生不同的影响。例如,古希腊和古罗马的建筑设计都遵循严格和谐的比例关系以及以人为尺度的造型格式,处处体现着和谐宏伟的特点。这些艺术成果与当时人们对神明的崇拜和存在大量免费的奴隶是分不开的。中世纪,受神权思想的影响,设计上出现了否定世俗美而追求神学美的艺术风格。文艺复兴时期,人对宗教的反抗使得当时的设计作品充满了人文主义的思想,出现了奢华富丽的巴洛克和精巧秀美的洛可可艺术。工业革命时期,以注重功能的工业品为主,随后又兴起了反对冰冷的工业产品的工艺美术运动。到了现代主义兴起时,体现出"功能至上反对任何装饰"的设计特点,则反映出当时民主主义和社会主义流行的趋势。在信息时代,后现代主义倡导的设计更加突出地表现出独特的流行感。

为了减少时空限制造成的负面效应,设计师需要强化设计内容的现代意识和创新意识。设计师在基于现实的基础上审视产品的未来使用环境,甚至在设计上施加个人的理想、情感。

3．设计具有创新性

设计与绘画的不同之处是:设计总是在一定条件下有针对性地去设计产品,并且很少重复一个项目,而绘画则完全基于画家的个人感受和观念。这种差异决定了设计师很难被完全模仿,因为可表现的内容是基于每次设计的先决条件和具体需求。随着时空的变化和理念的更新,以及材料、工艺、技术的进步,设计方案也会随之改变。正是由于这些不断的变化和创新,才使得人类文明不断发展,形成如今多元的世界。

4．设计具有互动性

设计首先是设计师与客户进行交流和互动的过程。任何设计都不能脱离客户需求独立存在。例如,建造庭院时的设计过程,首先需要设计的是平面的空间布局,然后依据平面布局的尺寸制作出剖面图和透视图,再全方位地考虑布局是否完善或空间关系是否需要调整。在这个过程中也许会发现球形的植物与方形的种植槽不匹配,采用圆形的种植槽与植物更加统一;甚至庭院内的休闲座椅也会扰乱设计效果。因此,设计师需要按照设计元素的特征和实际效果对项目方案进行调整和改良。设计元素和设计风格是否搭配,需要设计师和客户反复探讨和揣度,也是设计过程中的重要环节。

5．设计具有经济性

随着社会经济的持续进步和发展,现代设计逐渐成为商品经济中获取更高价值和效益的商业战略。作为经济的载体,品牌形象设计更是消费者趋之若鹜的要义。某种程度上,设计已经成为国家经济增长和企业长久发展的重要部分。在企业市场,设计影响着产品的发展方向和市场导向。

总之,设计是一门科学,也是人们对改变生活方式、创新事物的一种渴求,同时还是反映科技进步,推动社会全面发展的重要助力。

四、设计与艺术、技术的关系

1．设计与艺术的关系

设计与传统艺术在 18 世纪前一直处于难以区分的状态,随着社会分工的出现,社会生产在各个环节都发生了巨大的变化,使艺术家和设计师的工作领域逐渐区分开,艺术变得更加自由和个性化,而设计则成为结合科学技术和实用性在内的综合服务性艺术。

两者最本质的区别在于：艺术的目的是通过造型等手段再现社会风貌，反映时代的特色和人类的精神内涵。艺术作品通过艺术家个人的想象和技巧，体现审美情趣和境界，陶冶人的性情和灵魂。而设计从本质上来说包含了对人类生活、生产各方面的促进和构造，包括交通、劳动、娱乐、工作、生活等各方面的设计。同时设计还遵循造物为人的基本原则，一切围绕人来进行，强调人与环境的自然和谐，倡导形式与功能的统一。

2．设计与技术的关系

技术和设计是相辅相成的关系，技术的发展和进步让设计有了更多的可能性和施展空间；反过来，技术的变化也制约着设计的发展，只有技术发展了、进步了，我们的设计才更容易实现。首先，在设计的实施中，技术是平台基础，没有技术的支撑，设计就是纸上谈兵。其次，技术的革新也给设计带来更多的表达方式，扩展设计师的想象空间和作品的表现力，让设计可以更好地为项目、为人服务。最后，设计的实现也促进着技术发展目标的具体化。因此，人们为解决现实问题就要考虑如何改进材料、工艺和技术。

技术和设计不能分开讨论，设计是推进技术变革和发展的必要因素，是技术成果转化的桥梁和纽带，促进了技术的更新。

总之，艺术、设计、技术三者之间既有联系又有区别。相对来说，艺术一般侧重审美意境、情感表现和形式风格，它通过造型、色彩、光影、线条、视觉效果来感染受众；技术往往考虑的是实用价值，侧重于功能、结构、材料、程序、工艺、操作、实用、舒适、安全、成本、环保等；设计不但要考虑实用价值，而且要考虑到美观的要求。

第二节 设计的意义

设计作为人类生存的直接表现形式，早在人类文明的初期就存在了，是与人类社会物质文明、精神文明的发展进步相关的社会现象。换句话说，设计通过创造思维改变现实；人通过设计与自然环境交流，改变环境为己所用。设计是为了人与自然达到和谐统一的目的服务的，它通过被设计的造物反映人与自然的协调关系、人与环境的互动关系，并使之日趋完善和谐，从而获得文化上和商业上的价值认同。

一、设计创造美好的生活

人类为了创造舒适的生活空间，打造完美的生活方式，在漫长的生存发展过程中，不断地探索、尝试、发现、创造。人们从早期考古研究中发现，新石器时期的彩陶上装饰纹样就得到了广泛的运用，标志着人类审美活动的开始。随着西方进入机器大工业时代，工业设计的发展和设计的理论研究更加成熟，人们对功能与形式等关系的理解也更加深入。从工艺美术运动开始，直到现代主义运动，以人为本体的设计理念逐渐清晰，并为大众所接受，不论从人的感官出发还是人体舒适度考虑，这些元素丰富了人们生活的多样性，提供了更加多元化的生活方式。对人类来说，设计的意义首先是创造更加美好的生活。

二、设计创造品牌与财富

对于商家而言，设计是提升企业品牌形象，提高产品附加值，促进销售的一种策略及手段。人类在消费主义盛行的时代，必然会追逐品牌形象的消费，对品牌形象的重视程度等同于对品质、品位的追求，也是对自我身份的认同。人类在满足基本的生活需要后，不可避免地要对社会地位、精神层次进行划分，品牌的产生和发展就是为

了满足大众的这一偏好。企业在商业活动中必定要通过品牌的营销和推广来提升企业形象,推广产品。设计是创造附加值的手段,产品的优良设计是产品促销的重要前提。

在20世纪四五十年代,日本在设计领域还没有达到国际一流水准,经过30多年的努力,到1980年前后,日本发展成世界上最重要的设计大国之一,并开创了自己独有的"设计日本"原则,开始注重发展符合日本本土特性的设计。日本高度重视设计在经济发展中的重要作用,从而使其设计的产品在市场上异军突起,居于有利的位置,推动了日本国力的迅速增强。因此,我们发现在新的知识、技术和人才竞争的时代,设计也成为国家与国家之间竞争的亮点。

三、设计是设计师情感和审美的表达

不同国家和地区的设计师之间,文化背景和认知是有差异的,例如意大利、德国、日本的设计和美国的设计之间就有很大的差异,它们各自表现出不同的文化特征。设计作品体现出设计师对所设计的物体有着不同的偏爱和关注,凝聚了他们的情感和对待世界的态度。一个作品的成功与否,核心在于设计师的思想层面,技术层面的影响未必起到决定性作用。思想境界在设计上的表现就是设计师的文化背景和对生活的感悟。好的设计作品在于它读懂了人们的生活需求,针对不同用户将自己的感悟掺杂在设计作品中,从而满足了用户实用和审美的需求。因此,提升设计师的审美造诣和文化内涵非常有必要,设计师必须要寻找自身的文化特征,从传统文化和本土文化中寻求精神支撑。

🔗 相关链接

柯布西耶和他的萨伏伊别墅

萨伏伊别墅是现代主义建筑的经典作品之一,位于巴黎近郊的普瓦西(Poissy),由建筑大师勒·柯布西耶于1928年设计,1930年建成,使用钢筋混凝土结构。这幢白房子表面看起来平淡无奇,简单到几乎没有任何多余装饰的程度,唯一可以称为装饰部件的是横向长窗,这是为了能最大限度地让光线射入。在建筑历史上很少有这样的样式,别墅的底层是门厅、车库、佣人房,别墅布局自由合理的程度不仅超过了当时人们的接受度与想象力,而且在后来的建筑设计中也很少被超越。为加强空间的自由流动性,在室内以坡道取代了楼梯,扶手用的是白色石栏板,用这条粗重的白色曲线贯穿楼内各层,让各个楼面之间也能流动起来。每一层的面积不止400平方米,又在顶层做了屋顶花园,颇有一种阿拉伯建筑的味道。

萨伏伊别墅的底层是架空的,使上部被托起的生活空间远离了车流噪音和街市喧哗,这一想法来自于柯布西耶年轻时参观修道院时,从宁静的生活体验中获得的灵感,进而形成了关于理想生活环境的原型,是柯布西耶纯粹主义的杰作,是一个完美的功能主义作品,表现了柯布西耶对现代建筑的理解,并且影响了半个多世纪的建筑走向。(见图1-10)

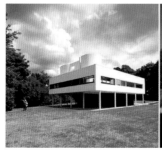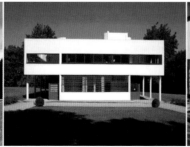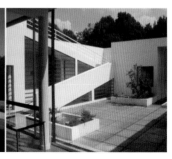

🔶 图1-10 萨伏伊别墅

总之,设计是人类对各种需求做出的自然反应,也是人类充满幻想和创造力的象征之一。经过数千年的积淀,设计已经和人类的文化传统、政治、经济、文学艺术深深地绑定在一起。同时,设计本身就是一个独立的艺术学科,具有很强的综合性,它不仅涉及社会、文化、经济、科技以及市场等诸多因素,还由于各个因素的加入,使得我们的审美标准也因为这些因素的变化而变化。

第三节　设计的起源与发展

设计是伴随人类的社会生产、生活逐渐产生的一种创造活动。当人们从事某项活动的时候,必然要想办法去合理地处理、运筹这件事情,因此设计的产生是一种为了满足人的需求而伴生的行为。当人们口渴时,通过喝水的动作而想到发明创造盛水的陶罐容器;当人们感到冷时,设计出了保暖的服装;当人们为了生存而狩猎时,发明了锋利的枪和箭。设计是人类特有的创造活动。

一、设计的起源——人类的需要

人类之所以能与其他动物区别开,在于我们能够根据自身的需要及不足去创造可以提升能力的工具。著名哲学家贝尔纳·斯蒂格勒认为:人和动物的根本区别在于人类没有自身的属性,即没有纯粹自然的本质,因此人类自身存在着缺陷,人类恰恰因为有缺陷才使设计有了存在的意义。基于他的观点,正是由于人类的一些缺陷才使人们不断地去创造有用之物,去合理地改造生活环境,这是人类设计行为产生的根本动力和原因。人类受制于自己的缺陷,不得不借助所设计之物来弥补和扩大自己的能力,同时又受制于所设计之物。

下面总结了人类存在的几种缺陷及其对设计的影响。

(1)生理缺陷:一些影视作品形容现实生活中的英雄人物时,常以"鹰一样的眼睛,熊一样的力量,豹一样的速度"等词语来比喻其能力,原因就在于人类同这些动物相比,明显缺乏生理上的优势。如在中国四大名著《西游记》中,孙悟空一个筋斗就能翻越十万八千里。再比如古典神话小说《封神榜》中的千里眼、顺风耳,都是神化其身体某个部位的功能而产生的联想。读者虽然认为这是作者不可思议的奇怪想象,同时也能感受到人类创造性思维的传承脉络,是人类为解决本身的生理缺陷而发挥想象力,用来弥补生理上羸弱的最原始最朴素的思想。从人类使用的物品看,许多工具都是人体无限延伸的想象。比如车是脚的延伸,望远镜是眼睛的延伸,而计算机是大脑的延伸,这些想象都因为各种技术的进步而在生活中逐步实现。

(2)环境缺陷:对于全球各地区的原住民来说,生活环境都存在着有利和不利的一面,这就造成了人们根据生活环境的利弊选择并形成自己的生存方式。例如,我国南方住宅通常是木质框架的建筑构造,北方住宅通常是砖、石结构建筑。不同的生存环境造就不同的生产工具和生活形式,排除不同环境可提供的特殊材料外,环境的缺陷也决定了当地的物质形态。

(3)心理缺陷:主要是指人类本性中懒惰和犯错误两个方面。

① 懒惰:佩卓斯基在《器具的进化》中指出,"不论发明的灵感来自于何人,不论是以英文还是以拉丁文来表达,创造发明的中心思想都是对现状不满,从而寻求变化"。在现代社会中,人们发明并设计了大量代替人劳动的工具,如洗衣机、吸尘器、遥控器等,这些家用电器将人从劳动中解放出来,节省时间和精力。机器的产生使人类从重复性劳动中解放出来,反映出人类造物思想的动力来源——懒惰。人类为了自身的便捷,总是想生活得更加方便,更加取巧,更加不需要耗费体力,这是造物活动不断进行的原动力之一。

② 犯错误：每一个人在一生中都会犯错误，整个人类社会也在犯错中成长。例如，飞机失事、工厂爆炸等事故表明人类犯错误的事件存在于生活中的各个方面。人类所犯的错误有一些是因为设计上的失误，因此人们总是想方设法地重新设计和弥补已经犯过的错误。《设计心理学》的作者唐纳德·A.诺曼提出：日常用品中的错误设计常常给人的生活带来麻烦，例如，因为操作失误，手被门夹伤等事件，应该由设计师在设计之初尽量避免此类事件的发生。正是犯错误给人类生活带来的痛苦，才推进设计师观察人的需求，进行进一步的改良，这也是设计的动力之一。

二、设计的发展——美的追求和生活改变

随着社会的不断发展，当人们的追求不再以温饱、御寒这种生存基本需求为主时，必定会转向更高层次的精神需求。设计对审美和艺术的研究就是为了解决这种高层次的精神需求。

人类对设计的系统化研究最早可以从我国先秦时期的古籍《考工记》和古罗马普林尼的《博物志》中看到一些端倪，但是正式在国内成为学科，直到20世纪90年代才得以实现。现代设计经过一个多世纪的发展，不再局限于产品的具体形式和功能，而是结合了空间、生活方式、设计哲学等诸多方面。引领人们对消费市场的认识，改变人们的工作和生活方式，甚至影响了社会发展方向。

后工业化社会的出现给人们带来便利和享乐的同时，也引发人们对于自然生态被破坏的担忧。越来越多的人认识到如果不改变涸泽而渔的生产方式，那么随着人口增长、资源枯竭的快速到来，未来地球会无法支撑现在的工业生产模式。目前对回归自然和可持续发展的呼声越来越高，环保且节约能源的生产方式日益成为主流。未来更多的设计趋势将伴随这种思潮而迎来更大的变革。

相关链接

绿 色 设 计

绿色设计也称为生态设计，它着眼于人与自然的生态平衡关系，在设计过程的每一个决策中都充分考虑到环境效益，尽可能减少对环境的破坏。在产品的整个生命周期内，着重考虑产品环境属性（可拆卸性、可回收性、可维护性、可重复利用性等），并将其作为设计目标。其核心是3R，即reduce（减少）、recycle（循环）、reuse（再利用），不仅要尽量减少物质能源的消耗，减少有害物质的排放，还要使产品及零部件能够方便地被分类回收，能够再生循环并重新利用。绿色设计不仅仅是一种技术层面的考虑，更重要的是一种观念上的变革，它要求设计师以一种更为负责的方法去创造产品的形态，用更简洁、完善的造型使产品尽可能地延长使用寿命。

设计要以人为本，同时经济的快速发展也对环境造成了严重的威胁，如何平衡生活的舒适和人对环保意识的觉醒，是每一个新时代设计师必须面对和考虑的。从某种角度来说，设计已不仅仅是为产品提供功能就可以解决所有问题，设计师必须在产品中体现出对人文环境的关怀，要满足后工业化时代人在精神层次上的信仰和追求，要让客户在产品中体会到温度。

设计要追求创新。创新是时代发展的必然结果，我们应该接受并适应新事物，在吸收全球优秀文化的同时，还要植入我国传统文化的优秀基因，汲取古典文化的精髓，小到服饰的潮流变化，大到现代生活方式的改变，都凸显着使用者独特的性格。进入后工业化社会，越来越多的人会追求差异化，年轻人会越来越追求独特的个性，因此在设计上多元文化会愈加成为世界性设计风格，也会植根于本民族文化而成为民族的设计。

总之，随着社会经济的发展，人们的生活节奏不断加快，设计会更加简洁且富于美感，具有功能性却又不失人情味，体现创新性与多元化，回归自然，回归人本，实现人类生活方式的改进。

第四节　设计教育的发展

现代设计教育起源于西方近现代时期。特别是随着英国工业革命的开始及蒸汽机等科技革命的出现,传统手工艺失去了与机械批量生产制品的竞争优势,大量工业产品虽然物美价廉,但缺少手工个性的产品一时间充斥市场。随着机械化程度的提高,人们对机械制品的外观形态和使用方式也有了更进一步的要求,生产企业急需大量拥有这类设计能力的人才。人们不仅希望设计师了解加工技术,还希望他们能够把握产品发展趋势,设计独特的产品外观,形成有效的竞争力。因此要培养优秀的有创意的设计师,就要通过有效的现代设计教育输送人才,基于此,现代设计和现代设计教育几乎同时出现了。

一、现代设计教育的发端

在英国工艺美术运动中,产生了关于现代设计教育的思想。现代设计教育被划分为两个阶段:第一个阶段是 19 世纪中后期到 20 世纪初期,这是现代设计教育的萌芽和探索阶段。在这个时期,科技进步使传统的手工艺设计逐步向工业设计过渡。第二个阶段是 20 世纪初期,这是西方现代设计形成理论体系和快速发展的阶段。其中理论体系在第一次世界大战期间就已经形成,接下来工业设计紧追科学技术的快速发展,许多设计思潮涌现,同时也产生了众多的现代设计流派,其中德国的包豪斯设计学院被普遍认为是现代设计教育的发源地。

现代设计的代表是德国的包豪斯设计学院,该学院在理论和实践方面对现代设计进行了探索,最终形成了比较成熟的现代主义教育体系,学院注重培养学生的动手实践能力,并为学生提供可进行实践指导的教师,同时开创木工、金属、陶艺、纺织等各种实践工作室,努力与企业进行项目合作,让学生在实践中学习。

乌尔姆学院则是在总结现代设计教育发展基础上,将现代设计哲学和教育体系进一步具体化、清晰化,以校企联合的方式与德国布劳恩公司等进行合作;意大利的设计教育集中在米兰理工学院建筑系,而大部分意大利的现代设计发展与意大利重要的企业有着密切关系,如奥利维蒂公司、菲亚特汽车公司,以及几个重要的室内用品制造商等。当然,还有美国、荷兰等国家,他们的设计教育都很注重设计教学与市场的结合和互助发展。在德国包豪斯设计教育体系的基础上完善教学内容,最终形成了乌尔姆设计教育的多元化教育体系。

二、中国设计教育现状及发展方向

自跨入 21 世纪以来,我国各行各业对设计人才的需求逐年增加。但是由于教育水平尚有提升空间,特别是从高端人才的培养情况来看,社会需求和设计院校人才培养仍有较大差距。一方面设计行业趋于专业化,设计学科的分类更加细化;另一方面,企业的用人需求更讲求实际,偏重设计人才的实践性和可用性。同时设计教学的滞后使学生与企业真实工作经验严重脱节,甚至国内部分院校的设计教育还停留在 20 世纪中后期的教育模式。重产品造型美学能力的技艺训练,轻工程设计与工艺知识的教授,使毕业生就业能力与用人单位需求存在差距。

面对这种现状,各高校开始教学改革,建立产、学、研一体化的教学导向路线,一方面以企业需求为主导方向;另一方面则结合市场环境、科技、经济等发展现状,立足前沿技术,引入更新的教学模式。这种变革改变了以往死板、僵化的教学体系。

第一,推行工作室的教学模式。在校园内建立设计工作室,不但有利于承接外部企业的外包业务,更有利于建立灵活的实践教学环境,这一举措受到了企业和学生的多方好评。一方面教师要与企业对接,形成良好的市场

导向教学,将企业具体的项目方案引入课堂教学,丰富教学案例的多样性;另一方面让学生在理论学习过程中更好地体验工作中的团队合作,注重实践动手能力的培养和知识的学以致用。这种改变常规课堂上课模式的新方案使学校积累了丰富的教学经验,也让师生明确了教学目的和学习目的,从而极大地增强了学生的就业驱动力,激发了学生的学习主动性,并让学生体验到实际项目的不易和乐趣,为将来的就业打好基础。

第二,校外实训基地的教学模式。校外基地有别于工作室教学的最大特点是可以让学生进入真实的工作实践场景中,直面企业的考核和检验。实践是学习最直观的方式,不仅可以提高学生的专业能力,还能端正学生做人做事的态度,感受团队协作的重要性。这种教学模式是设计教育向社会输送人才最直接的方式,同时也是应用技术型学校的特色之一。

第三,校企结合的教学模式。在当前市场经济环境下,学校的育人目标和企业追求利润的目标经常是错位的,但是通常高校不能完全参考企业用人的需求条件,而是要以国家关于经济、科学技术发展的指导方针为目标,布局自己的教育体系。专业院校和公司之间是一对需要稳步结合、长期健康发展的联合体,要尽力满足校企合作的优势,更要秉承互利互惠、相得益彰的合作关系。这种教学模式可以模仿包豪斯的教育体系和经验,对现有艺术设计教学模式进一步创新,发挥教育资源优势,为培养艺术设计人才提供更丰富的发展道路。

三、设计教育的未来

现代设计教育没有一个国际标准体系,区域经济不同、种族不同、民族不同、国家不同,设计市场需求有着极大的差异。因而,我国设计教育未来的发展,其实没有太多可以参考的范例,只能根据我国国情因地制宜地在变化中谋求适合发展的道路。

思考与练习

1. 设计的本质是什么?
2. 如何理解设计的内涵?
3. 如何理解艺术与设计的关系?
4. 如何理解设计的起源?
5. 谈谈设计对当下生产和生活的影响。

第二章
设计的历史

学习要点及目标

1. 了解中国古代设计史的发展历程,掌握中国古代设计史的主要特点和重要的流派。

2. 了解中国现代设计史的主要理论和思想,掌握中国现代设计史的主要流派、关键人物及代表作品。

3. 了解古代西方设计史的发展历程,掌握古代西方设计史的主要流派和典型作品。

4. 了解西方现代设计史的主要理论和思想,掌握西方现代设计史的主要流派、重点人物及设计作品。

核心概念

中国古代陶瓷、青铜和漆器艺术设计的艺术特色;西方现代史的主要观点和代表人物、代表作品。

引导案例

灯的演变——人类的文明进化史就是一部设计史

路甬祥认为:"文明进化史实际上是设计创新推动的历史。"自农耕文明出现后,人类就不断发明和改进各种工具、器物。直到工业革命到来,所有传统的设计成为过去时。机械制造、电气制造、电子制造接踵而至,再发展到后来集成电路和机电装置的结合,人类使机器走向智能化。20世纪末互联网的出现将机器与智能连接起来,人类文明就此步入了知识网络时代。在历史长河中,我们不难发现每个时代都会有该时代的设计产品出现,它们代表着当时的人类文明和设计水平,这里就以带给人类光明的灯具为例,讲述灯具设计的演变过程。

早期人类在与大自然的抗争中,为了应对太阳落山后看不清周围环境的问题,创造出了许多物品。20世纪60年代,在我国河北满城县出土了西汉时期中山靖王刘胜妻的墓葬用品——长信宫灯。此灯的精妙之处在于它将美学艺术与科学技术完美结合,达到装饰性与实用性的和谐统一。长信宫灯通高48厘米,重约16千克。据史料考证,长信宫灯是汉景帝(公元前156—公元前140年)的母亲皇太后窦氏的御用之物。灯的结构设计巧妙,整体形象为一名跪坐的宫女,双手执灯。宫灯内部为中空结构,宫女的手臂、头部以及灯的底座、灯盘、灯罩都可以拆卸组合,其中灯盘还可以转动,甚至通过调整瓦状罩板可以调整灯光的亮度和照射的角度。灯被点燃后,灯烟直接通过宫女的手臂进入体中,从而达到保持室内空气清洁的效果。灯座可以盛水,使吸入宫女体内的烟尘溶于水中。长信宫灯精巧的结构设计在古典造型设计的基础上,又实现了照明的主要功能和实用的烟气过滤功能,体现了我国古代劳动人民精湛的设计能力、铸造技术和金属冶炼工艺。(见图2-1)

19世纪上半叶迈克尔·法拉第发现了电的磁感应现象,接着爱迪生发明了电灯,从此人类的夜晚生活有了质的飞跃。丹麦工业产品设计大师安恩·雅各布森在1923—1924年设计的台灯在生产过程中有很多突破,灯罩的作用就是装饰灯泡,但设计师却把灯泡和灯罩看作一个整体来设计,一个圆形底座、一个圆柱形支架以及一个球形罩子,即是其重要组成部分,从此灯具的形态固定下来。(见图2-2)

1958年丹麦设计师保罗·汉宁森为哥本哈根的社交场设计了一盏惊艳世界的艺术典藏级的PH吊灯,它的经典之处并不是其造型和材料的使用,而是找到了一种新的照明方式。PH吊灯有令人非常舒适的照明体验,首先该灯产生的光源是经过多次反射后才散发出来的,因此具有无投影、平均化以及柔和的视觉效果,避免了室内光线明暗反差过大的弊端;其次,该灯将斯堪的纳维亚半岛的工业设计风格同科学技术、工艺材料很好地结合在一起,既具有极高的审美价值,也符合人性化的设计理念。(见图2-3)

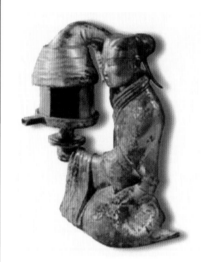

⊕ 图2-1　长信宫灯

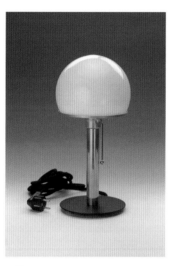

⊕ 图2-2　安恩·雅各布森
设计的台灯

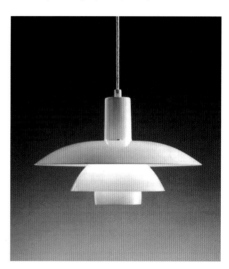

⊕ 图2-3　保罗·汉宁森PH吊灯

第一节　中国古代设计史

春秋战国时期关于手工业规范和制作工艺的文献《考工记》,堪称中国手工业生产技术的基本法则,也是我国传统工艺美术史的经典理论。其中的记载"天有时,地有气,材有美,工有巧。合此四者,然后可以为良。"告诉我们在不同的时间、环境下,要懂得合理利用材料和工艺,才能达到最佳的设计效果。这也是我国传统工艺相对于西方工艺在理论上独树一帜的地方。

一、陶瓷艺术设计

陶器的发明是新石器时代的一项重要成就。制陶技术的出现,是中国设计史上一个重要的变革和突破。根据现有资料的描述,陶器最早出现在八千年前。人类对火的使用改变了很多材料的性质,把普通的泥土制成坚硬的陶器。陶器作为生活用具让人们的生活更加便利。然后人们又发明了促条盘筑法和轮制法,让陶器的形态变得更加规范和美观,使批量制作同等大小的陶器成为可能。

到了新石器时代,人们开始在陶器上绘制色彩多样且美观的纹样,画着红色和黑色相间装饰花纹的陶器被称

为彩陶,主要包括出现在仰韶文化的庙底沟彩陶和半坡彩陶,以及马家窑文化的半山彩陶和马家窑彩陶。彩陶主要用作饮水器具、储存器具、盛饭器具以及炊事器具等。

🔗 相关链接

马家窑类型彩陶尖底瓶

马家窑类型彩陶出土的盛水器具——尖底瓶,其造型特点为:瓶身带有双耳,瓶上部为收紧的小口,瓶底部为尖底。瓶身口小是为了使水不易溢出来,瓶身的双耳可以用来系绳,瓶下部为尖底是为了让注满水的容器能够在水中保持直立。整个造型可谓轻巧实用。在当时彩陶的装饰艺术水平很高,特别注意装饰器皿的使用条件和造型相适应。原始人类应用这些装饰效果,使外在形象和内在感情得到统一,在设计上达到了实用功能与形式美感的结合。(见图2-4)

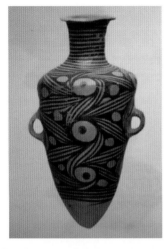
⊕ 图2-4 马家窑类型彩陶尖底瓶

黑陶被发现于山东省章丘市龙山镇,被考古学界称为"龙山文化"。黑陶种类比彩陶更加丰富并且外形逐渐规整,主要有罐、盆、杯、鼎等。黑陶的造型更加实用化,在设计上也具有更多精巧、新颖的设计细节,兼顾了审美功能和实用价值。

早在商周时代,我国就出现了采用高岭土制作的瓷器。瓷器的优势是不漏水、坚固、细腻、耐用,而且不怕酸碱,便于洗涤。瓷器的色泽美丽、质地光滑细腻,材料具有玉器那样温润、坚实的质感。在耐用性上,瓷器也好于陶器和其他常见的材料。因此,瓷器在我国古代受到了统治阶级和贵族阶层的追捧。瓷器在历朝历代都很受重视,经历了青瓷、白瓷、红瓷、彩瓷等不同的发展阶段。尤其是唐宋之后,制瓷技术飞速发展,瓷器逐渐成为我国传统工艺设计中非常重要的门类。

南北朝时期的青瓷产地主要分布在浙江一带。其中青瓷中最著名的是越窑。唐代越窑盛产青瓷,邢窑以白瓷闻名。长沙窑则以彩绘瓷著称,彩绘图案由陶工信手拈来,笔意纵横,行云流水,堪称鬼斧神工般的艺术品。

到了宋代,出现了更加成熟的瓷窑,例如汝窑、定窑、龙泉窑、景德镇窑、建窑等。这些瓷窑生产的瓷器形态简洁、优美,比例适度,在工艺和制作上臻于完美。这一阶段的瓷器在设计上突出了精美、纯粹、凝重的东方神韵,主要通过瓷器的优美形态和表面光滑晶莹的釉质来打动观赏者。宋代瓷器通过釉色来体现瓷器之美已经成为常用的手法。

明代最为知名的要数青花瓷,其中宣德青花瓷的瓷胎洁白细腻,采用南洋的上等青料,色调深沉雅静,浓厚处与釉汁渗合成斑点,产生深浅变化的自然美,极富中国水墨画情趣。青花瓷器从17世纪初开始远销海外,这一阶段的瓷器出现了西方的装饰图案和绘画,这也是为了迎合国外的购买者。从这时起中国的陶瓷艺术声名远播。

瓷器发展到清代,开始了过度的装饰和烦琐的细节设计,瓷器更多注重美观性而非讲求实用性,忽略了审美和功用的统一。清代最为著名的要数珐琅彩。

🔗 相关链接

青 花 瓷

青花瓷又称白地青花瓷,常简称青花,属于汉族陶瓷烧制工艺的珍品,是中国瓷器的主流品种之一,属釉下彩瓷。青花瓷是用含氧化钴的钴矿为原料,在陶瓷坯体上描绘纹饰,再罩上一层透明釉,最后经高温还原一次烧成。钴料烧成后呈蓝色,具有着色力强、发色鲜艳、烧成率高、呈色稳定的特点。原始青花瓷于唐宋已见端倪,成熟的青花瓷则出现在元代景德镇的湖田窑。明代青花成为瓷器的主流,清代康熙时期发展到了顶峰。(见图2-5)

二、青铜器艺术设计

青铜器出现于新石器时代晚期,在我国从马家窑开始到秦汉时期都有青铜器的身影。青铜器最初只是作为体积较小的器物出现,发展到商周时期的青铜器多以礼器使用,用于体现统治者身份地位并营造神秘感。商周青铜器多以细密的花纹为底,花纹繁密而厚重,形制精美。最常见的纹饰有饕餮纹、雷纹、云纹等。到了战国时期,青铜器的等级、财富意义被强化,器皿表面不施任何装饰,人们开始过分追求青铜器本身的华丽。汉代的青铜器制作注重创新性和实用性结合,青铜器的设计和制作获得更广泛的运用,并取得了非凡的成就。

关于青铜器的铸造方法,最初人们提炼出纯铜,此后匠人们发现在铸炼过程中加入其他金属元素可以获得不同的效果,故制作过程中逐渐加入一定比例的红铜、锡。青铜器的铸造方法比较特殊,先后出现了陶范法和失蜡法。陶范法是根据原始模型制成泥范,然后将青铜灌注到泥范内,最终形成和原始模型一致的青铜制品。此后由于人们在青铜器上添加装饰的细节越来越多,迫切需要一种能够应对精细复杂铸件的翻模技术,失蜡法应运而生。

失蜡法是运用蜡来制作原始模型,然后在模型的内外用泥填充和固定,等待泥范干后,再倒入灼热的青铜液,蜡受热后化成蜡液流出,留出的空隙则被液态青铜填充,待青铜凝固后就形成了保留有大量细节的青铜制品,这种失蜡法做成的青铜器呈现的花纹精细,与原始模型更为接近,满足了复杂的翻模技术要求。这是我国传统金属加工工艺的一个伟大进步,其基本原理到今天仍有应用。

相关链接

<div align="center">饕 餮 纹</div>

饕餮纹图案具有庄严、凝重而神秘的艺术特色。饕餮纹一般以动物的面目形象出现,具有虫、鱼、鸟、兽等动物的特征,由目纹、鼻纹、眉纹、耳纹、口纹、角纹几个部分组成。面目结构较鲜明。也正是利用这些特征,将人们引到了一个神秘的艺术世界。商代的饕餮纹很容易吸引人们的注意力。饕餮纹凶猛庄严,结构严谨,制作精巧,境界神秘,是青铜器装饰图案中最优秀的作品之一,代表了青铜器装饰图案的最高水平。(见图2-6)

⊕ 图2-5 清代雍正时期的青花枯树栖鸟
图梅瓶（故宫博物院藏）

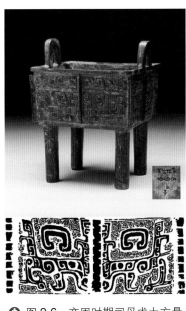

⊕ 图2-6 商周时期司母戊大方鼎

三、漆器艺术设计

漆是一种防腐性能很强的天然涂料。漆器胎体轻便,表面有光泽,形态美观。从汉代开始,漆器已经拥有了系列化的成品设计,包括酒具和饮食器皿都是以系列化方式制作出来的。从实用角度来看,漆器在使用时较为轻便,很受当时人们的欢迎。漆器的包装也随着时代的发展,产生了很多美观、精巧的设计样式。例如,多子盒就是在一个大盒中嵌入很多不同形状的小盒,往往多至 9 ～ 11 个。汉代漆器美观实用的设计风格深深地影响了后世的漆器发展,漆器的发展随着技术的进步越来越趋于繁复并流于细节的装饰,制作技术出现了金银平脱、雕漆等手法,其中雕漆是元、明、清时期漆器中的精品。

四、家具设计

家具的设计和工艺发展在我国历史悠久,但是一直发展缓慢,种类不多。究其原因,是因为我国在唐代以前人们大多是席地而坐,直到宋代才渐渐开始使用桌椅等家具。随着物质生产的丰富以及家具便利性的体现,到明代我国家具设计迎来了高速发展时期。明代家具具有鲜明的时代特色和民族特色,其特点体现在造型、材料、装饰和结构上,被称为明式家具。

明代家具是我国家具设计的一个里程碑,其兴盛的原因一方面是古典园林建筑的兴起,室内房间的功能划分日趋细致,出现了厅、卧室、书房等功能性房间,因此其配套的家具设计也应运而生。另一方面也是由于木材在明代的来源和使用更加广泛,特别是自从郑和下西洋后,大量的进口木材为家具生产供应了优质木料。材料和工具的进步使得明代手工制作技术有了质的飞跃,产生了大量制作精美的家具产品。(见图 2-7)

⊕ 图 2-7 明代家具

从设计角度来看,明代家具也取得了较高的艺术成就,其特色体现在材料选择、结构合理、造型独特和装饰工艺上。

(1)明代家具很好地利用了材料自身的肌理、纹路,在家具的外观中体现出自然的美感。明代家具大多都非常注重材料的选择。

(2)明代家具在结构设计上使用中国传统的榫卯结构来组合家具,而没有用更便利的铁钉。这种结构很好地利用材料本身的支撑强度,而且具有更统一的制作方式。家具利用多种榫卯结构式样进行组合,这样既可以应付较庞大、笨重的家具在运输时进行拆卸,又不致损伤整体木质,长期使用也不会松动。

(3)明代家具的造型在保障基本功能的基础上,提出了更多构思巧妙的设计特点。例如,明代木椅的曲线非常优美,同时也比明代以前的家具更符合人体坐姿的曲线,座椅的扶手也被设计得自然和光滑,这种十分实用且美观的设计让明代家具看上去更加人性化。

(4)明代家具的装饰工艺水平较高。以明代座椅为例,它的最大特点体现在线条弹性美和木材材质之美的调和设计上。其线条运用简洁、明确,体和面的规划尺度适当,特别是在结构的转接处,增加了很多丰富的装饰造型。

明代家具经过数百年的传承,我们从中能够深切感受到一种简洁、优雅、朴素的设计理念,这是中华文明千百年积淀下来的手工艺术品和室内主要设施。同时,明代家具也是我国非物质文化遗产中非常重要的组成部分,它传承了我国传统设计中崇尚简洁、优雅、素朴和人文精神的境界。需要特别指出的是:明代家具无论从选材、工

艺、造型还是艺术性上,都暗暗与明代的文人精神相契合,体现出一种明代传统文化中"自然而灵动、超逸而含蓄"的韵味。

第二节　中国现代设计史

一、新中国成立前的设计史

中国现代设计萌芽于 20 世纪上半叶,随着广告设计、包装设计、书籍设计的出现,服务于商品经济的主要设计门类已经具备了。在我国早期的设计中,影响范围最大的是为特定商品制作的广告宣传画——月份牌广告,这是 20 世纪二三十年代产生于上海并风靡一时的商业绘画。月份牌广告画在当时具有非常广泛的使用环境,大部分家庭都需要查看月法,同时中国传统的二十四节气也在日常生活中频繁被提起和查询。月份牌广告画刚好将月历表和节气表印刷在上面,并免费随商品赠送,不仅能满足百姓日常生活需要,同时也宣传了产品的特色和功能。这是我国早期广告宣传的一种常见形式。

上海是月份牌广告画的发源地,当时有非常多的自营画室受雇于各种烟草公司,为他们制作水彩、油画、工笔画等风格的产品宣传图。从此月份牌广告画成为具有中国本土鲜明特色的商业广告,也是中国现代艺术设计中发展比较成熟的一个门类,集中体现了当时的设计成就。

🔗 相关链接

月份牌广告的特点

近代月份牌广告画具有鲜明的民族性特征,题材来源于传统文化,如戏曲人物、财神、娃娃戏、历史故事等,是中国传统文化的传承者。它原本是外商为推广产品而产生的,传播的是西方的生活方式和理念,是西方文化的传播者;随着时代变迁,月份牌的内容转变为推动妇女解放运动,抵制洋货,高举爱国精神的大旗,具有时尚先锋的时代性,是社会潮流的倡导者;同时引领消费时尚,主要体现在如衣着服饰、生活方式等。(见图 2-8)

⊕ 图 2-8　月份牌

二、新中国成立后的设计史

新中国成立后,全国朝着发展经济及保障供给的大方向前进。这一阶段主要设计满足人们基本生活需求的工业产品,并且由于国家处于新时代的变革中,设计风格呈现出一种全新的面貌。但是在 20 世纪 60 年代,中国的艺术设计处于一种发展停滞的状态。

随着 20 世纪 80 年代中国进入改革开放时期,国家政策转向围绕经济建设为中心,人们的生活水平迅速提升。特别是建立沿海经济开放区后,发达国家的产品和艺术、设计思潮也一并涌入中国。这一时期我国的设计艺术进入飞速发展的阶段,无论是设计理论还是设计实践都从传统转型到现代设计,自此也奠定了中国现代设计的基础。自 20 世纪 90 年代以后,中国艺术设计的发展逐渐和国际接轨。

1. 平面设计

中国现代设计首先是从平面设计的实践开始的。20 世纪八九十年代,中国大量的平面设计作品是从模仿国

外的一些先进设计理念开始的。在掌握了基础的设计方法后,中国设计界很快认识到设计的区域性、民族性和国际化等问题,同时设计作为创意服务行业的一部分也逐渐被大众接受。

在20世纪90年代,大量平面设计师回归传统,结合现代设计方法,设计出大量优秀的平面设计作品,逐渐形成了同其他国家和地区迥异的设计语言和艺术风格。例如,靳棣强先生在我国台湾地区印象海报展中参展的作品《汉字》系列,饱含浓情的山水风云,用笔挥洒自如,气势雄浑宽厚,将中国传统中天人合一、气韵生动的灵气展露无遗,具有强烈的视觉冲击感。(见图2-9)

<p align="center">⊕ 图2-9　靳棣强的海报设计作品《汉字》</p>

2. 工业设计

20世纪80年代后,随着国民经济的发展,国内工业设计也开始越来越关注产品细节和人们的生活。例如生产商德力西电气公司在设计断路器时,希望找到新的产品突破点。经过调查研究,厂家发现很多客户都曾遇到过突然断电时需要在短暂的黑暗中寻找开关的尴尬局面。于是德力西在断路器的设计上,一方面考虑使用者的感受,采用了简洁明快的设计风格,更加符合现代人对家庭的审美观,同时也削弱了电气开关给人的冷漠感受;另一方面,当电路发生故障,使周围环境陷入一片黑暗之中的时候,设计师特意为开关设计了荧光提醒,让使用者即使身处黑暗之中,仍然可以从容地在指示光的指引下顺利地找到开关。(见图2-10)

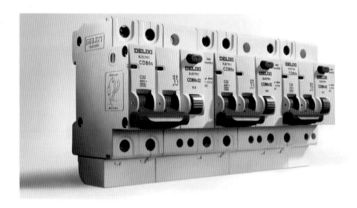

<p align="center">⊕ 图2-10　工业设计</p>

3. 环境艺术设计

环境艺术设计包括从室内设计到家具陈设设计等多个门类。中国现代环境艺术设计起源于20世纪二三十年代,当时涌现出大量富于民族特色和本土特色的建筑设计以及室内装饰作品。从广州中山堂到50年代末人民大会堂的设计,都说明在中国的环境艺术设计领域,设计师既重视本土传承,又注意消化、吸收西方的建筑理论和实践经验,在这些领域体现出了中西合璧的特色。

自20世纪80年代起,国内出现了一批结合市场经济背景下的酒店、宾馆、饭店的设计案例。例如,

1982 年北京香山饭店的室内设计,融合中西环境艺术设计的优势,体现出鲜明的民族特色,具有很高的审美层次和艺术体验。(见图 2-11)

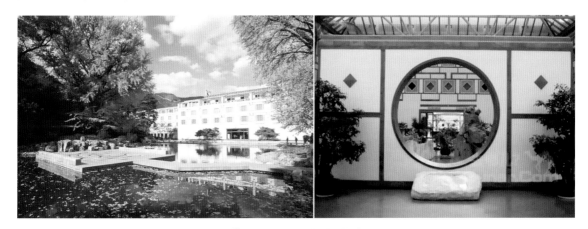

⊕ 图 2-11 北京香山饭店

进入 21 世纪后,随着我国国民经济快速增长,人们对消费主义的追逐,高级酒店、写字楼、大型商超逐渐出现在各级城市的建设热潮中。民用住宅装修也随着房价、地价的抬升,让室内设计走进千家万户,一批职业室内设计师也随即涌入这个市场,极大地提高了中国居民对室内装修和环境设计的认识以及审美能力,让中国民众体验到从未有过的家居生活质量的提升。(见图 2-12)

⊕ 图 2-12 室内设计

随着城市规划的发展,建筑改造越来越引起国家与社会的关注,如何在现代设计和原始民族特色建筑的结合上寻找到一个连接点,一批有影响力的作品由此产生。

& 相关链接

2010 年阿迦汗建筑奖提名作品为中国的桥上书屋

福建省平和县崎岭乡下石村的桥上书屋的设计出自清华大学建筑学教授李晓东之手,他选择福建的土楼作为设计主体。该土楼过去是整个社区的中心,随着大部分人走进新的居住空间,导致土楼失去了社区中心的作用。于是设计师就在桥上修建了两间上课的教室和一间图书馆,将这三个功能房间都放置在桥上,让这个地区有了一个复合型的多功能公共空间,恢复了它过去的荣光和影响力。这些房子每一栋都不同,房子的内外构造都是依据当地具体的环境演变出来的。建筑的功能需要和当地环境、社区相结合,不能是单一化的,因此需要更深入、更广泛地寻求解决方案。(见图 2-13)

✿ 图 2-13　桥上书屋

4．服装设计

我国的服装设计在新中国成立后发展速度逐渐加快,速度和规模居于世界前列。从 20 世纪 50 年代至 80 年代末,我国的服装工业已经成为国家支柱产业,并逐渐占据了全球服装制造业的大部分市场。与此同时,大量的国内院校开办了服装设计专业,为服装行业提供了优秀的从业人员,同时也提升了中国服装设计的品质。当然,从服装设计的水准来看,我国与国际整体水平还有一定差距,但是这种情况随着国内消费潜力的提高及人们审美需求的提升,具有本土和民族特色的服装设计潮流必将出现在全球化的视野下。(见图 2-14)

✿ 图 2-14　服装艺术设计

第三节　西方古代设计史

一、原始社会时期

原始社会时期,在旧石器时代向新石器时代转变的过程中,出现了大量的洞窟壁画,反映出原始先民对未知事物的一种神秘感、崇拜感。大部分洞窟壁画都体现出社会群落、宗教巫术的特色,这些壁画大多是功能性的,为宗教祭祀和祈祷生产服务。

⊗ 相关链接

阿尔塔米拉洞窟壁画

阿尔塔米拉洞窟壁画位于西班牙桑坦德以西 30 千米的一个洞窟里,考古学家发现这些岩洞早在距今 11000 ～ 17000 年前已有人类居住。洞窟分为主洞和侧洞两部分,绘画大多分布在侧洞,侧洞中长达 18 米的洞顶和两侧

绘制了栩栩如生的动物图案,洞顶画着18头野牛、3头鹿、2匹马和1只狼,全都栩栩如生。其中野牛有各种姿势,最让人惊艳的是一幅长达2米的《受伤的野牛》。它整个造型依托石头形状,起伏跌宕的造型衬托出动感的表现力,刻画了野牛在受伤之后四肢蜷缩,背部隆起,头部深埋,露出非常痛苦的神态,准确有力地表现了动物的结构和动态。与拉斯科洞窟对比,无论是线条表现还是色彩深浅,都非常娴熟专业,明暗之间的对比淋漓尽致地凸显出艺术的魅力。壁画造型与色彩渲染结合紧密。这些岩画大多为彩色,主色调是赭红和黑色,也有些许黄色和紫色,色彩艳丽,动物形象逼真。(见图2-15)

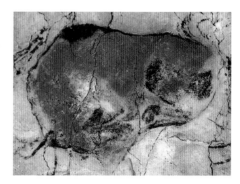

✛ 图2-15 阿尔塔米拉洞窟壁画

在古希腊和古罗马时期,西方建筑艺术取得了辉煌的成果。直到今天,其艺术影响力仍未衰减。古希腊建筑体现出和谐、崇高、完美的境界。特别是希腊神庙是上述特色之集大成者,其建筑顶部的柱基、柱身、柱头按照和谐、规范的比例建造,通常被称为古希腊经典的柱式。这种柱式主要包括三种风格:多立克柱式、爱奥尼克柱式和科林斯柱式。

🔗 相关链接

古希腊建筑的三种柱式

多立克柱式是希腊建筑中最早出现的一种柱式,它的特点是没有柱基,柱子直接立在建筑物的台基上,柱头简单,由方形顶板和圆盘组成,柱身有20条垂直的凹槽,柱身从下向上在1/3处开始逐渐变细,柱高度与柱底直径比例为6:1或8:1。柱体显得雄壮有力,所以又称为男性柱。采用多立克柱式的代表建筑有雅典卫城的帕提农神庙。

爱奥尼克柱式出现时间稍微晚于多立克柱式,它的特点是纤细、秀美,柱身细长,有24条凹槽,与多立克柱式相比,在柱头上增加了两对涡卷装饰和一个柱基,这种柱头造型优雅,后来出现一种以爱奥尼克柱式为基础并充满人体美的柱式,所以又称为女性柱。爱奥尼柱广泛出现在古希腊的建筑中,它的代表建筑有雅典卫城的胜利女神神庙和伊瑞克提翁神庙。

科林斯柱式是从爱奥尼克柱式演变过来的,它的特点是柱头酷似盛开的花盆,柱子高度、柱底直径、柱身凹槽形状和数量与爱奥尼克柱式几乎相同,主要区别在柱头,显得比爱奥尼克柱式更为华丽。柱头四面全部有涡卷装饰,并配有毛茛叶辅助装饰,形态非常优美华丽。科林斯柱式既有结构功能,又有装饰功能,它的出现是当时室内空间设计的新成就。科林斯柱式的代表建筑有雅典的宙斯神庙。

古希腊建筑的三种柱式如图2-16所示。

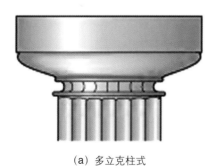

(a) 多立克柱式　　　　　(b) 爱奥尼克柱式　　　　　(c) 科林斯柱式

✛ 图2-16 古希腊建筑的三种柱式

在同一时期，还有一些手工制品也是当时西方早期艺术设计的经典范例。例如，古希腊人在家具和陶瓶的设计上成为欧洲设计史上的先行者，为欧洲设计的发展提供了一些条件。古罗马制造银器的工匠们创造出了大量精美的餐具和首饰。

二、中世纪时期

欧洲中世纪处于封建时期，教会在这个时代居于统治地位，因此这个阶段的设计风格主要受教会和宗教统治者的影响。教会不仅干涉人们的生活，还控制着人们的精神世界，因此宗教统治者们总是让艺术和设计工作者宣扬宗教提倡的生活方式，从而使艺术和设计成为沟通平民和统治者的工具。当时各种生活用品的制作都很朴素甚至简陋，家具很多是用粗糙的木板制成的，贵族所用的家具也不例外。由于没有繁复的装饰细节，中世纪的制造者们通常专注于物体结构的逻辑性和创意性。

哥特式教堂代表了中世纪设计的最高成就。13世纪下半叶，法国哥特式建筑风格对欧洲大陆产生了极大的影响。哥特式建筑的设计特点是采用垂直向上的外观形式，以尖拱取代了罗马式建筑圆拱，宽大的窗户上饰有彩色玻璃。这种建筑与教会精神完美契合。哥特式风格对于手工艺制品和家具设计也产生了重大影响，哥特式家具刻意追求哥特式建筑形体向上的动势，在家具顶部装饰以尖拱和高尖塔的外在形象，局部和细节的上端也是尖的，处处充满向上的动力，这种有意强调垂直向上线条的家具风格展现了当时的人们生机蓬勃的精神面貌。（见图2-17和图2-18）

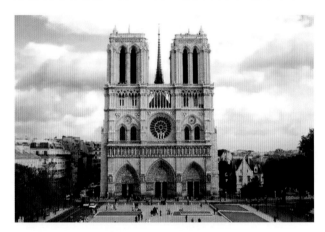

✿ 图2-17　巴黎圣母院

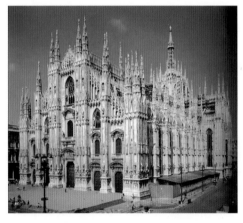

✿ 图2-18　米兰大教堂

🔗 相关链接

哥特式教堂的玻璃画艺术

哥特式教堂在建造时改变了传统教堂以往的结构，采用增加窗户面积的方法来减少建筑的砖石部分。同时为了采光的需要，增加了各种各样的彩色玻璃窗。中世纪以来，哥特式教堂的设计对光线的强调体现了美学与神学的统一，当阳光透过彩色玻璃窗射入教堂时，产生了斑斓迷离的视觉效果。

彩色玻璃画是哥特式建筑最显著的特征之一，丰富多彩的小玻璃片由铅丝联结起来，同时铅丝也构成玻璃上人物造型的线条。上面的色彩由黑磁漆绘制而成，整个画面的内容常固定于扇形的窗户框架里。每个隔间里都描绘着一个圣经的故事场面，背景颜色一般采用饱和度高的红、黄、蓝、绿色相互配合，色调浓烈且和谐，从而使哥特式彩色玻璃画具有光辉灿烂的视觉效果。

哥特式建筑和彩色玻璃画用强烈的艺术风格反映出中世纪人们在现实生活与理想之间的反差和渴望，以及内心深处汹涌激荡着的神秘的宗教感受。（见图2-19）

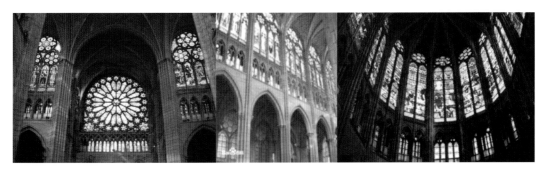

⊕ 图 2-19　哥特式彩色玻璃

三、文艺复兴时期

文艺复兴最早从意大利开始,接着在整个欧洲大陆相继发展起来。文艺复兴的中心思想是人文主义,其精神的核心是提出以人为中心而不是以神为中心的观点,主张人生的目的是追求现实生活中的幸福,倡导个性自由解放,反对愚昧迷信的神学思想和宗教桎梏。文艺复兴时的设计把目光重新投向古希腊和罗马的设计中,并从中吸取营养,在设计上提倡个性的解放,面向现实与人生,之后产生了众多优秀的设计。当时,意大利陶器以马略卡式陶器著称,这种陶器成型后进行素烧,然后施加白色陶衣并进行彩绘,经二次煅烧而成,纹饰色彩以黄、青、绿色为主。16 世纪初期,随着商业和贸易的不断发展,在意大利和德国,新兴的设计师们首次用新的机器印刷方法大量出版发行图案书籍,书中插图包括装饰方法、图案及花纹等,通常以染织和家具行业所用图案为主,使产品更具特色,以便吸引消费者。

四、巴洛克和洛可可时期

随着文艺复兴运动逐渐落下帷幕,欧洲设计出现一种同文艺复兴相向而行的设计风格,即巴洛克式和洛可可式设计。这两种设计风格追求奢华、浮夸、矫揉造作的装饰效果,主要流行于意大利。一是它反映出上流社会某种享乐主义的倾向;二是它反映了一种激情艺术,非常强调艺术家丰富的想象力;三是极力推崇运动感,巴洛克艺术的灵魂主要表现在运动与变化中;四是作品的空间感和立体感得到重视。(见图 2-20)

18 世纪法国路易十五时代盛行的设计风格被称为洛可可式设计风格。洛可可式风格主要体现在建筑的室内装饰和家具等设计领域,其基本特征是采用纤细、柔美的造型,华丽和烦琐的装饰,自然主义的装饰题材与夸张的色彩相结合。洛可可式风格是巴洛克式风格的延续,有别于巴洛克艺术的庄严热情,洛可可艺术更倾向于女性美。(见图 2-21)

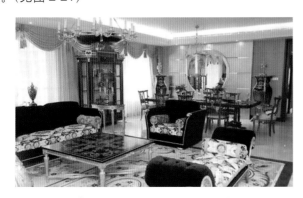

⊕ 图 2-20　巴洛克式设计风格

⊕ 图 2-21　洛可可式设计风格

第四节 西方现代设计史

自18世纪起，西方现代设计伴随英国早期工业革命的技术革新，开始了崭新的生产方式转换，从最初的手工业生产向大机器生产转变。机器的批量化运行，让复制生产变得简单、高效，但是也引发了一些关注艺术设计人士的担忧。同时机械化生产也让设计从个人化转向职业化。大量的人才开始为工业生产出谋划策，以便提高效率和规避生产风险，因此更为专业的设计职业出现了。18—19世纪的工业化设计与制作仍处于新的变革时期，各种风格和艺术形式错综复杂，这一时期的产品出现了风格各异、形式融合的趋势。

工业革命局面下的市场对设计提出了更高的要求，设计师不仅要面对陌生的机器，还要考虑如何解决让这些机器生产出既符合功能需求的产品，又能提高艺术性的难题。设计水准逐渐得到提升，产品的形态和品质被绑定在一起。

一、英国的工艺美术运动

英国工艺美术运动是19世纪下半叶的一场设计改良运动，起因于1851年在伦敦的水晶宫举办的世界上第一次工业产品博览会。在博览会上，展出的家具、装饰艺术、室内产品、建筑等批量生产的产品设计粗糙简陋。这些没有体现美的设计的产品引起以威廉·莫里斯为主的许多设计家的关注。工艺美术运动提出了艺术与技术相结合的设计理念，要重建手工艺的价值，抵抗机械的美学思想。

🔗 相关链接

"水晶宫"博览会

1851年英国伦敦举办了世界首次国际博览会，博览会场馆是当时采用钢铁玻璃材料建造的大型建筑"水晶宫"，建筑面积达7.4万平方米。各国参加的作品大多数是机械制造的产品，大多数产品的设计尤其装饰设计似乎是多余的。（见图2-22）

英国艺术批评家约翰·拉斯金在参观了博览会后，对水晶宫和其中滥用装饰的展品表示了极大的不满。他认为水晶宫展出的产品功能与形式完全脱离，并存在装饰过度等问题，他将这些问题归咎于机械化批量生产。他强调设计的社会功能应为大众服务，反对只为社会精英群体服务。他的设计理论具有强烈的民主和社会主义的色彩。

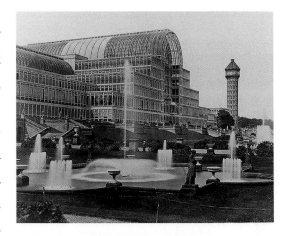

🔆 图2-22　水晶宫

约翰·拉斯金

约翰·拉斯金是著名的英国艺术评论家。他出生于殷实的酒商家庭，受父亲影响，从小喜欢绘画和文学。他1869年任牛津大学美术教授，长期从事艺术评论和艺术史研究，主要著作有《现代画家》《建筑的七盏明灯》《艺术的政治经济》《艺术讲义》等。拉斯金提出一系列设计艺术理论，并对后来的设计观念和艺术学科产生了较大的影响。他将艺术分为两个类别：一类是大艺术，即包括绘画、雕塑在内的造型艺术；一类是小艺术，即包括建筑、工艺美术在内的实用艺术。他主张艺术家应该在自然界中汲取灵感，并非脱离群众或闭门造车。这一观点后来发展为新艺术运动艺术家们提倡的"走向自然"的口号。他批评机器产品艺术质量低下，主张返回手工艺美术

阶段。拉斯金提出提高工业产品的艺术质量的呼吁是非常正确的,但是为了纠正这个问题而主张回归到手工业时代,无疑是不可取的,当然也是不可能实现的。

拉斯金思想忠实的信徒是威廉·莫里斯。莫里斯继承了拉斯金的思想,并身体力行地用自己的作品来宣传拉斯金的理论。莫里斯通过自己的实践对英国的艺术家和建筑师产生了很大的影响。莫里斯推崇复兴手工艺,反对大工业生产形成所谓的工艺美术运动。这个运动以英国为中心,之后影响了许多欧美国家,对现代设计运动也产生了深远影响。

威廉·莫里斯

威廉·莫里斯是英国诗人兼文学家、艺术设计家、社会活动家及工艺美术运动的领导者。莫里斯生于伦敦近郊的华尔特哈姆斯托镇,从小就热爱美丽的大自然,喜爱英国的传统艺术,崇尚哥特式艺术。1859 年,他设计并建造了位于肯特郡的"红屋"。这座房屋是莫里斯为结婚而建的,内部的家具、壁毯、摆设地毯和窗帘织物等都是莫里斯自己设计并组织生产。1861 年,他以自己的名字单独成立事务所——莫里斯设计事务所,是近代历史上第一个把建筑、室内装修、家具、灯具等整个人的居住环境作为一个整体并进行一体化设计的事务所。

他的贡献体现在其设计理念上。首先他主张建筑设计应该注重室内外的整体空间,特别是设计应该以建筑为主体,以生活为中心。其次他在设计实践上反对设计只存在于理论和图纸上,认为设计师应该兼具艺术家和工匠的身份,让设计和制作一体化。在他的美学思想和艺术实践中,也自然流露出设计观点消极的一面,这种消极的观点主要表现在两方面:一是推崇手工,反对机械,他认为机械产品永远比手工粗劣;二是强调形式美,对表面的雕饰比功能更为重视。(见图 2-23)

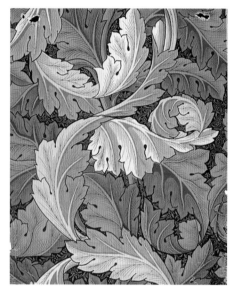

⤴ 图 2-23 莫里斯设计的忍冬壁纸作品

工艺美术运动主要以传统手工艺和装饰的复兴为目的,提出工艺与美术结合的设计方式,这场艺术运动主要是反对机械化大生产,反对各种复古的、传统的装饰风格,提倡中世纪哥特风格,认为简洁、朴实、功能适当的设计才是好的设计。在制造上强调运用手工艺的生产方式,反对设计上奢华无用的倾向;同时工艺美术运动还在东方艺术中汲取营养,推崇自然主义和东方装饰风格,最终促进了当时艺术与技术发展现状的变革。

工艺美术运动主张让原来那些艺术家从事设计工作,反对为了艺术而艺术,它提出了艺术与技术结合的理念。此外,工艺美术运动强调材料和适用性对设计的重要作用,认为产品需要符合功用和艺术化的双重要求。同时,工艺美术运动将工业化和手工艺对立起来,这是导致它无法胜任引领现代设计向前迅速发展的弊端。

二、新艺术运动

工艺美术运动反对工业化生产,但是它在追求理想的设计模式的过程中,逐渐接受了技术包装后的机械化,从而引发了一场新艺术运动。这场运动盛行于 19 世纪末期到 20 世纪初,并在当时被誉为全球工业中心的欧洲大陆广为流行。新艺术运动比较重视设计形式和装饰风格,对后来的现代主义设计和艺术都有着深远的影响。

新艺术运动的主要发源地是比利时和法国。比利时新艺术运动最有代表性的人物有两位,即维克多·霍尔塔和凡德·威尔德。其中霍尔塔是一位建筑和室内设计师,他提倡师法自然,在建筑与室内设计中喜欢用葡萄藤

蔓般相互缠绕和螺旋扭曲的线条作为装饰元素。霍尔塔在1893年设计的布鲁塞尔塔塞尔住宅成为新艺术风格的经典作品之一。

相关链接

凡德·威尔德

凡德·威尔德集画家、建筑师、设计师于一身,主营从事产品设计和平面设计。他坚持认为理性是设计的源泉,在设计中强调功能且不排斥装饰,还要合理地利用装饰为产品设计服务。他后来担任过德国魏玛工艺学校的校长。魏玛工艺学校即著名的包豪斯设计学院的前身。(见图2-24)

✛ 图2-24　凡德·威尔德和他的作品

新艺术运动主张任何人类所见所及的环境都需要重新设计,该运动对环境设计的重视程度前所未有。其主要立场认为艺术家不应该仅仅致力于某个艺术品的创造,而是要引领一种能够在社会中广泛普及的新艺术运动风格。新艺术运动风格主要是突出一些动植物的生命形态,哪怕是单一的建筑或是普通的一件产品,都应该符合环境要求,突出和环境的和谐关系。新艺术运动从本质上来说仍是装饰性极强的,但是它对于简化现代设计所需的元素做出了值得称赞的工作。其中法国新艺术运动受到了象征主义和唯美主义的影响,艺术家在工作中大量使用自然界的纹样,运用弯曲、流畅的线条,这些纹样和线条有深刻的新艺术风格特色。法国新艺术的代表人物是萨穆尔·宾,他创建了名为"新艺术之家"的艺术设计事务所,并资助一些设计师从事新艺术风格的家具和室内设计。

新艺术运动的另一位杰出代表则是西班牙建筑师安东尼奥·高迪。虽然他与比利时的新艺术运动并没有渊源,但在方法上却有一致之处。他汲取了哥特式建筑的结构特点与东方风格结合的自然形式进行设计实践。他建造的位于西班牙巴塞罗那的巴特罗公寓,其屋顶采用了极具雕塑特点的船的外形,独特的装饰成为建筑的亮点。

三、德意志制造联盟

成立于20世纪初的德意志制造联盟是一个积极推进工业设计的设计理论集团,它的很多理论和实践成为西方现代设计的基石。这个联盟是由一群热衷设计教育与宣传的艺术家、设计师、建筑家和企业家组成。他们相信标准化,并认为产品设计能够反映抽象的造型。作为制造联盟的中坚人物,穆特休斯认为实用艺术(即设计)同时具有艺术、文化和经济的意义。

联盟中最著名的是德国著名建筑大师彼得·贝伦斯。1907年贝伦斯受聘为德国通用电器公司的艺术顾问,开始负责公共建筑、产品设计和视觉传达等业务,他为公司创造了一个完整、统一的企业形象,开创了现代公司企

业形象设计的先河。在工业设计方面,贝伦斯也设计了大量的产品,他所设计的电水壶采用了新的标准化技术,使生产更为便利,节约了成本,每款水壶都可以采用不同的材料、不同的表面涂饰和不同的尺寸。贝伦斯的设计主张从功能主义的角度出发,强调外形结构与良好的功能,反对烦琐的装饰。他还主张对造型规律进行数字化分析,追求理性主义美学原则,这充分体现了他的严谨和理性。

四、芝加哥学派

19世纪70年代,美国的建筑界兴起了一个重要的流派——芝加哥学派,对整个设计领域产生了重大的影响。芝加哥学派的主要贡献是明确了形式与功能的关系,让建筑设计更贴近工业化的标准,突出了功能引领建筑设计的主导地位。

美国南北战争后,芝加哥成为美国的铁路中心枢纽,城市开始大规模发展,但19世纪70年代的一场大火将整个城市的市区焚毁。紧接着美国各地的建筑设计师来到这个城市,并为其贡献了众多采用新技术、新材料的实验性设计。当时的城市化进程中,居住环境越来越密集,于是现代建筑开始向高层建筑发展,芝加哥也出现了越来越多的高层建筑。国际建筑师们在芝加哥使用钢材、玻璃等材料,设计了风格简洁并注重内部结构和功能的高楼。这些楼宇风格独特,采用大片的玻璃幕墙,一改传统建筑的单调风格。在这些建筑设计师中,路易斯·沙利文是芝加哥学派的代表人物和理论家,他最先提出"形式追随功能"的口号,第二代芝加哥学派最负盛名的人物是弗兰克·劳埃德·赖特,他发展了沙利文的思想,设计的流水别墅成为现代建筑设计的经典。

相关链接

弗兰克·劳埃德·赖特和他的流水别墅

弗兰克·劳埃德·赖特1900年前后设计了大量的住宅建筑,这些建筑大部分位于美国中西部地区,赖特对建筑理论的最大贡献是提出了有机建筑理念,在该理念的指引下,他设计出能够反映建筑和环境关系的客体,即草原式风格建筑。他设计的建筑运用天然材料和面砖设计,充分展现材料的天然特性,并将美国建筑的传统风格和西部草原的地貌特点很好地结合在一起。经过一段系统的实践与理论研究后,赖特认为每一栋建筑都应该与天然场所相协调,主张空间可以内外贯穿,不一定是封闭的空间。他的代表作是流水别墅。赖特在设计上注重建筑与周围环境的关系,特别是室内空间的自由划分和舒展。各种小空间被分隔开,并彼此互通且可以自由进出,形成和谐的空间结构。在室内的陈设上偏重于底层布局。他主张建筑要突出内涵,要自内而外进行设计,要突出其自然、真实的特点,同时也需兼顾材料的质感以及与周围环境的关系。(见图2-25)

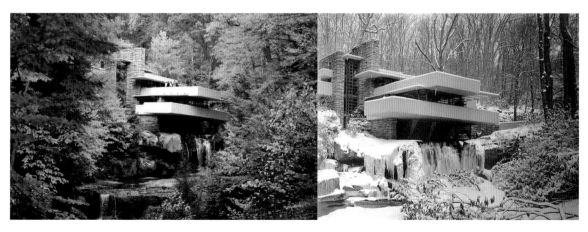

图 2-25　流水别墅

芝加哥建筑学派的高层建筑采用钢结构为主的构造,在材料和形式上都有很大的突破。芝加哥重建时由于人口增长,地价飞涨,设计师从原来的"编篮式"木架获得灵感,采用钢架铆焊梁柱,大胆发展高层建筑。标志芝加哥学派真正设计开始的"家庭保险公司大厦"是第一座钢铁框架结构,用生铁柱、熟铁梁和钢梁的建筑;在建筑理念上,追求形式服从功能。1888年沙利文为芝加哥大礼堂所做的室内设计,最好地体现了这种思想,几乎所有的装饰都是理性的,与室内的声学效果和暖通设备结合在一起。

作为最早进行高层办公建筑设计的芝加哥学派,既创造了沉箱式基础以适应土质,树立了高层建筑早期造型基本风格,又给后来的旅馆公寓设计树立了榜样。设计理念上谋求艺术与技术的有机结合,给后来的现代主义建筑奠定了理论和实践基础。

五、现代主义

20世纪初的设计运动接连不断,现代设计运动继新艺术运动之后发展壮大起来。设计领域的现代主义是指20世纪30—50年代的一种设计思潮。由于其在设计理念上注重产品的功能,因此又称为功能主义设计。现代主义追求"形式遵循功能"的设计理念,强调产品生产的标准化,提倡简单优于复杂原则,提高生产效率,降低成本,服务大众。现代主义设计的源头诞生于1919年在德国建立的包豪斯设计学院,它研究出了一套成熟的设计体系,影响了整个世界。代表人物有格罗皮乌斯、米斯凡德罗、伊顿、柯布西耶等。

"包豪斯"是德文Bauhaus的音译,是1919年在德国魏玛成立的一所工艺美术学校的名称。他的创始人是现代著名建筑设计师格罗皮乌斯,1925年包豪斯迁往德桑重建。格罗皮乌斯为新校区设计的新校舍成为建筑史上一座有意义的实验建筑。这个学校的教室、办公室、宿舍等全部采用预制件拼装,功能性与实用性极高;建筑采用不规则布局,立面造型变化丰富,充分展示出结构与材料的特色,整个建筑遵循现代设计无装饰风格,与传统风格不同,呈现出简洁的效果。

1928年由建筑师汉内斯·迈耶作为第二任院长,迈耶上任后更加强调设计与社会的密切关系,在他的领导下,包豪斯承接了非常多的企业设计委托。1930年,由路德维希·密斯·凡德罗担任第三任校长。包豪斯的建筑理念"少就是多"即是路德维希·密斯·凡德罗于1928年提出的口号。这位校长同时也是现代主义建筑大师,1929年设计了巴塞罗那世界博览会德国馆。这座建筑物本身和其中专门为比利时国王设计的"巴塞罗那"椅成了现代建筑史上的经典作品。1933年包豪斯设计学院被纳粹查禁关闭,之后包豪斯的教学人员将包豪斯的设计思想和理念带到了欧洲其他国家。

包豪斯一共经历了三个发展阶段,其设计理念可以总结为:艺术与科技发展的统一;功能是设计的主要目的而非产品;设计需要遵循客观和自然规则。包豪斯的设计理念为现代主义设计的发展奠定了基础,并且成为现代设计教育的起源。

包豪斯的历史虽然不长,但是几乎对现代设计的方方面面都有极其深刻的影响。首先它创建了一套现代设计教学体系和研究方法,促进后来的设计领域从平面设计到产品设计、建筑设计的形成,也是今天设计专业基础上平面构成、立体构成、色彩构成的主体课程框架的起源。

包豪斯的理论原则是主张形式服从功能,尊重结构自身的逻辑,强调产品外观单纯、简单、明晰,促进标准化并考虑商业因素。包豪斯促进了艺术与技术的高度统一,让现代设计包容了工业、手工艺和艺术的诸多要素。它的设计主张功能主义,强调构成,推崇简洁的设计形式,在美学上体现出功能主义倾向。

包豪斯在设计上的局限性是过于强调设计的简洁性,重点突出材料和工艺,反而影响了人性化的设计表达,这也是构成设计思维的弊端之一,导致了包豪斯设计风格过于刻板、机械、缺少人文气息,因此受到了当代设计理论的批判。

相关链接

沃尔特·格罗皮乌斯

沃尔特·格罗皮乌斯是 20 世纪最有影响力的现代建筑师之一。1883 年,格罗皮乌斯出生于柏林的一个建筑师家庭,学生时代他在柏林和慕尼黑学习建筑,1907—1910 年在贝伦斯事务所工作。1910—1914 年他创办了自己的建筑设计事务所,设计了著名的法古斯鞋楦工厂,这是一座具有开创意义的玻璃结构的建筑。这座采用大片玻璃幕墙和转角窗的建筑,透明的结构显得非常轻巧,这种建筑设计的表现手法对后来现代建筑产生了重大影响。1919 年,世界上第一所现代设计教育学院包豪斯设计学院邀请格罗皮乌斯担任第一任院长,学院的教学目的是培养设计新型人才,并起草了完整的设计教育宗旨和教学体系。在格罗皮乌斯的指导下,包豪斯设计学院邀请众多著名艺术家和教育家进行教学,逐渐在教学方法和教学成果方面形成自己的特色。1929 年,格罗皮乌斯离开包豪斯专门从事建筑设计。第二次世界大战后定居美国,继续从事建筑设计与教育,任哈佛大学建筑系教授。(见图 2-26)

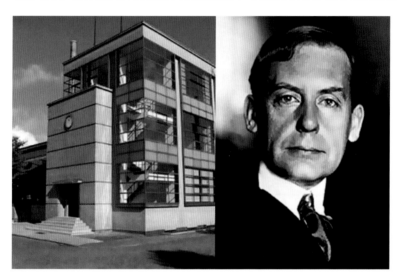

⊕ 图 2-26 包豪斯和格罗皮乌斯

柯布西耶和朗香教堂

柯布西耶是现代建筑运动的重要人物,他出生于瑞士。1907—1911 年,他开始全面自学建筑,经过观察研究欧洲各国的建筑结构和风格,他学习到如何在建筑中合理运用采光以及建筑的造型艺术,其理念在他的作品中均有体现。1920 年他与立体主义艺术家出版了纯粹主义的杂志《新精神》。柯布西耶等人在这个刊物上连续发表了对无功能装饰的批判和对新建筑思想形式的讨论。1923 年他出版了《走向新建筑》,书中大力宣扬机械的美,从而成为"机械美学"的理论奠基人。书中提出"住宅是居住的机器"这个著名论点,即机械设计与住宅设计都是对具体功能追求的结果。这种和谐的美来源于机械工业,所以,符合人们居住需要的住宅也应像机器一样批量生产或标准化。这也正是柯布西耶独特的机械美学思想。他的代表性建筑设计作品有朗香教堂、萨伏伊别墅、马赛公寓等。

在巴黎东南方不远的朗香市小山顶上坐落着一座世人熟知的圣母院朗香教堂。1950 年柯布西耶接到设计一座教堂的委托,教堂的改革者希望拥抱现代艺术来洗刷以往过度装饰的名声。柯布西耶设计的教堂突破了几千年来天主教堂所有的形式,如岩石一样稳健地坐落在山丘上,超越常规的造型显得神秘而奇特,朗香教堂的建成对西方现代建筑的发展产生了重要影响,受到世界建筑界的广泛赞誉。耶香教堂的设计将光、色、形、材融为一体,建筑造型是为了艺术化又能超凡地表现宗教的精神。(见图 2-27)

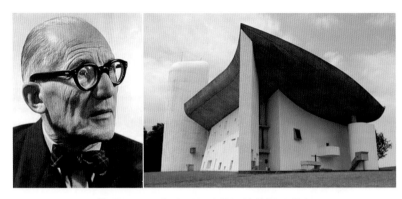

⊕ 图 2-27　柯布西耶和他设计的朗香教堂

六、后现代主义

从形式上看,后现代主义与现代主义是继承与反叛的关系;从内容上看,后现代主义是对现代化过程中出现的同一性、整体性和机械化的批判。20 世纪 60 年代以后,西方一些社会相继进入所谓丰裕性社会,现代设计只注重功能性的一些弊端逐渐显现。生活富裕的阶层不满足于现代主义倡导的功能化所带来的有限价值,希望有更加个性化的产品设计满足多元化的需求。后现代主义的特点是对历史文脉具有延续性,主张矛盾性、复杂化和多元性。

1. 高技术风格

高技术风格源于 20 世纪二三十年代的机器美学。第二次世界大战后的初期,许多产品开始模仿军用通信机器风格来表现电子技术产品的特征。电子工业技术的进步推动了整个社会生产的发展,也影响了人们的审美。这一时期建筑的代表作品有里查德·罗杰斯于 1977 年设计的巴黎蓬皮杜文化中心,这座建筑把工业结构充分暴露在外,将工业构造作为设计的基本元素运用在建筑上。高技术风格在 20 世纪六七十年代曾风靡一时,但是因为高技术风格摒弃装饰并过度重视技术,显得非常冷漠和缺乏情感。同时,以波普艺术设计运动为代表的一些设计师则努力创造出趣味性更强的设计,把技术与情趣结合起来。

2. 波普风格

波普译自 popular (缩写为 pop),意为通俗性的、流行性的。波普风格源自 20 世纪 50 年代初的美国,代表着工业设计追求形式上的娱乐化倾向。它表现了第二次世界大战后成长起来的青年一代的新的文化认同、新的消费观念和新的自我表现中心的特点。因此,波普风格主要受众是年轻人,在生活用品、家具、服饰的设计及相关活动等均有表现。从设计上来说,波普风格反对单纯统一,强调多种特点混合。它寻求流行元素、通俗的趣味,在设计中为了吸引人们注意,采用艳俗的颜色,营造出极强的视觉冲击力。波普风格的设计在当时的设计界引起强烈震动,对后来的后现代主义也产生了非常重要的影响。

英国是波普运动的重要国家,20 世纪 60 年代初,英国设计师对流行的大众价值观非常感兴趣,生产出一些带有象征性的消费性产品。波普风格的设计特征与消费产品紧密相连,产品即是艺术品。到 20 世纪 60 年代末,英国波普风格的设计走向了形式上的极端,许多艺术家为了追求形式而进行设计。

波普风格在不同国家以不同的形式发展,如美国用米老鼠的形象做电话机,用咖啡机来做台灯底座。设计师们将一些毫不相干的物品组合在一起,创造出流行的形象,组合后的作品给人一种全新的视觉冲击。意大利的波普风格的设计以软雕塑表现为主要特点,例如,扎诺塔家具公司在 1969 年推出设计师盖蒂设计的"袋椅",这种

椅子内部装满弹性塑料小球,在当时非常流行。由此可以看出,意大利的波普风格设计与主流设计选择的是截然相反的道路。

3. 孟菲斯设计集团

1981 年,以索特萨斯为首的设计师们在意大利米兰结成了孟菲斯(Memphis)设计集团。孟菲斯是美国一个以摇滚著称的城市,设计集团以此为名,有将传统文明与流行文化相结合的意思。他们反对单调没有情感的现代主义,提倡装饰和手工艺方法制作的产品,并积极从装饰艺术、波普艺术、非洲拉美的传统艺术和东方文明中寻求参考和启示。孟菲斯设计集团对世界设计界的影响是比较广泛的,除了意大利外,美国、奥地利、西班牙及日本等设计师都有人参与其中。

孟菲斯设计集团在 1981 年 9 月举办了一场全球设计界的展览。通过这次展览,索特萨斯阐述了他的设计观念,设计只有可能性而缺少确定性。该设计风格开创了一种开放式的设计理论,打破了已有的规范和模式,即产品功能并非绝对完整的设计,而是有生命的设计;产品和需求之间存在一种可能的关系,把研究重点放在人与事物的关系上。相比产品的外观设计,这种设计风格更重视产品在消费主义盛行的今天所抱持的文化语境。

如图 2-28 所示,索特萨斯在 1981 年设计了一件代表孟菲斯设计集团风格的书架。这件产品的造型另类、特异,而且色彩鲜艳、引人注目,有着异于寻常书架的特点。我们从中可以看到孟菲斯风格的设计作品大多是实验性质的,它的实际意义在于前沿理论的实践和对现有工业设计风格的突破和试探。

✛ 图 2-28 索特萨斯和他设计的书架

思考与练习

1. 设计的历史理论研究与学习对设计师今后发展具有怎样的现实意义?
2. 如何看待中国古代的设计思想对现代设计的影响。
3. 如何比较与考量中西设计的不同发展和相互影响。
4. 对你熟悉的有历史意义的中国古代和当代设计各举一例,并说明自己的观点。
5. 谈谈第一次国际博览会的时间、地点和给人留下的思考。
6. 英国工艺美术运动的倡导人是谁? 他对工业设计和现代设计有什么影响?
7. 简述包豪斯成立的时间及其在设计历史上的地位与作用。

第三章
设计的特征

学习要点及目标

1. 通过设计与文化、设计与生活方式、设计的传统与风格的关系了解设计的文化特征。

2. 通过设计的社会属性、设计与社会的关系、设计的社会价值了解设计的社会特征。

3. 通过设计的形式美、设计的直观性、设计的实践性了解设计的艺术特征。

4. 通过科学技术与设计的关系、科学技术的发展对设计的影响、科学技术在设计中的展现了解设计的科技特征。

5. 通过设计中的经济因素、设计与社会经济的关系、设计的经济体现了解设计的经济特征。

6. 通过设计创造性的历史、设计创造性的定义、设计创造性的实际应用了解设计的创造特征。

核心概念

文化性；社会性；艺术性；科技性；经济性；创造性。

引导案例

CCTV 总部大楼设计

CCTV 总部大楼位于北京市朝阳区，始建于 2004 年 10 月，2012 年竣工并交付使用。在十多年后的今天再看这座建筑，不禁让人想起"最佳高层建筑奖"评委会主席 Jeanne Gang 说过的那句话："CCTV 新大楼是一个被称为奇迹的建筑，不论是它带有错觉感的结构，还是独特的造型，都是建筑史上伟大的成就，可以与埃菲尔铁塔相媲美。"如果将其放在其他国家建造，可能不会被获批，中国很愿意尝试，为这座建筑的设计和建造提供了一个宽松的氛围。CCTV 总部大楼在 2013 年获得了高层都市建筑学会（CTBUH）颁发的"2013 年度全球最佳高层建筑奖"，并且在 2014 年被评选为当代十大建筑之一。

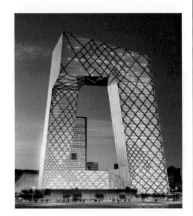

CCTV 总部大楼是由荷兰建筑师雷姆·库哈斯和他担任首席设计师的大都会建筑事务所（OMA）设计完成的，库哈斯还是哈佛大学设计研究所的著名教授。他曾于 2000 年获得建筑领域的国际最高奖——第二十二届普利兹克奖。这个方案推出时引起了建筑行业的很大反响。这座大楼高 234 米，是一项钢结构工程，由两座外形倾斜的 Z 形的楼宇首尾连接在一起。设计师强化了这座建筑的公共和集合的特点，回归了功能主义，在采编、播出、反馈的工作流程上实现功能的闭环，很好地满足了中央电视台内部的功能需求。（见图 3-1 和图 3-2）

✪ 图 3-1　CCTV 总部大楼

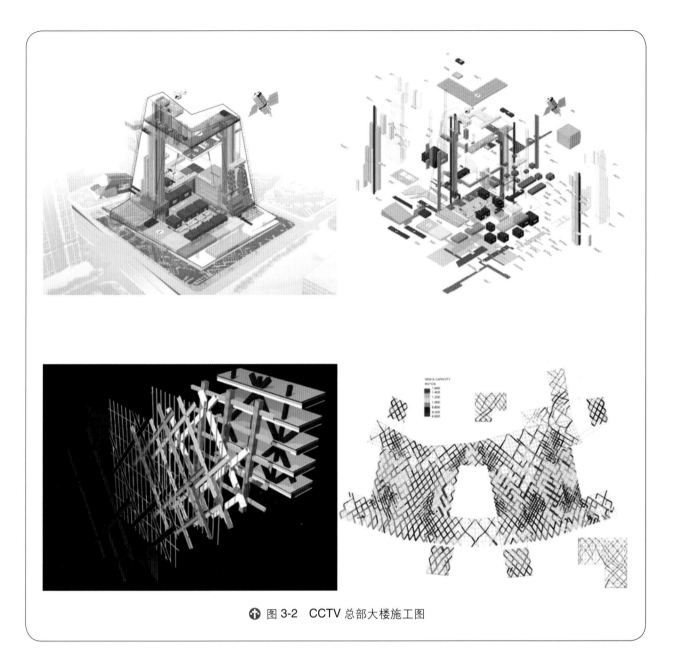

⊕ 图 3-2　CCTV 总部大楼施工图

第一节　设计的文化特征

一、设计与文化

在人类早期历史发展进程中,设计与文化就有着紧密的联系。从石器时代到工业革命时代,各种工具的创造和发明都离不开设计。随着社会文化的进步,人们的生活需求也随之增加,人们的创造活动越来越有目的性和计划性,因此,设计这个概念也应运而生。设计是文化艺术与科学技术结合的产物,它的行为受到文化的约束。要想理解某种设计行为,首先要了解同时期社会的文化背景,包括人文风俗、功能需求和人们的色彩喜好等,理解设计背后的信息,才能使设计言之有物。大部分设计师在创作时会受到时代文化的影响,在相同的社会背景下,他们的行为理念或多或少来自于那个时代的文化。也可以说,时代文化可能对设计的发展产生非常深刻的影响,并且通过艺术与科技直接或间接地对现代设计产生连带的巨大影响。

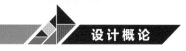

二、设计与人们的生活方式

设计与人们的生活方式有着紧密的联系。首先,设计所产生的产品提供了人们日常生活的物质基础和条件[1]。人们的日常生活是以衣、食、住、行为主要内容的生活领域。在这一领域中设计出的家具产品等物质组成了个人生活的物质基础,是经过设计艺术化的物质基础。设计是人们为了使生活变得更有质量而创造出的一种方法,也是艺术在人们日常生活中的一种普及化。设计产品不同于艺术品,它是为商业服务的,它的美存在于实用价值中。设计不仅仅是对实际物品和环境的设计,也可能是对一种使用方式的设计。例如,服务设计就是一种设计思维方式,它为人创造和改善服务体验,让服务变得更加高效。随着物质设计向服务、程序、关系一类的非物质设计方式的扩展,设计对生活方式的影响将日益扩大[2]。

三、设计的传统和风格

在世界上没有两个国家对于美的审视原则是完全一样的,不同时代、不同民族的审美观念也不尽相同,因为对于美的理解是由不同历史发展的具体标准尺度决定的。设计活动要以人为本,从文化、地域、宗教等多方面出发,在视觉上尊重受众,科学合理的设计才能满足不同国家和不同种族的视觉需求,这样的设计才能在人的情感上取得共鸣,达到设计营销的目的。

风格是指艺术家在艺术创作中所体现出来的特点。在设计实践中,产品的设计风格是设计师非常重视的一个关键问题。由于历史文化、社会经济等各方面的原因,风格的种类也是多种多样的。在产品设计风格中普遍存在的问题是将产品的风格等同于对流行产品样式的模仿。在我们生活中,这类产品非常多,虽然通过模仿而生产出的产品满足了一部分人的消费需求,但综合来看,对于形成产品风格有非常不利的影响。我国有许多产品虽然生产投入很高,但却没能创建自有品牌,主要是因为长期习惯于模仿国外同类流行产品,没有形成自己的设计风格,因此在设计上落后于发达国家。

四、案例分析

1. 三得利即饮咖啡的包装设计

日本包装设计协会(简称JPDA)成立于20世纪60年代,是日本最著名的设计协会之一。该协会每两年举办一次包装设计大赛。其中2020年的包装设计大赛金奖得主是三得利即饮咖啡,该包装设计的亮点在于瓶身上可以添加购买者的昵称,也有随机的图案印在上面,可以防止他人拿错或者混用。瓶贴上不对称的构图非常吸引人,设计风格强调简洁清晰,搭配简单的几何形、无装饰线字体以及横式排版的结构。这是非常经典的日式平面设计处理手法。从功能的角度看,这样的设计能给人带来全新、愉悦的感官体验。特别是在新冠疫情出现后,这种包装设计可以防止因交叉使用物品而出现的潜在病毒传染。(见图3-3和图3-4)

① 胡飞."天时地气材美工巧"的再思考[J]. 包装工程,2007,5(28):84-87.

② 原研哉. 设计中的设计[M]. 朱锷,译. 济南:山东人民出版社,2006.

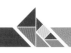

⊕ 图 3-3 三得利即饮咖啡的包装设计

⊕ 图 3-4 线上下单的服务

2．三得利猫耳水瓶

三得利猫耳水瓶也是获得了 2020 年日本包装设计大赏金奖的作品之一。根据统计,大约 10% 的成年女性腕力不足以扭开塑料水瓶的瓶盖,设计师在矿泉水瓶盖上增加两只猫耳,提升了喝水的趣味,还增大了旋转受力面。设计师通过细微的生活观察,从产品使用时所遇到的困难出发找到使用的新需求,激发设计创新的思路。圆形瓶盖加猫耳朵的设计紧密地贴近年轻人的生活喜好。一些创意的心思和应用有时候追求的就是意想不到的效果,这些有趣的创意往往能让人眼前一亮,发自内心地喜爱某个产品。(见图 3-5)

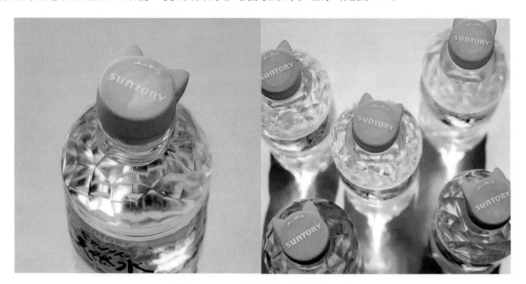

图 3-5 三得利猫耳水瓶的设计

第二节 设计的社会特征

一、设计的社会属性

设计本质上是为大众提供服务。特别是进入现代社会以来,设计服务已经涉及大众生活的各个方面,改变了人们的生活方式与品质,因此设计带有天然的社会属性。现代设计文化受包豪斯的理念影响极大,随着现代主义的发展,设计与大众生活的联系日益密切。设计以共同的物质生产活动为基础相互联系在一起,它随着人类社会的发展而发展。包豪斯提出的现代设计是以工业化大批量生产为背景、以现代社会的大众生活为对象的社会文化活动。现代设计不仅满足了大众对物质和精神的需求,同时也实现了设计的社会价值。随着科学技术的不断进步,被信息化孕育着的设计呈现出来的社会特征也愈加明显。我们认为设计不是设计师的个人化创作,而是为了满足社会群体需求的社会服务和实践活动。只有理解这层关系,才能理解设计与社会之间的关系,以及设计的目的性。

二、设计与社会的关系

1．社会环境对设计的限制

能够影响社会环境的因素非常多,包括政治、经济、文化、哲学、历史、伦理等,而社会环境是能够影响设计师的外部因素。在特定的生产关系、社会文化、历史时期,都会促使设计产生千差万别的变化。设计在一定程度上

是同社会生产力相匹配的,因为无论是原材料、工艺和技术还是科技发展水平,都会限制和制约设计的发展。同时,社会的文化属性也会影响设计思潮、流派和风格的变化,社会的整体需求也决定了产品的形态和功能。

2. 设计对社会的改造和反馈

设计在服务于社会和大众的同时,也会反过来影响服务对象的审美和生活方式,乃至形成社会风尚和潮流,进而推动社会整体的设计审美变化。设计发展到后工业化时代,越来越多的人提出了情感化设计、人性化设计的概念,强调用户体验的重要性。这些概念和理论的建立,预示着设计服务从以产品为中心转变为以人和用户体验为中心,同时在设计理念上,更多地强调要关注环境的可持续发展并节约能源等人本主义思想。

三、设计的社会价值

设计的社会价值很多时候都依附在商业项目中。一方面设计师通过创新思维和设计方案帮助用户解决实际问题,另一方面设计师和用户也在试图通过项目来履行社会义务,参与到社会问题、生活方式的改造中。设计的文化属性最基本的表现就是对公众生活方式的影响,对社会的物质文明和精神文明起到双重作用,让公众的审美理念和功能需求、艺术体验和技术应用、商业经济和消费理念协调发展。设计服务正是通过上述手段实现了自己的社会价值。

四、案例分析

1. 2020年深圳湾艺穗节

艺穗节(Fringe Festival)的概念起源于1947年爱丁堡艺术节。Fringe 的潜在含义包括先锋和边缘等特征,是当时一些边缘艺术团体以艺穗(Fringe)的身份对抗主流意识形态的一种举措。毕业于伦敦艺术大学的朱德才设计了2020年深圳弯艺穗节的海报及周边产品。在这个设计项目里,他通过色彩表达了个人对疫情的反思以及同社会的共情,通过纯粹、抽象、平和的色彩展现了白天和黑夜的变化及其周而复始。项目色彩基调为橙色、蓝色的渐变,象征着日夜的色调搭配,蕴含着日游夜玩的理念,突出反映了在疫情的常态化下,人们对日常生活的共同体会。(见图3-6和图3-7)

ARTS MATTER 艺穗✳一起玩 FRINGE TOGETHER

🔾 图3-6 2020年深圳湾艺穗节海报(朱德才)

⊕ 图 3-7　2020 年深圳湾艺穗节工作证和周边产品（朱德才）

2．2020 OCT-LOFT 公共艺术展——余物新秩序

余物新秩序（Trash New Order）是发起于 2020 年的一场大型公共艺术展览。这场展览的创意来自于日常生活中我们习以为常的制造、利用、抛撒垃圾，通过这个带有社会实践意味的艺术展，来自多个国家的 19 组设计师探讨了以"余物新秩序"为媒介的艺术形式，以及能否延续垃圾这类物品的社会价值，并引起社会上广泛的思考。作为策展人和设计师的朱德才说："这一设计遵循四个原则，即 Reduce（减量化）、Reuse（再利用）、Recycle（再循环）、Refuse（废弃）。"他认为打破艺术的边界可以产生社会公众的话题链式反应，传递给社会以美好和善意，让艺术和设计同公众可以建立更好的沟通。（见图 3-8）

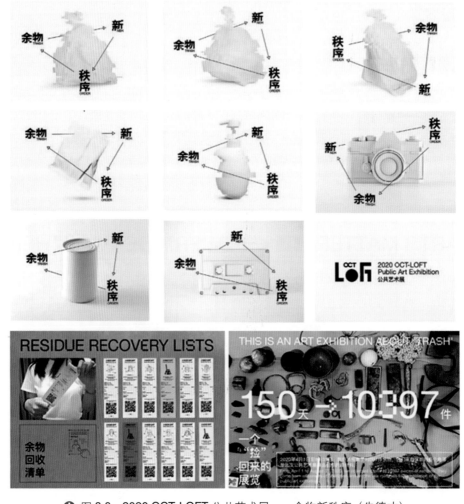

⊕ 图 3-8　2020 OCT-LOFT 公共艺术展——余物新秩序（朱德才）

第三节 设计的艺术特征

一、设计的形式美

设计的门类众多,各自的优势和特点也很明确,但是从基本法则来说都要遵循一个普遍的原则,即形式美的法则。形式美包含诸如对称、均衡、韵律、对比、明暗、虚实、尺度、比例等原则,合理地运用这些原则就可以创建韵律优美、比例适当、对比均衡、虚实相间等多样性的符合形式美法则的作品。

二、设计的直观性

设计是为了满足用户的功能需求而进行的创新实践。设计同艺术创作的区别在于:艺术创作以创作者的感观为前提,而设计师在进行设计创作时要以设计主体为考察对象,运用合理的造型手段、材料媒介、制作工艺,完成具体的设计工作。在这个层次上,反复修改、完善、迭代之前的方案,直到将可触碰、可观察的形象放置在用户面前,这一行为是直观的。

三、设计的实践性

在设计工作中要经常强调实践性,设计工作关乎科学性、可行性、可操作性等因素,也就是设计产品的目的是为了能够生产和销售。实践性设计是在反复验证设计师对材料、功能、技术和工艺的认识,提高设计工作的准确性、科学性、实用性。优秀的设计必然倡导实践设计的重要性,淡化设计中偶发和不可控因素,追求一种理性的、科学的设计方法。

四、艺术对设计的影响

20世纪初在欧洲和美国出现了一系列的艺术改革运动,他们从思想、形式、手段、媒介上对传统艺术进行了彻底的改革,改变了传统艺术的内容和形式。这个庞大的运动被称为"现代艺术"。现代艺术中的许多流派对后来的设计产生了很大影响,尤其是对设计的形式和风格方面的影响巨大。比如立体主义的观念、达达主义的编排、超现实主义的插图等,在意识上为现代设计提供了丰富的营养,在形式上提供了改革的借鉴,对于现代设计总体来说具有很重要的促进作用。

五、案例分析

1. 荷兰 Studio PS 工作室创作的 TAPED 陶瓷杯

荷兰 Studio PS 工作室创作的 TAPED 系列陶瓷杯,使用了 20 多种颜色进行设计,不同于大多数陶瓷杯注重造型的设计,TAPED 系列专注于触觉和色彩的设计。设计师通过细腻的色彩变化打造出引人入胜的产品。在设计过程中设计师研究了很多种材质纹理,最后选用褶皱的纸张纹理作为杯体的"皮肤"原型。每个杯子都拥有不规则的独特肌理和造型。肌理触感的导热控制非常好,即使倒入热水,拿起杯子时仍感觉温度适宜,外表

用亚光且不上釉的处理方法,使表面机理与指尖深入接触。色彩有粉、黄、橙、绿、蓝 5 个色系变化,用户可根据自己的色彩偏好选择几个杯子的色彩组合。精选的材料、独特的机理再配上别出心裁的色彩,这一系列种类丰富的杯子满足了用户的心理需求。(见图 3-9)

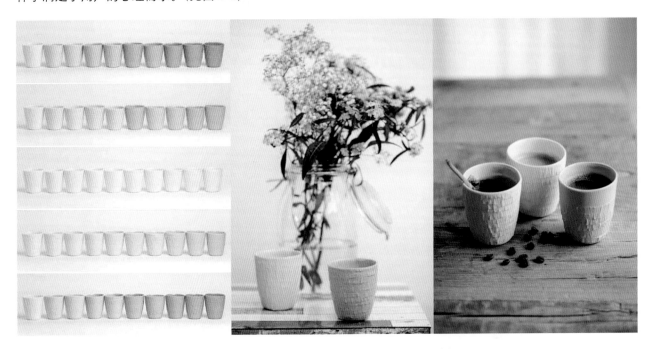

✥ 图 3-9　Studio PS 工作室创作的 TAPED 陶瓷杯

2．劳斯莱斯房车

劳斯莱斯是一款享誉全球的英国豪华汽车品牌。该品牌生产轿车、房车和航空发动机等工业产品,其出产的轿车是汽车中的顶级代表。图 3-10 所示这款劳斯莱斯房车更是彰显了西方上流社会生活品质的奢华和拥有者的身份地位。这款汽车前冷却罩的造型方正、冷峻、严谨,是一直以来给用户留下的印象。汽车的设计理念和造型亮点突出,而且劳斯莱斯也将新时代的技术不断融入新款车中,让客户在享受舒适、高端的同时,也可以延续技术创新带来的便利性。房车内部,车顶采用浪漫的星光屋顶,车身后半部分延伸出一个小吧台。车内空间宽敞,像是一座移动的豪华公寓。车的正前方可以看到经典的竖格栅和经典的车标——飞天女神。这款房车凸显了人们对顶级奢华产品在艺术和工艺上的极致追求。

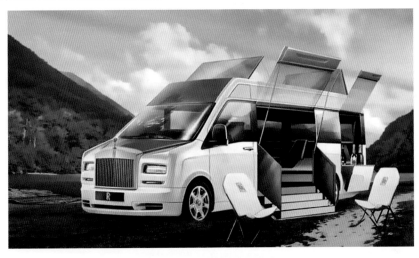

✥ 图 3-10　劳斯莱斯房车

第四节　设计的科技特征

一、科学技术与设计的关系

日本竹内敏雄说："一般意义上的技术同人类历史一道自古以来就存在着，古代的手工业也好，现代的工程技术也好，都包括在内。"设计是人类把自我意志施加在自然界之上进行的一项创造性活动，是创造人类文明生存和发展的最基本的活动。设计蕴藏在一切造物过程中，设计活动需要科学技术的支持，同时也需要艺术来表达情感。人类的设计活动可划分为三个阶段：设计的萌芽阶段、手工艺设计阶段和工业设计阶段（即现代设计）。我国古代的设计艺术主要包括三大门类：一是以建筑布局为主的陈设设计，二是以器物谱系为主的立体设计，三是以纹样发展谱系为主的平面设计。设计需要科学技术对事物功能方面进行支持，以及艺术对事物美学方面的支持。设计是科学技术和艺术结合的交叉学科，每次科学技术发生重大变革，都会促使设计观念发生改变，从而推动设计行业的发展。

二、科学技术的发展对设计的影响

进入 21 世纪以来，随着创作工具、技法、交互设备的变化，设计工作越来越多地依赖于计算机、互联网和其他辅助设计工具，尤其是设计软件的不断更新进步，极大地提升了设计师们的工作效率。设计的发展需要科技革命作为指引，同时生产技术和工艺也要帮助人们提升设计的品质。进入 21 世纪以后，随着生态环境被破坏及气候恶化，人们要求设计应符合可持续性发展，并尽量多利用绿色能源，这些行为反映了人们对科学技术发展和设计关系的一种反思和关注。

三、科学技术在设计中的展现

艺术设计与技术密切相关，设计需要借助科学技术实现新奇的艺术效果。科学同样需要调动设计手段来增加新技术的附加值。例如，1930 年铜板照相技术被发明，使摄影从此在广告设计中占据了一定的位置。信息社会为设计与科学的结合提供了更适合的土壤，这种现象展现在设计与科学的多个领域。一切艺术设计都离不开新技术，利用虚拟现实等新的科学技术可以使过去艺术设计的形式更加丰富。

四、案例分析

1. Air Desk 工作桌

毕业于北京邮电大学的何世杰，是一位资深的数码科技爱好者。2021 年 10 月，他的同学中有人复刻了一款苹果无线充电板 AirPower，于是他也利用一台升降桌和一个大型显示屏设计出了一款名为 Air Desk 的工作桌。他采用的桌子是透明玻璃覆盖的桌面，透过这块玻璃可以看到这套充电系统的内部结构。经他最后改造的桌子还可以为多部手机充电，桌面可以自动感应到待充电设备位置。何世杰为电子显示屏添加了触控开关以及准时提醒下班等多个主题动画。（见图 3-11）

🔆 图 3-11　Air Desk 工作桌

2．字节跳动中秋月饼

如图 3-12 和图 3-13 所示，这款字节跳动公司设计的月饼礼盒以反重力为主题，以太空元素为灵感设计而成，带给人们一种超越时代的未来感。礼盒中包含抹茶、蓝莓、太妃流心等多种不同口味，礼盒内还配有马克杯、防水贴纸、外包装袋等周边产品，其设计理念将未来科技与传统佳节完美地结合在一起。

🔆 图 3-12　字节跳动公司设计的中秋月饼

⊕ 图 3-13　字节跳动公司设计的中秋月饼海报

第五节　设计的经济特征

一、设计中的经济因素

随着世界经济一体化,设计逐渐成为产品营销的重要手段之一。设计虽然有艺术属性,但本质是一种商业行为,经济性是其首要表达的含义。艺术设计与社会经济两者面向不同的社会因素,前者属于社会意识形态,后者属于社会物质基础,二者体现出相互推动、互为作用的关系。设计的繁荣与萎缩,在一定程度上受经济因素的影响。

二、设计与社会经济的关系

设计与经济的关系密不可分。设计是不能够脱离经济而独立存在的,而经济也离不开设计的服务。社会经济状况的好坏可以制约艺术设计的发展,艺术设计的发展对社会经济具有推动作用。在现今社会,生产商用设计赢得利润和提高产品的市场占有率,因此设计的地位被不断提高。

三、设计的经济体现

经济因素在艺术设计的不同方面具有不同的作用。首先,因为社会经济发达,社会需求加大,社会文明和人们的审美情趣在不断提高,为艺术设计提出了更高的要求并提供了雄厚的物质基础。其次,社会经济高度发达时期也是社会观念大变革、大解放时期,为艺术设计的应用和发展提供了广阔的思想和思维空间[1]。设计与经济的

[1] 王军. 论情趣化设计的"触物生情"——产品使用方式情趣化设计[J]. 新西部(下半月),2009(2).

关系体现在商家通过设计,使产品不断创新,使产品结构不断完善,产品用途也在不断扩展,从而提高了商品的购买率,达到其经济目的。设计者从事设计活动,使大众购买到高质量的产品,商家获得了丰厚的利润,而自己也得到更多的经济利益。

四、案例分析

1. 带橡皮擦的铅笔

如图 3-14 所示,带橡皮擦的铅笔发明于 1858 年。经历了一百多年的发展,我们已经习惯了它的存在。从经济角度和社会价值来看,这项小小的发明通过改良两种不同的文具,并将其结合在一起,形成了一个功能完善的新产品,从而更好地实现了经济效益。

🔷 图 3-14　带橡皮擦的铅笔

2. 孟菲斯集团设计的产品

卡尔顿书架是孟菲斯集团创始人埃托·索特萨斯于 1981 年他 64 岁时设计的。他的作品总是充满了情趣和诗意的创作氛围。这个书架的风格受到波普风格艺术的影响,注重五颜六色的搭配。书架的底部采用了一整块水磨石,显得有些刻意和夸张。这款书架是索特萨斯突发奇想而设计制作的。这也正是索特萨斯通过设计来抵抗国际主义侵蚀的方式,因此,索特萨斯表示这款书架不会批量生产,只会出售给收藏人士。这款世界知名的书架后来被纽约现代艺术博物馆收藏。同时,许多著名人士也非常喜爱收藏孟菲斯集团设计的家具产品,例如,著名的高级时装品牌——夏奈尔艺术总监卡尔·拉格斐就在家中收藏了一套孟菲斯的家具。(见图 3-15 和图 3-16)

🔷 图 3-15　卡尔顿书架

🔷 图 3-16　卡尔·拉格斐收藏的孟菲斯家具

第六节　设计的创造特征

一、设计艺术的本质是创造

设计艺术关乎人们生活的方方面面,维系着人们的衣、食、住、行,引导着人们的生活方式,反映着社会发展的观念。同时它也是一项系统工程,是人类艺术和科技发展结合的产物,它的每一次改变都证明设计艺术是一种创

造性活动。从宏观看,设计艺术带动了社会变革和发展;从微观看,设计艺术反映了人们生活的改变。正是因为数千年来人类文明对创造性活动越来越重视,人类社会才有了翻天覆地的变化。

二、创造的主要特征

古希腊哲学家亚里士多德将产生闻所未闻事物的行为称为创造。《创造学及其应用》一书中指出:"创造的确切定义众说纷纭。为了对其含义更好地把握,应该从创造的最主要特征来认识。其一,创造必须是新颖的,或是首创的、独创的。凡是创造必有新的特点,意味着前所未有的新颖成果,不能是简单的重复,更不是原样的模仿。其二,创造必须是对社会有意义或有用的,能够解决实际问题或理论问题。"

三、创造在设计中的作用

创造性思维是引领设计工作开始的源泉。每一次设计都是灵感的开启,要通过创造性规律来认识和改良设计对象。设计工作是一种活跃的、自由的、开放的实践活动,人类通过设计实践和对设计对象的认识,从设计学角度探索设计的创造性,强调设计的结果,从中把握设计的方向,获得有价值的设计产品。

四、案例分析

1. 攻壳机动队动画与电影

1995 年动画电影《攻壳机动队》上映,影片导演是日本著名动画家押井守。该影片是由士郎正宗绘制的同名科幻漫画改编而成,主要讲述了在未来世界中,全球信息网络十分发达,各种犯罪活动层出不穷。《攻壳机动队》刻画了一个介于虚幻和现实之间的界限,整部影片充满了形而上的哲学退思。在 20 世纪 90 年代,这种题材影片的出现与当时计算机、互联网的逐渐普及有很大关系。2004 年上映了其续集——《攻壳机动队:无罪》,该片深入探讨了科技发展带来的革新,导致人们对自我身份的认定产生困惑。上映当年押井守凭借这部影片入围了安妮奖最佳动画电影导演奖和第 57 届戛纳金棕榈奖提名。《攻壳机动队》系列动画电影展现了后现代赛博朋克文学和美术的内涵。影片色调基本以蓝紫为主,画面对比度高,整体亮度较低。场景中充满了高楼大厦、雨夜、霓虹灯、破旧的民居等元素。(见图 3-17 和图 3-18)

图 3-17 《攻壳机动队》动画电影海报

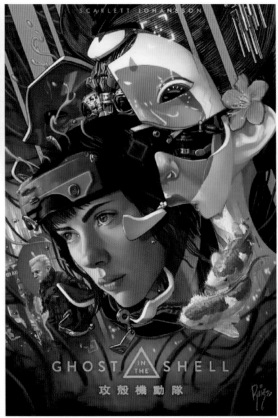

🔱 图 3-18 《攻壳机动队》动画电影海报

2. 漫威周边——计算机概念设计

漫威公司作为美国漫画的巨头企业,创作了大量让动漫爱好者喜爱的英雄形象。随之而来的就是大量动漫周边产品横空出世,五花八门且科技感十足的周边产品让漫威"粉丝"兴奋不已。如图 3-19 ~ 图 3-21 所示,这台老式复古计算机就是漫威的周边产品之一。在早已淘汰 CRT 显示器和老式按键键盘的今天,人们偶尔会怀念已经逝去的这些老式计算机的复古外观。这台漫威计算机不仅外形复古,配件也有很多亮点。例如,键盘的按键类似复古打印机按键;显示器屏幕的外观酷似监视器,上面有很多模仿功能按钮;同时调节音量的旋钮与录音机的部件设计构造非常相似。这些设计特征富有创意和灵感,很好地体现了设计创意在工业生产中的重要作用。

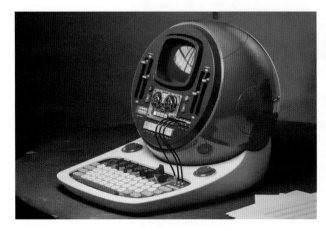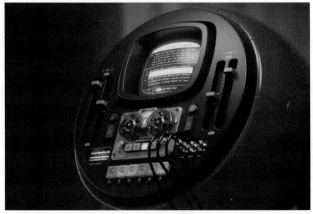

🔱 图 3-19 "漫威计算机"概念设计 　　🔱 图 3-20 "漫威计算机"显示器

● 图 3-21　"漫威计算机"键盘

思考与练习

1. 结合具体案例分析文化对设计的影响。

2. 简述设计如何参与创造人们的生活方式。

3. 结合具体案例分析现代设计的社会特征。

4. 简述设计与社会的关系及设计的社会价值。

5. 结合具体案例分析设计的形式美。

6. 分析艺术与设计的关系。

7. 结合具体案例分析科技对设计的影响。

8. 分析科学技术与设计的关系。

9. 结合具体案例分析经济对设计的影响。

10. 分析设计与社会经济的关系。

11. 举例说明现代设计关于创造性的体现。

12. 简述创新设计对于产品的价值和意义。

第四章
设计的思维

学习要点及目标

1. 学习设计思维的类型,了解抽象思维、形象思维、发散思维、收敛思维、直觉思维、灵感思维、分合思维、逆向思维、联想思维的思维方式。

2. 通过思维表达、思维方向、思维进程、思维效果、思维解构了解设计思维的特征。

3. 通过再造性设计思维模式和创造性设计思维模式,掌握不同类型的设计思维。

4. 掌握形态分析设计法、仿生设计法、特性列举设计法、风格吸收设计法、计算机技术设计法、市场考察法、资料收集法的设计思维的方法。

核心概念

设计思维的类型;设计思维的特征;设计思维的模式;设计思维的方法。

引导案例

圣豪庭品牌系列作品

圣豪庭品牌系列作品继承和发扬了中国传统文化的精髓,用传统精神和代表形象构成了一组当代家具。此系列作品中设计师将自己对大自然的感受带入家具设计中,彰显了古人山水融合、天人合一的思想,让使用者在繁忙的生活中感受到一份宁静致远。设计师张博航先生主张设计师应有不同的思想和共同的梦想,他以湖水、丛林、小岛这些自然元素为灵感,创作出一系列家居产品,获得 2013 年德国红点至尊奖。设计师希望不同的文化、不同的民族、不同的国家都应有个性化的家居产品,让设计点亮生活,把生活变得更加美好。(见图 4-1 ~ 图 4-3)

↑ 图 4-1　湖水沙发系列

↑ 图 4-2　丛林沙发系列

↑ 图 4-3　小岛沙发系列

第一节　设计思维的类型

一、抽象思维

抽象思维也叫作逻辑思维，从心理学角度看属于理性认识，借助可以直接交流的语言来表达不可明确说明的思维意识，运用归纳、演绎、分析、综合等多种思维类型反映事物本质的认识过程。在设计领域就要根据材料性能、技术特点、价值因素来整合外界事物的印象，运用逻辑思维的方法找到设计的核心。

位于纽约的设计工作室 Bower Studios 专注于家居配件的设计，他们总能创造出独特的形态，将天马行空的创意融入家居物品中。在其作品中有一组模拟三维效果的杯垫，由 6 个六边形组成，这些杯垫图案带有阴影，效果酷似真实的 3D 立方体。这套杯垫不仅模仿出真实的 3D 效果，如果按照预定设计好的方式将一套杯垫重叠在一起，就好像堆积木一样有趣，无论放在哪儿都会成为吸睛的家居时尚品。这些有趣的杯垫在保护桌面的同时，也彰显了使用者的艺术品位。（见图 4-4）

⊕ 图 4-4　Bower Studios 杯垫

二、形象思维

形象思维面对的对象是完整地感知现实，由感性发展到理性。在整个思维过程中，形象思维是由逻辑思维结合感性思维，从情感角度切入并把现实作为整体，研究具体形象，把表象以创意的思维进行充满想象力的再设计，然后整合出新的符号，再通过形象的艺术思维给所设计的产品赋予"灵魂"。

形象思维与幻想、想象、联想等紧密关联，是一种表象的运动过程，伴随着由感性发展到理性的强烈情感变化，在整个思维过程中通常不脱离具体的形象。

21 世纪，智能机器人设计是工业技术的发展方向，随着生活水平的逐步提高，人们在生活品质和审美上有了更高的追求。对于机器人的形态，人们更喜欢看起来富有想象力的形象。如图 4-5 所示，澳大利亚设计师克里斯·科赫以水母为灵感，设计了这款 Hexapod Pro 机器人。这架 6 臂机器人有很多用途，比如它可以用来摘、种水果和蔬菜，还可以在户外做清理垃圾等保洁工作。在它蘑菇形的头部配备了一个中央处理器，四周有很多摄像头，可以监测到各个角度，它有 6 条柔软的手臂，每个手臂有 3 根手指，可以模拟人手拿取物体。

✿ 图 4-5　Hexapod Pro 机器人

三、发散思维

发散思维又叫作交叉性思维或者辐射思维，它脱离了按部就班、循规蹈矩的日常生活，可以把性质、外形、质感、功能完全不同的元素、客体、事物综合起来进行联想；对那些完全相反并且没有任何联系的东西也能够随心所欲地重新组合，产生新的联想意象。

发散思维有三个特性：一是流畅性，即在短时间内能连续地构思出较多的创意和观点。二是灵活性，即从不同角度、不同类别、不同方面灵活地面对问题。三是独创性，即利用想象和联想描绘甚至创造事物或事件的具体细节。发散思维大大增强了设计师的思维流畅性、灵活性和独创性。

发散思维不受现有知识体系和传统观念的局限，具体有三个不同的特征：一是流畅性（个数），二是变更性（类型），三是独特性（求新、求异）。

随着 3D 打印技术的发展，新技术、新材料为设计师提供了创作的自由。如图 4-6 所示，在 Decrypted Garments 系列服装设计中，设计师利用 3D 打印材料创造了一组看起来类似数字化的服装。这个设计的灵感来自于设计师童年时期对网络游戏和虚拟形象的喜爱。在早期传统游戏中的虚拟形象因为受限于机器硬件，经常设计出带有马赛克样子的人物服装。该系列服装的设计师觉得这种类型的虚拟服装很有感染力，所以把这种形式带入设计作品中。从细节处可以看到每件衣服由 8 种高度像素化的外观组成，能让人直接联想到电子游戏中的服装。

四、收敛思维

收敛思维是类型性设计常用的方法，追求某种共同的物质。收敛思维又叫作集中思维、求同思维，即在众多的线索和信息中，针对某种特定的现象延着问题的一个方向进行有针对性的思考，属于类型性设计的常用方法。收敛思维采用科学的方法迅速地筛选出达到目标的最佳路径，简化问题并做出正确的判断。例如，图 4-7 所示的奢侈品牌的领军者 LV 组合图案是世界上最广为人知的符号之一，高端设计需要最精练的表达方式。L 和 V 两

个字母是路易威登的品牌灵魂。随着人们生活方式的改变,路易威登推出科技类产品——行李箱式音响,名叫 Speaker Home Station。从外形上看,这款音箱依旧沿袭了品牌标志性的 Trunk 手提箱的外形设计。设计总监 Virgil Abloh 将音响的功能与箱包进行巧妙结合。这款音箱不仅音质卓越,其优雅独特的外观更令人印象深刻。

⊕ 图 4-6　Decrypted Garments 系列服装

⊕ 图 4-7　LV 行李箱式音响

五、直觉思维

直觉思维不是毫无道理的直观感觉,而是有内在依据的联想,从表面上看都是某种不加论证的判断力和选择关系,实际上"功夫在戏外",是"踏破铁鞋无觅处,得来全不费工夫"。直觉思维不是简单的主观判断,而是建立在理论依据和丰富实践经验的基础上。例如,由工业设计师 Michael Omotosho 设计的 Plugull 插座拉手环(见图 4-8),这个产品在很薄的一片塑料上设计了一个手拉环,把它垫在插头和插座中间,拔插头时靠拉动料片上的拉环可以将插头轻松地拔下来。这个拔插头配件的设计初衷是该产品设计师为了解决奶奶在生活中遇到的不便。

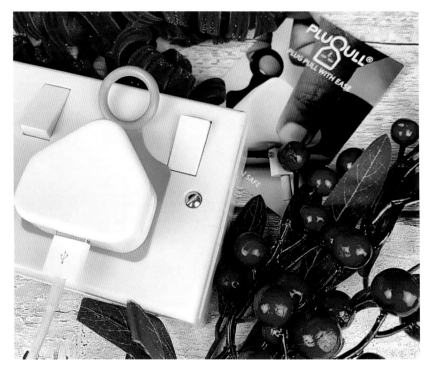

⊕ 图 4-8　Plugull 插座手拉环

六、灵感思维

灵感思维又叫作顿悟思维,借助在现实中突然顿悟或者解决问题的方式。最初来自于佛教的一种特殊思维方式,后来被沿用到心理学领域。它是指主体通过某种机缘直观体悟,刹那间明白以前无法明白的道理。从佛教理论来看,佛理是不可分割的整体,因此难以直接用语言表达,只能一次性激发悟机使思维豁然开朗。在设计领域就要充分重视灵感思维,借助现实中突然顿悟或者解决问题的方式,小小的创意便能够带来设计的创新。

例如,日本浮世绘对很多艺术风格的形成都产生过影响。设计师从传统浮世绘中汲取灵感,将传说中的怪兽形象设计成毛绒玩具,如图 4-9 所示。这款玩具取材于艺术家歌川芳虎的《家内安全守十二支之图》,作品中的这只神兽融合了十二生肖的特点,有老鼠的嘴、牛的角、老虎的背纹、兔子的耳朵、龙吐的火、蛇的尾巴、马的鬃毛、鸡的冠子、狗的前爪、猴的后爪等,在日本传统习俗中,常把当年的生肖挂在门口,他们认为这样可以保护全家人的平安。如果挂这种包含所有生肖兽的神兽,他们认为可以年年保护家人平安,不用因为年份不同而更换,更加经济实用。

七、分合思维

分合思维是一种把思考对象在思想中加以分解或合并,从而产生新思路的思维模式。利用思维的"分"与"合"的步骤,借助于意象的分散与组合,采取抽象概括与具象描画等方法,充分发挥创造力,激发人的创造性思维。分合思维从新的视角为产品设计提供新的设计思想与方法,找出解决问题的新方案。例如,由设计师 Pranjal Uday设计的灯具 Abaculux（图 4-10）,灯具底座类似于喇叭形状,立柱上有一串灯泡。有趣的是灯泡的数量可根据需求放置,如果想增加亮度就多放一些灯泡,想要亮度暗一些可以减少灯泡。将灯泡插进立柱,接触到导电端子就会发光。也可以根据喜好将灯泡分散或者聚集,并根据使用环境进行多种组合搭配。

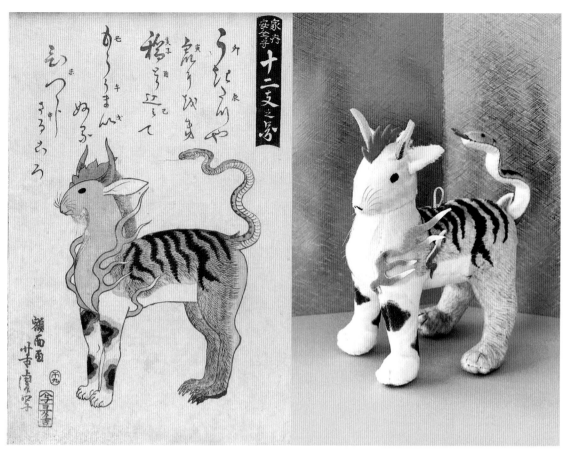

❶ 图 4-9　浮世绘及周边产品

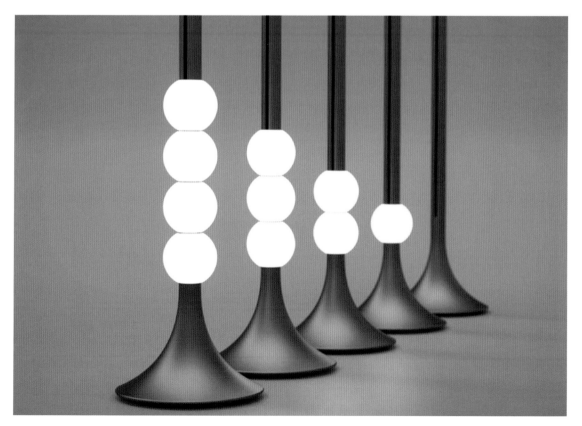

❶ 图 4-10　灯具 Abaculux

八、逆向思维

逆向思维又叫作求异思维,这是一种反方向思维方式,针对性质相反或外形有鲜明对比的事物表象进行联想。逆向思维实质上打破了直线联想思维的一般规律,其思路既非直线,也非曲线,而是面对人们的常识反其道而行之。设计者在设计过程中应该有意识地摒弃传统观念,打开设计思路,排除常识带来的干扰,达到新奇的设计效果。这种思维在设计师 Cosimo de Vita 设计的 CITYNG 系列中体现得非常明显,如图 4-11 所示。设计师将椅子的靠背与每个城市的代表性建筑结合,比如巴黎圣母院、米兰大教堂、巴塞罗那圣家堂、阿格拉泰姬陵和武汉黄鹤楼等特征明显的建筑。座椅靠背采用同行异构的形式,使用阶梯式雕刻建筑的风格和细节来表现特立独行的设计,因此,这组产品以新颖的视觉带领人们重新审视日常家具的设计思路。

✈ 图 4-11 CITYNG 系列

九、联想思维

联想思维是通过某一事物的表象特征联系到另一关联事物的思维方式。这是一种对那些性质、构造、外形有某种相似之处的表象进行联想的思维,它的最大特点是提取不同表象之间相似的某点,而放弃对此表象其他部分的关注,也就是说不做横向或反方向的发散性思考,而采用单方向的直线式思维方式。例如,Kikkerland公司设计的多功能工具的外形就是由螃蟹的钳子联想而来的,如图4-12所示。工具有剪刀、开瓶器、迷你刀、绳锯、螺丝刀和开罐器等,胖乎乎的"身体"是用山毛榉木制成,起到了良好的保护作用。(见图4-12)

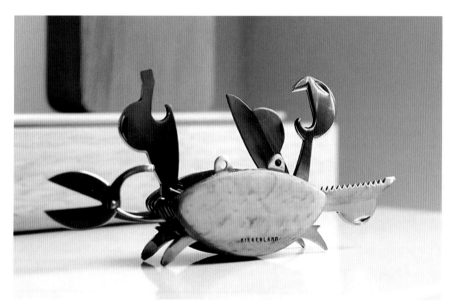

🔂 图4-12　Kikkerland 多功能工具

第二节　设计思维的特征

一、创新性（思维表达的新颖）

设计思维的创新性揭示了思维表达的新颖性。在洞察时代审美意识根源的基础上,只有对社会潮流有敏锐的观察能力,才能设计出有时代气息的作品。在设计过程中面对多种信息及条件不仅需要进行理智分析,还要发现感性思维与理性思维之间的联系。现代社会产品的设计借助于对信息的调用,应充分发挥创意能力,用新颖的设计创造多样化的产品,熏陶人们的审美情趣,变革人们的生活方式。例如,德国RainRider公司推出的一款自行车软顶罩（图4-13）,将顶罩固定在车把和前轴上,可以像透明雨伞一样为骑车的人遮风挡雨。软顶罩采用符合空气动力学的形状设计,即使下雨天也能够保持快速和安全骑行。罩子的重量非常轻,仅1.5千克,不使用时可以折叠成背包状,便于存放和携带。

二、求异性（思维方向的多向）

设计思维的求异性揭示了思维方向的多向性。设计构思离不开形象思维和逻辑思维的结合,从形象思维来看,设计需要立体的思维模式,不仅仅是指逻辑性的思考,而且包括创造性的思考。从逻辑思维看,设计向纵、横

两个方向延伸、发展,可以把现实中看起来互不相连的事物、现象或者知识融会贯通,在某一条件下得到灵感的启示,从而产生新的、更直接的解决办法。在创造性思维活动中重视求异性,把思维的对象在脑海中具体化,从而用直观的形象激发设计者的想象力。在设计过程中,通过逻辑思维方式可以直接对表象进行归纳、整合和重组,从而得到更新颖的方案,达到设计的目的。例如,韩国设计师 Min Ju Kim 和 Hyeonji Roh 根据现代人订外卖的生活需要,设计了 Uber Eats 送货电动车(见图 4-14)。这款电动车配有超级平衡系统,也就是三轴稳定器。这个稳定器即使在车辆倾斜的情况下也依然保持水平,可以最大限度地减少食物的溢出。车座后的小箱子里面用盛装食物,按下把手内的杠杆,便可以轻松地打开或关闭箱盖。

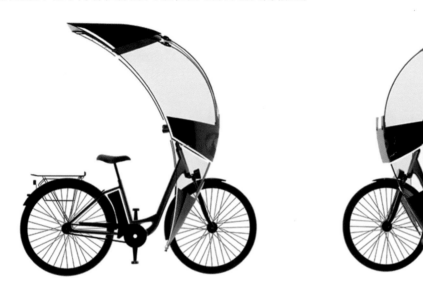

✿ 图 4-13 RainRider 自行车的软顶罩

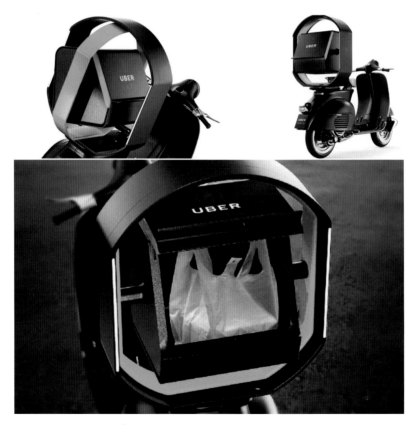

✿ 图 4-14 Uber Eats 送货电动车

三、跨越性（思维进程的突发）

设计思维的跨越性揭示了思维进程的突发性。产品的设计既是设计者创意的结果，更是为了满足消费者的意愿。设计绝非设计者的主观判断所能够决定的，外在的干扰对设计者的形象思维来说是一种桎梏。在特定框架下设计者的思维必须突破现有的限制，被迫寻求一种简洁的手段去解决问题，从而产生独特的创意。例如，西班牙的设计工作室 Nagami 运用 3D 打印技术设计了一款马桶（见图 4-15）。这款产品的原材料是来自欧洲医院的医疗设备，它是由马桶、水滴型外轮廓和曲线形拉门三部分组成的。产品采用可回收的塑料垃圾材料制成，这种塑料垃圾成本非常低，而且原材料资源丰富，这样的产品对保护环境和节约能源都很有意义。此类产品的研发为人们提供了更美好的生活。

🔂 图 4-15　Nagami 工作室设计的马桶

四、综合性（思维效果的整体）

设计以人为本，是指一切设计都以人的利益和需求为基本出发点，以多角度、深层次地实现人的存在、延续和发展为最高追求目标。设计思维的综合性揭示了思维效果的整体性，设计从整体性的逻辑角度分析和研究设计功能要求、设计制作特点、设计价值观念。设计者对于材料和工艺技术进行的逻辑分析和直觉感受都能够启迪设计思维。传统艺人就善于利用现有的材料构造另一种新的材料，利用丰富的实践经验反复推敲材料，才能获得形象感知的新结果，解决设计过程中的新问题，满足设计产品的新目标。例如，由隈研吾设计的日本角川武藏野博物馆是一座聚集了美术馆、博物馆和图书馆功能的复合文化设施（见图 4-16 和图 4-17）。整个建筑犹如一块不规则的巨大岩石，上面覆盖着 2 万多片花岗岩石片，许多颜色和形状不同的石材在阳光的照耀下形成深浅不一的外观。外墙石头颜色微妙的变化及表面的粗糙感构成了整个建筑物的生命力磁场，这种风格代表了一种回归自然的建筑追求。这座建筑根据地形而建，设计师希望这座博物馆建成以后，如同从地下升起一般，像树一样与远古时代的地理地貌紧密连接在一起。

图 4-16　角川武藏野博物馆外立面

图 4-17　角川武藏野博物馆内部空间

五、灵活性（思维解构的广阔）

人类生来就为自身的生存与发展而努力，这是本能，只不过在不同的时期关注的重点不同，表现的形式不同，有时也会因科学技术的发展而暂时遗忘这种本能。设计应以人的需求为本，与实用的、有审美特征的文化内涵融合在一起，注重人与物关系的和谐，使物成为人的心理预期投射。

设计思维的灵活性揭示了思维解构的广阔性，设计者在设计过程中应不断评价设计雏形，不断改变和调整原来的设计构思，交叉运用形象思维与逻辑思维来获得更佳的创意。好的创意也许一次性就能完成。一般情况下，设计时需要对所完成的阶段性设计方案不断进行修改，不断进行调适，不断进行深化，才能得到一个比较成熟的创意，这个阶段属于设计的初始阶段。设计者借助形象思维，并在逻辑思维的共同运作下进行思维解构或应用头脑风暴，打破成见并完善创意，为进一步推进设计目标打下扎实的基础。例如，我国台湾地区种子设计团队设计的《你知我行·里山倡议》绘本，设计师为了绘制有生命力的插图，亲自下乡采集自然风景的素材，将台湾地区受"里山倡议"认证的农村再生社区的故事变为绘本。绘本里集结了插画师实地考察所见的农作物、动植物、景观等，内页还有互动式的折页、立体图案，充满童趣和想象力的温暖画面，让观众通过书就能感受到里山的精神，如图 4-18 和图 4-19 所示。

　🔼 图 4-18　《你知我行·里山倡议》绘本　　　　🔼 图 4-19　《你知我行·里山倡议》互动内页

第三节　设计思维的模式

设计思维需要对原有的多种表象进行整合、归类、重构等多种心理操作。在设计思维运作的过程中，所有的表象因素都会重新打乱并重组，或多或少会改变原有的成分，从而形成一种新的事物。

设计思维的模式可分为再造性设计思维模式和创造性设计思维模式两种。

再造性设计思维模式是根据已有的经验，利用成熟的设计方法和模式处理和解决问题的一种设计思维过程。例如，2021 年我国台湾地区设计展中的作品《旧监青年旅店》以建于日本时代的宾夕法尼亚式监狱为场景，设计了一座青年旅店，从外墙带给人们的缤纷色彩，到走进内部进行登记入住，用剧场般沉浸式体验来感受这座监狱的风貌，如图 4-20 所示。

创造性设计思维模式是指在没有现实表象的参照下，独立创造出无中生有的某种事物或形象的设计思维模式。

这两种设计思维模式对于设计来说具有特别重要的意义。例如，由英国 Two Islands 团队设计的可以升降的漂浮小屋（Mark's House）是芬林市 Flat Lot Competition 大赛的获奖作品，这个作品融入了都铎式建筑风格，如图 4-21 所示。该建筑表面用反光玻璃帷幕装饰，设计的漂浮屋内有近 6000 升的水流淌出来，悬浮感十足的镜面则变成庞大的人造瀑布，为街头装饰艺术带来了新的思路。

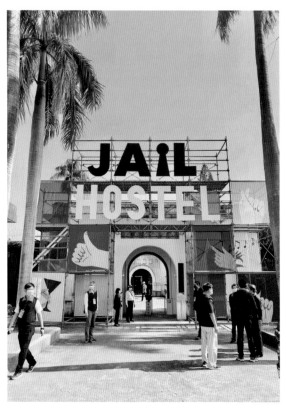

⊕ 图 4-20 《旧监青年旅店》

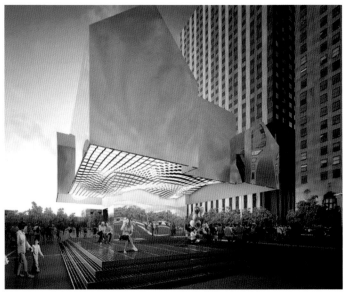

⊕ 图 4-21　Mark's House

第四节　设计思维的方法

在现代工业发展的基础上，设计思维的方法得以建立并发展起来，它与工业技术密不可分。现代的工业技术使美学设计理论得以应用和实践，设计思维的方法是建立在现代技术应用基础上的实践性学科。随着工业文明的不断进步，工业革命导致技术发展突飞猛进，某些高科技运用于新型机器的制造当中，以机械化或半机械化的形式取代传统的手工操作，而设计思维的方法也在工业进程中发展为现代设计美学。工业化大批量和标准化的生产方式为设计思维的方法带来了简洁、抽象以及科学化的审美原则。现代工业发展使现代技术的运用越来越普遍，而现代技术又使得现代主义的设计思维方法在更新换代中不断地吸取当代的审美艺术。由此可见，现代技术强烈地影响了现代主义设计审美风格的形成。

一、形态分析设计法

形态分析设计法首先寻找出一个现象或一个问题的关键性变量，然后把这些变量进行各种可能的排列，最后检测它们之间的相互关系和可能的组合方式，然后得出无数新的创意，从中选择出解决问题的最佳方法。比如，

气垫船的设计创意就是参考了现成的床垫并结合无摩擦表面与压缩空气而创造出来的；另外，设计师在现成的火车铁轨基础上，结合磁场的排斥力，创造出磁悬浮列车，如图 4-22 和图 4-23 所示。

⊕ 图 4-22　气垫船

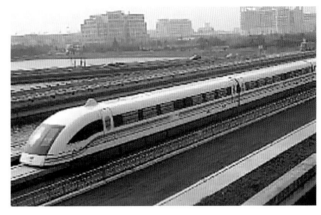

⊕ 图 4-23　磁悬浮列车

二、仿生设计法

仿生设计法是研究大自然中生物系统的各种优异特征，包括功能、形态、结构、色彩等，有选择地应用这些特征原理来设计和制造崭新的产品。大自然永远是人类的老师，仿生设计就是向大自然学习，将大自然的形态巧妙地带入设计中。到底该如何进行仿生设计呢？我们大致可将它分为形态仿生、功能仿生、视觉仿生和结构仿生四个方面。对产品设计来说，形态仿生和功能仿生是常用的两种手段，设计者可以通过模拟自然物而达到创造新形态、新功能的目的。例如，雅各布森设计的蚁椅、天鹅椅和蛋椅便是运用仿生设计法创作出的优秀作品，如图 4-24 ～ 图 4-26 所示。

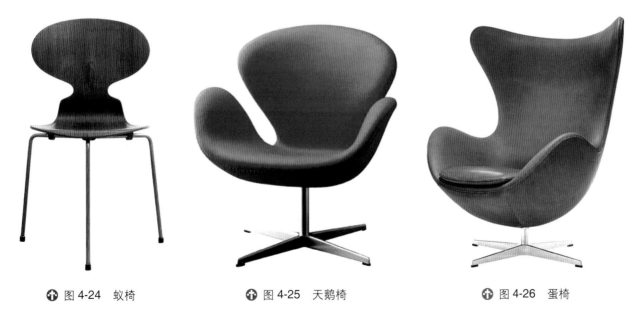

⊕ 图 4-24　蚁椅　　　　⊕ 图 4-25　天鹅椅　　　　⊕ 图 4-26　蛋椅

在 20 世纪 30 年代由美国逐渐风靡欧洲的流线型设计也是受到仿生设计法影响的现代设计。德国著名的设计师卢吉·科拉尼的作品可以被称为仿生设计的典范。他糅合多种创造性思维并遵循自然形态原则设计的"德鲁帕"茶咖具，整个作品模仿自然界的形态，完全没有一根直线，所有线条都是充满着张力感的曲线，富有生命活力，如图 4-27 所示。

⊕ 图 4-27 科拉尼的"德鲁帕"茶咖具

三、特性列举设计法

特性列举设计法是抓住一个产品或一个元素最基本的特性,从而寻找到改进设计方案的目标,然后引导出各种设计步骤。这种方法是先把产品拆分为系统的零部件,然后列举某一过程所具有的特征,既包括可见的尺寸、颜色和形状等,又包括不可见但是可以思考的目标、用途、关系和内在结构等。设计者可以想象自己就是有待完善的产品自身,通过不断地分化组合来描述作为产品的不同感觉,并借助不同的感觉推敲设计中可以改善的方向。可以在信息不足的时候提供有效的设计思路。只要特性和设计充分变化,就能够得到设计的新思路,获得产品的改进机会。(见图 4-28)

⊕ 图 4-28 特性列举设计法

四、风格吸收设计法

风格吸收设计法是从大师设计的作品中借鉴设计元素,在产品设计中结合东西方文化的多样化风格,从而让自己设计的产品具有较高的价值,得到更多人的赏识。设计者需要集合各具特色的设计思维,把形象思维和逻辑思维巧妙地结合在一起,并在此基础上进行创新。设计者思维创意的表达方式需要形象化的表达。设计者必须具备强有力的凝聚信息、整合信息和传递信息的能力,用设计的产品达到传播自己的设计理念的目的。荷兰风格派最著名的家具设计师吉瑞特·托马斯·里特维德的代表作品是"红蓝椅",它的灵感来自画家蒙德里安的作品《红黄蓝相间》,蒙德里安以主要研究分布在不均衡格子中色彩的关系并使之达到视觉平衡而著称。里特维德是将风格派艺术从平面改造到立体空间的重要艺术家之一,他这把椅子以最简洁的造型语言和色彩,表达了深刻的设计观念。(图4-29)

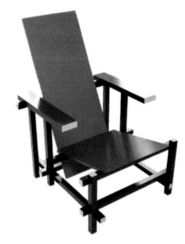

⊕ 图4-29　里特维德的代表作
"红蓝椅"

五、计算机技术设计法

随着计算机技术的迅猛发展,计算机的辅助设计技术在设计领域中获得了广泛的运用。这项技术不断冲击着人们的设计方法和设计观念,在设计领域掀起了很大的变革,为设计艺术多样化的创新提供了可能性,另外也使个性化和多元化设计逐渐成为设计主流。计算机技术让设计者如虎添翼,计算机设备和计算机软件的新发明层出不穷,设计者可以充分利用现代科技的便捷性,充分发挥思维转换能力,获得更多的创意。在未来艺术设计中,数码技术的发展和运用有助于设计者融合设计思维中的艺术性与技术性,从枯燥重复的技术中转向充满创意的艺术创造,从而获得最佳设计方案。例如,丹麦资深画师 Esben Lash Rasmussen 在 RIOT Games 担任高级插画师,他利用数字绘画技术设计角色的皮肤,画风很有创意,如图4-30所示。

⊕ 图4-30　Esben Lash Rasmussen 设计的插画

计算机技术为设计者提供了全新的展现创意的方法。设计思维是设计方法的指导方针,设计方法是实现设计目标的技术手段,要想使设计更好地体现视觉艺术特色,就必须通过创造性设计思维和丰富的技术方法来完成设计,并且不能脱离现代科技和经济效益,要以人为本来思考设计方案。设计者只有拥有不断创新的态度和丰富的专业知识,掌握熟练的设计技能与丰富的表现技巧,才能让设计方案把抽象的理念与具体的表象结合起来,并用各种造型技巧把现实的东西和想象的东西固化为可视的图形符号,从而体现出设计师的设计思想,达到设计的目的。

六、市场考察法

设计需要结合市场上相关领域历年的研究报告拟定设计方案。例如,中国作为世界产品生产及销售大国,近年来流行以绿色健康功能型产品设计为主。设计师通过对本地市场进行实地考察,了解市场现状和产品的未来发展趋势,从而发现当下白领群体和年轻上班族在产品上的购买需求,并得出国内产品正向时尚化、创新化、娱乐化方向发展的结论。例如,受年轻人追捧的自嗨锅,就是可以自热的火锅,它打破常规,颠覆了传统火锅的形象,使用时方便自由,食材丰富多样。设计师进行该产品的包装设计时,借用一个无限循环符号,表达出自嗨锅的无限自嗨精神,如图 4-31 所示。

❂ 图 4-31　自嗨锅包装设计

七、资料搜集法

设计资料的搜集对整个设计质量起到至关重要的作用。一般先从互联网上搜集相关的资料,用不同搜索引擎、不同关键词搜索的结果可能会不同,所以应当尽量多方面查找资料。另外可通过问卷调查法了解产品存在的问题,业内有时候把这些问题叫作"痛点",再着重解决这些问题,让产品得到用户的喜爱,让创意设计符合时代发展的需要。如图 4-32 所示为与设计相关的一些网站。

在设计领域解决问题的方法多种多样。设计者不能局限于在生活中看到的事物,而是要把自己想到的也变为现实。设计者要重视自己灵机一动的创意,不要轻易放过生活中任何司空见惯的设计问题,这些问题也许可以引发创意,这样才能做出更适合的设计。在创新设计过程中,要灵活运用设计思维和设计手段,避免用惯性思维解决问题的方式,应通过资料的收集与分析,以科研精神提升自己观察、思考、总结设计问题的意识,在解决问题时还要有意识地变换角度,最终实现创新设计。

站酷
设计师互动平台

设计癖
发现好设计

E Etsy
全球最大手工艺品电商网站

Society6
设计师衍生品销售平台

77 core77论坛
工业设计论坛（英文）

WIRED
《连线》设计频道

77 Core77
美国权威工业设计媒体

Designboom
意大利老牌艺术设计媒体

ze en Dezeen
英国建筑与设计媒体

Wallpaper
设计生活杂志

⊕ 图 4-32　与设计相关的一些网站

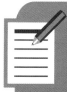

思考与练习

1. 结合案例列举 3 种不同设计思维的类型。

2. 设计思维的特征有哪些？

3. 结合案例列举 3 种不同的设计思维方法。

4. 说明如何理解创造性设计思维模式。

第五章
设计的方法、程序与管理

学习要点及目标

1. 了解设计方法的发展过程及设计方法的四个层面和三个主要派别。

2. 了解设计方法的内容并重点学习功能论方法和系统论方法。

3. 熟知一般设计程序的过程，重点研究新产品的开发过程。

4. 了解设计管理的定义，并掌握设计管理的基本内容、目标、原则、意义和作用。

核心概念

设计方法论；功能方法论；系统方法论；产品设计程序；设计管理。

引导案例

无印良品的设计理念和设计流程

20世纪80年代世界经济增长陷入低迷，日本也出现了罕见的能源危机，大众的购买力相对减弱，无印良品正是在这样的背景下创立的。1980年，木内正夫创办了无印良品（MUJI），其形象主打"不追求品牌，而是回归自然和单纯"的设计理念，无印良品的产品通过减少生产流程中一些不必要的环节，合理地选择原材料，改良外包装的设计，顺应时代对简约产品的需求。这种风格一直被无印良品带入21世纪。甚至到了互联网时代，随着时代的变迁，该品牌被赋予了更多的内涵。

无印良品的产品从设计到推广突出的都是产品自身，不添加任何广告宣传内容。在无印良品的"地平线"系列海报中，呈现出一种平铺直叙的表述方式，海报中只有天、地、湖水，以及地平线附近的建筑与人，画面显得异常静谧和平淡，使人产生无穷的想象，产品给人的一种朴素、平凡、极简的印象。（见图5-1）

无印良品的产品造型以简约著称，产品整体的色调给人以闲适、干净、明快的感觉，充分考虑到产品在家居生活中给予人的感受和反馈。材料的质感以自然、朴素为主，力求环保和原生态。其形体感以硬朗的直线为主，大多数产品的造型宁方勿圆，给人以简约洗练的视觉感受。无印良品通过产品的这种外在气质，迎合了那些希望享受舒适生活以及家居装饰以简约为主的消费者。（见图5-2）

著名设计师原研哉于2002年加入无印良品，他认为刻意营造品牌并不是正确的方向，他赋予无印良品以"空"的设计理念。以MUJI的标准色——浅褐色为例，大部分生产纸张的流程中，不可或缺的一环是漂白纸浆的过程，因为如果不把纸浆漂白，成品就变为原材料自有的浅褐色。无印良品正是通过这种符合环保、生态发展的生产方式，以及简约的设计风格，吸引众多人选择它的产品。人们选择无印良品并非

因为价格低廉,相反它选择的材料价格通常并非是最廉价的,同时也不会减少必要的生产环节。但无印良品精简了那些不必要的装饰和多余的设计细节,只保留最本质的功能和朴质无华的素材,从而成功吸引了厌倦都市快消费主义的那批消费者。

✛ 图 5-1 2003 年无印良品海报——地平线系列

✛ 图 5-2 无印良品产品设计

无印良品的产品开发也有自己的独特之处，它的设计流程被专属的设计顾问委员会所监督，这个委员会的成员包括田中一光、原研哉、小池一子、深泽直人、杉本贵志等人，委员会每个月准备两个主题，经过成员对其价值和时代趋势进行探讨，结合技术、材料的发展做出提案。例如，产品设计师深泽直人习惯在产品开发例会上进行三次样品研讨，首先确定产品的品类、构成及对策；第二次则讨论产品的材料、展示效果及设计方法；第三次就会讨论根据最终产品的形态制作的实际产品模型。（见图5-3）

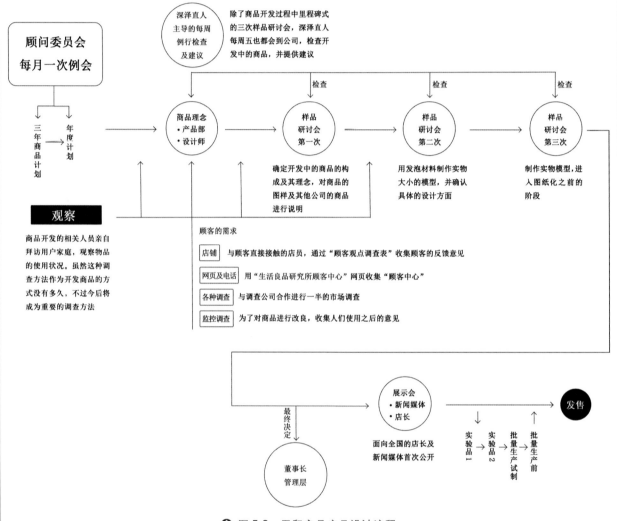

🔝 图5-3　无印良品产品设计流程

无印良品在产品设计研发阶段非常重视消费者的需求意见，他们利用调查表、顾客中心、市场调查、产品使用反馈意见等形式收集顾客的意见，及时修正产品设计的各个环节。如较为畅销的"懒人"沙发，在产品开发的初期阶段就采纳了很多客户的反馈意见，从而让产品在投入市场后广受好评。（见图5-4）

无印良品倡导简约的设计原则，不强调所谓的流行。它的品牌气质契合了日本禅宗文化和物哀文化的内涵，讲究内敛和含蓄的审美情趣。当人们来到无印良品的门店，无论其店面装饰、背景音乐还是店员提供的接待服务，均有一种朴实无华、令人愉悦的感受。

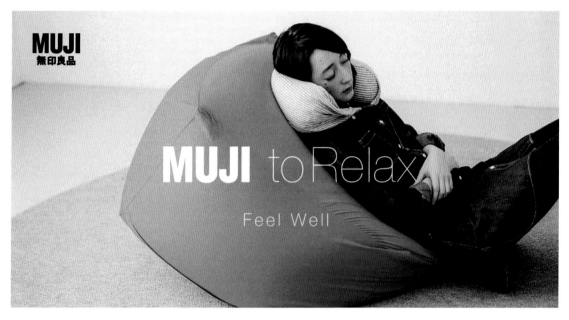

⬆ 图 5-4　无印良品的"懒人"沙发

第一节　设计方法

一、概论

方法就是人们为了解决某一问题或是达到某一目的而采取的手段之和。方法在广义上指人的一种行为方式，狭义上是指解决某一问题或完成某一工作的程序。而方法论是关于方法的理论，它包括建立知识体系的方法和扩展知识、补充新知识的方法。方法论有时被称为方法学。方法论具有科学性和哲学性的特点。

科学方法论的形成和发展大致分为四个时期。

1．萌芽时期

从古代自然观的形成到 16 世纪近代科学的产生，在这个时期，哲学、自然科学和方法论是一体的，尤其是科学与哲学有着紧密的联系，因此，观察、分析、推理等方法都含有直觉的因素。在亚里士多德的逻辑理论以及欧几里得的几何学创立时，科学方法论才形成。

2．归纳、实验、分析为主的方法论时期

从 16 世纪经典力学创建到 19 世纪初期，各自然科学相对独立，哲学成为自然科学研究的方法论，这一时期较有代表性的是英国哲学家培根的《新工具》和笛卡尔的《方法论》所研究的科学方法论。《新工具》在继承了亚里士多德的归纳演绎理论的基础上，还探索了新的认识方法，重点研究了逐步渐进的归纳法和排除法。这些研究理论为近代的科学发展奠定了基础。笛卡尔的《方法论》在培根方法论的基础上又向前推进了一步，提出了运用真实、化整为零、从简到繁、普遍审视这四条规则。笛卡尔倡导的这种分析方法论成为近代分析法的根基。

3．分析和综合并重的方法论时期

19 世纪初到 20 世纪中叶，分析方法论得到了快速发展，并为数理逻辑和分析哲学的发展做出了极大的贡

献,而自然科学在宏观和微观相结合方面诞生的能量守恒与转化、细胞学说与进化论、相对论等理论学说,使综合、辩证的思想和方法论受到了关注,这为科学方法论的产生打下了基础。

4.20 世纪以来的综合、交叉方法论时期

这一时期,新的综合学科相继形成,如航天科学、环境科学、能源科学等;同时也出现了边缘学科与横断学科,如信息论、控制论、系统论等。新的学科不断涌现,说明人文和自然科学的发展迈入了一个新的时期。

设计方法论是设计学科的科学方法论,设计科学的概念是在 1978 年赫伯特·西蒙出版的《人工科学》中被正式提出的。在戚昌滋的《现代广义设计科学方法学》中提到设计方法论是"关于认识和改造广义设计的根本科学方法的学说,是设计领域最一般规律的学说"。科学方法论从经验到哲学大致分为以下四个层面。

(1)作为技术手段、操作过程的经验层面。

(2)作为各门类学科具有研究对象的具体方法层面。

(3)作为科学研究的一般方法层面,适用于各学科。

(4)作为一般科学方法的哲学层面,普遍适用于自然科学、人文和社会科学等。

由于地域不同、教育背景不同,人们对于设计方法的理解和运用也不同,因此就形成了所谓的"方法派",从世界范围来看,大致可分为以下三种学派[①]。

(1)德国和北欧的机械设计方法学派。以"解决产品设计课程进程的一般性理论,研究进程模式、战略与各步骤相应的战术"作为设计方法学的基本定义。该学派着重设计模式的研究,对设计过程进行系统化分析。

(2)英、美、日等国家的创造设计派。他们注重设计的创造性开发研究,以及计算机辅助设计对工业设计的商业性、高科技、多元化风格的研究。

(3)俄罗斯、东欧的新设计方法学派。其理论建立在宏观工程设计基础上,思路开阔,提倡发散、变性、收敛三部曲的设计程式。

在古代,经验是在生产实践中通过总结而形成的,这种经验随着设计学科的形成而上升为理论并成为设计学科的一部分,被称为设计方法论。这种方法论具有普遍性,同时它又在与其他学科方法的交流与学习中发展变化着。设计方法论在很多层面上是自然科学及人文社会科学的方法和范畴,如自然辩证法中的艺术与设计、技术与哲学、结构与功能等;行为科学中的时间与价值、认知与态度、动机与行为等;认识论中的感性与理性、本体与主题、存在与意识等;方法论中的现象与本质、对立与统一、运动与静止等,这些范畴在现代设计方法学中都有不同程度的触及。现代设计方法学是一门综合的学科,包括艺术论、系统论、信息论、功能论、优化论、智能论、控制论等。根据本书内容的需要,我们主要从功能论方法和系统论方法两方面来阐述方法论的具体内容。

二、功能论方法

艺术设计与艺术最大的区别就是艺术设计具有实用性,而艺术更多地以主观性为主。艺术家创作出来的是作品;设计师设计出来的是产品,既然是产品,就必须遵循功能第一要义的原则。这里所说的产品并不是单一的容器设计,它指的是物质设计和精神设计的综合,无论是工业设计师、环境艺术设计师还是平面设计师,他们设计出来的作品都具有功能性,只是表达方式不同而已。如日本平面设计大师原研哉在回答阿部雅世的

① 戚昌滋. 现代广义设计科学方法学[M]. 北京:中国建筑工业出版社,1996:66-72.

提问时说:"我可能确实是在从事'精神'的设计,而非物质的创作,我希望自己设计的是思想的工具盒想象的载体。"[1]

功能的实现是设计追求的第一目的,这需要有良好的设计作为保证,其理论支撑有功能价值工程学、可靠性设计和可靠性分析。功能论方法的内容包括功能定义、功能分类、功能整理、功能定量分析等。

(1)功能定义。针对所设计的产品及构成而下的定义,即确定设计主旨,明确设计目标,找出实现功能的不同方法和手段。

(2)功能分类。按设计对象的功能进行分类,可分为基本功能和辅助功能,也可分为物质功能和精神功能。物质功能是最重要的功能,包括实用性、可靠性、安全性等;精神功能是由外观造型及物质功能所表现出来的审美、象征、教育等功能。

(3)功能整理。将产品中各部件的功能按照目的、手段顺序进行系统化排列,制定可操作的定量的"功能系统图"。

(4)功能定量分析。在"功能系统图"的基础上进行细化分析,包括技术参数分析、产品功能成本分析和可靠定量及定性分析。

从功能出发,运用系统工程价值中的概念和方法,以及系统重构和分析设计对象化的方法,使设计和功能之间的结构更加合理,克服了传统设计方法中只是从产品造型和结构上思考设计的缺陷。由此看来,以功能论方法为指导思想类似于系统论,就是设计要从系统的统一性、相关性、功能性和动态性上研究和分析对象的功能,按照功能的逻辑体系使"功能技术矩阵"具有普遍性,从而解决设计中从设计管理、评价到设计决策等一系列的问题。(见图5-5)

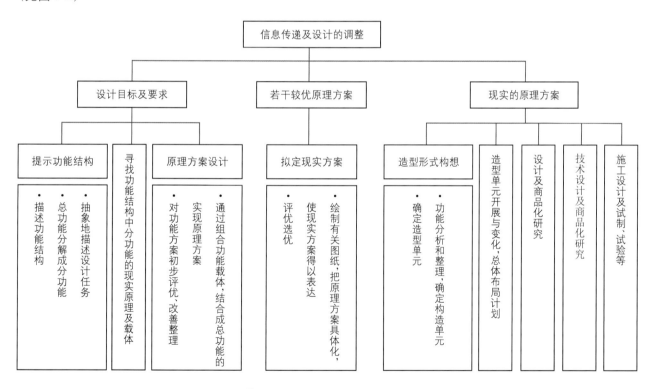

⊕ 图5-5　功能论方法基本程式

① 原研哉,阿部雅世. 为什么设计[M]. 朱锷,译. 济南:山东人民出版社,2010.

功能技术矩阵是功能论中分析设计问题的工具,是以数学方法进行设计分析的产物,国家标准中"价值工程基础术语和一般工作程序"中提到：功能是对象能够满足某种需求的一种属性。分为使用功能、品位功能、基础功能、辅助功能、必要功能、不必要功能等。构造功能技术矩阵首先是对功能进行分类,把产品功能细分为若干个子功能,再分析和寻找实现这些子功能的方法。(见图 5-6)

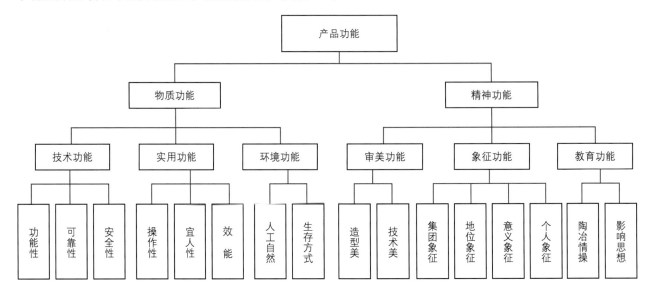

🕈 图 5-6 按产品功能的性质分类

第二次世界大战以后,随着科学技术的不断发展,自然环境、社会结构、产业结构及人类的意识形态都发生了变化,使传统功能主义和设计原理也跟着发生了改变,即形成了多元化的设计。所以现在所说的功能是一种复合形态的功能结构,它包括信息功能、社会功能、物质功能和环境功能。到后现代主义时,设计师甚至提出设计师的责任不只是实现功能,还有发现功能。从工业设计发展的历史来看,形式永远依附于功能。因此,设计师必须能处理好功能和形式的关系,这是工业设计方法论的最核心问题。

三、系统论方法

系统是事物之间的一种联系。系统论中的设计方法是以对现代科学研究具有普遍指导意义的系统思想和观点为基础,为了顺应现代设计在环境、对象、因素等方面越来越多的制约和复杂化限定的情况,把设计的研究对象置于从整体和局部之间、部分与部分之间、整体对象与外部环境之间的相互联系和相互作用之间的关系做出精确的考察,以达到确立优化目标和实现目标的科学方法[①]。

系统论方法是现代设计方法论中的一个重要方法。现代设计的设计要求、目的、条件和制约因素越来越多,单凭设计师的主观和直觉来设计任务的方法已不能适应现代的设计对象。设计师应该以科学理论为指导,采用系统分析和综合的方法,整合设计中的直觉与感性,系统地处理现代设计对象。系统思想和方法为现代设计提供了一个理性且有力的工具,从技术和美学等方面通过系统化使设计更加具体。设计的系统方法包括两方面,即系统分析和系统综合。

系统分析是对系统结构和层次关系进行分解,使设计问题的构成要素和其他相关因素能够清晰地呈现出来,

① 余强. 设计学概论[M]. 重庆：重庆大学出版社，2013.

从而明确各自的特点,取得必要的信息和设计路径。设计的系统分析包括总体分析、任务和要求分析、功能分析、指标分析、方案研究、分析模拟、系统优化等。系统分析是系统工程的重要组成部分,它是系统综合的前提,系统综合是系统分析的必然结果。

系统综合是根据分析的结果,进行综合的整理、评价和改善,实现有序的要素集合,这种集合不等于局部的相加,而是整体大于局部之和。系统分析和系统综合走的是一条先扩散后整合的路径。

通过以上的论述可以得知:系统方法论为现代设计提供了一个从整体到局部的角度分析并研究设计对象的思想工具和方法,它为产品设计和人—机—环境关系问题提供了一个非常好的解决方法。随着设计的不断发展,系统论方法也将会有更多的成果出现。

四、案例分析

1. Nendo 设计的手动组装足球

Nendo 工作室是由日本新生代设计师佐藤大(Oki Sato)于 2002 年在日本东京创立的。工作室的名字 Nendo 是日语中的"黏土模型"之意,表明了工作室的作品富有趣味性。Nendo 的设计团队有 30 人左右,设计以鲜明的日系风格为主。工作室主要承接建筑项目、室内设计、创意家居设计、工业设计和平面设计等业务,其中创意家居设计在业界具有较高的知名度。

本案例是 Nendo 为运动器材公司 Molten 设计的一款儿童手动组装足球。这个项目来源于 Molten 公司的 My Football Kit 计划。该计划的初衷是让那些贫困地区的儿童拥有享受足球运动的权利和乐趣,以往他们是采取捐赠常规足球的方式去满足这些需要的。但是常规足球通常需要配套打气筒等其他配件,在破损后也不易修复,同时配送时还需要足够的存储空间,所以并非所有地区的儿童都能轻易享有和获取。Nendo 设计的这款足球不需要充气,它可以随时由 54 个类似拼图的组件组合而成,组件的类型只有三种,简单且易组装,维护起来也不复杂,其特性和普通足球十分接近。产品的表面材料使用合成树脂和可回收聚丙烯构成,一旦产品在使用过程中出现损坏,只需更换损坏部分的组件即可,同时由于组件间采用互锁的连接方式,不会因为一部分组件的损坏而导致其他部件的丢失。(见图 5-7 ～图 5-10)

图 5-7 My Football Kit 创意说明

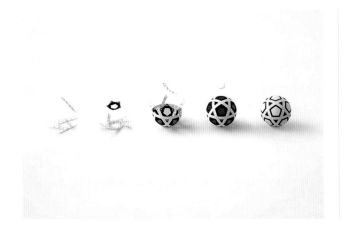

图 5-8　My Football Kit 结构分析图

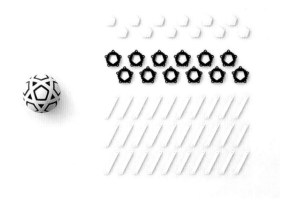

图 5-9　My Football Kit 拼装组件

图 5-10　My Football Kit 手动拼装

　　这款足球的设计灵感是 Nendo 设计团队从日本传统的编织竹球的结构中获得的,该设计让产品具有高度可维护性和高性价比,足球的可拆卸特性可以让包装变得更加紧凑,从而节省运输成本,同时也让使用这种足球的儿童享受组装过程的乐趣,培养他们的动手能力和独立性。足球在组装时能够自定义组件颜色,让孩子可以随意组装出自己喜欢的色彩搭配,从而对足球产生深厚的情感,增强了他们对足球运动的参与感。产品附带的装配说明书采取简单明了的插图提示来提供组装指导,儿童没有识字基础也可以轻易地自行对照说明书进行组装。产品的包装袋可以直接作为足球背袋使用。Molten 公司评价这款足球时认为,它可以让足球不仅仅是一项体育运动,会对儿童产生触动,有一天它将使儿童的世界变得越来越丰富。(见图 5-11 ～图 5-14)

图 5-11　My Football Kit 包装

🔹 图 5-12 My Football Kit 说明书

🔹 图 5-13 My Football Kit 彩色系列

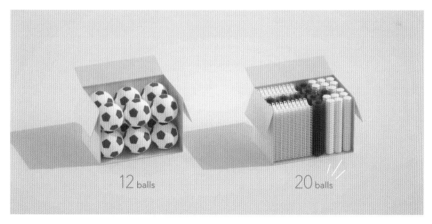

🔹 图 5-14 My Football Kit 与传统足球的包装对比图

2．宜家产品设计理念

瑞士宜家集团创建于 1943 年，是目前世界上最大的家居用品企业。它以生产功能多样、富于设计性、极具性价比的家居用品著称。宜家的设计理念秉承现代设计中环保主义、功能主义以及人道主义的设计思想，通过现代的材料、技术与传统工艺的结合展现北欧现代家居设计的典范，从而实现了商业利益的最大化和对核心客户的绑定。

宜家在设计方法上注重定期的用户调查和产品跟踪调查，以便了解客户的潜在需求，在设计的创意上进行多元化的尝试，鼓励设计师进行更多的探索。宜家家居在设计上主要注重以下几点。

（1）在材料选择上注重环保节能理念。由于现代社会对环保观念的普及和重视,越来越多的人对产品用材的环保属性予以关注,特别是这些材料的可持续利用,是作为受过现代教育的人们首要考虑的问题。因此,宜家产品中大量使用了可回收的木材、金属、玻璃、棉花等材料,在保证可用性的前提下,满足了消费者的环保需求。

（2）兼具创意和性价比的设计。宜家家居产品的重要特点就是具有功能和形式统一的系统化设计。一方面,注重人性化的创意思维,通过简单的组合就能实现产品的功能;另一方面,利用大规模的机械化生产方式降低产品的单价。

（3）简洁的风格和多样化的产品设计。宜家产品的风格以简约为主,同时也注重时尚的设计效果。在设计上,追求同款产品运用不同的材质、颜色、图案进行区分。在不同地区,还会将一部分产品进行传统风格和现代风格的结合。为消费者提供多样化的设计选择,这也是宜家产品得以成功的诀窍。

以罗瓦露系列家具为例,设计师带领团队研究了众多小户型空间里的生活情景,提出满足多功能需求的解决方案。设计团队根据年轻人的生活习惯、社交方式、住房空间,要求产品在设计上满足简洁、可变、多功能、便于移动等用户需要。这个系列的家具大多由几何形构成,保证设计单元在最少元素构成的基础上满足尽可能多的功能。其中罗瓦露带脚轮长凳,既可以作为长凳,也可以当作储物柜使用,同时还可以轻松移动到房间的任何角落,甚至可以放到桌子下方。(见图 5-15 ～图 5-18)

✛ 图 5-15　设计师 Eva Lilja Löwenhielm 和宜家罗瓦露系列家具

✛ 图 5-16　罗瓦露餐桌和罗瓦露长凳

⊕ 图 5-17 罗瓦露储物单元

⊕ 图 5-18 罗瓦露带脚轮搁架

宜家的设计方法是以用户需求为导向,将材料、工艺、设计、商业运作完美地结合在一起,最终实现产品设计、商业利润、消费者满意度三者之间的平衡。

五、课题训练

1．课题内容

以某个大众熟悉的产品为例,用功能论方法分析其功能与形式。

2．课题目的

(1) 通过课题内容理解和掌握功能方法论的内容,包括功能定义、功能分类、功能整理和功能定量。

(2) 深化学生对设计方法学的理解,通过典型案例分析,使学生具备分析设计的方法与理论基础。

3．课题教学

(1) 让学生分小组收集 3 组功能相似的产品,从功能出发,用功能论方法,分析产品的设计形式和技术手段。

(2) 每个小组从以上案例中挑选出 1 组应用功能论方法最佳的产品,进行演示汇报,各个小组进行交流讨论。

(3) 根据学生分析状况,教师引导学生从功能出发,从设计的统一性、相关性、功能性和动态性去研究和分析对象的功能,以报告的形式完成本次课题训练。

4．课题作业

以知名产品作为分析案例,用功能论方法分析设计方案,并且以报告的形式提交课题内容,要求包括产品功能要求、方案设计、造型形式、技术设计及测试等。

第二节 设 计 程 序

一、一般设计程序

设计程序是设计实施的过程，无论是工业设计、环境艺术设计、视觉传达设计还是动画设计，都具有各自的设计过程，而此处所论述的设计过程为设计的基本程序。

设计程序与设计方法有一定的联系，设计程序往往与一定的设计方法相适应，如系统方法论在一定的意义上又表现为一种设计程序，可以说一种设计程序也体现出了一定的系统性。如图 5-19 所示。

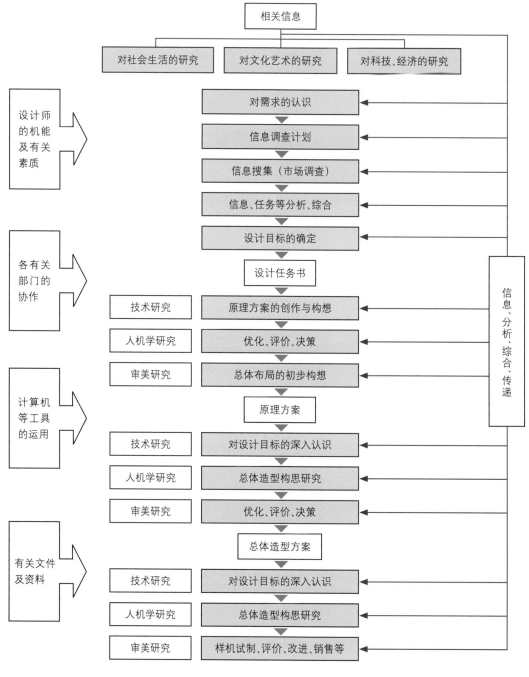

⊕ 图 5-19 设计过程的一般模式

在计算机作为设计的辅助工具后,设计程序可以分为五个阶段。以及制定目标,市场调查,设计开展,设计评价、设计实施、方案评估四个步骤。

1．设计程序的阶段

（1）获取信息阶段：通过预测技术、信息分析、科学类比、系统分析、逻辑分析等诸多方法,取得设计对象的雏形和方法。

（2）创造性设计阶段：通过联想法、逆向法、突变法、群体激智法等,取得设计对象的几个具体设计结构。

（3）参数决策阶段：首先按照已有的成就参数进行近似式标准化设计（即常规设计）,按照对象复杂结构进行离散式分析,对非成就部分进行模拟仿真,对动态特征部分进行动态设计,对优化效益部分进行优化设计,对功能、寿命部分进行可靠性设计等。

（4）显示、记录设计对象阶段：通过计算机绘图、制图表等,规划、修改与记录最终的设计对象。

（5）综合评价阶段：根据确定性指标与模糊性指标,综合评价所有设计对象,优化筛选并反馈论证结果。

2．设计程序的步骤

（1）制定目标：根据设计情况制定合理的目标,是整个策划过程的起点。实际上制定目标是确定设计定位的过程,确定目标也是一个策划过程。

（2）市场调查：主要任务是紧紧围绕策划目标,收集各方面的信息,通常采用问卷调查法、观察法、咨询法、实验法等一系列方法。这一步骤为设计方案提供了充足的素材。

（3）设计开展：在策划过程中紧紧围绕策划主题,根据策划的目标,寻求策划切入点,产生策划创意、设计方案和选择方案。

（4）设计评价、设计实施、方案评估：这是在评价企业生产的基础上,设计师收集相关的反馈信息,从设计理念、设计程序、设计实施方法上提出新产品开发的方针和战略,并评价该设计方案的优点和特点。

二、产品设计程序

一般设计程序有很强的普适性,它同样适用于产品设计程序。以下是一般设计程序在产品设计中的具体运用。

通过参考我国台湾台北科技大学工业梁又照先生结合国外产品设计开发程序的先进经验而绘制的程序图（见图5-20）,我们可以将产品开发设计的程序分为9个阶段,一共有21个环节。

1．产品构想和可行性分析阶段

①对一个企业而言,各个部门都可以为新产品的研发设计提出建议和构想；②由产品设计部门汇集和分类,进行初步筛选；③将有开发价值的构想或初步设计交由市场、工程技术和制造、财务部门进行可行性、成本、价值的预估,以判定构想的商业可行性；④由开发设计部门收集各个部门的分析结果,经过综合归纳后,整理成建议报告,交给决策主管；⑤如果构想获得通过,即可投入实际开发设计工作。

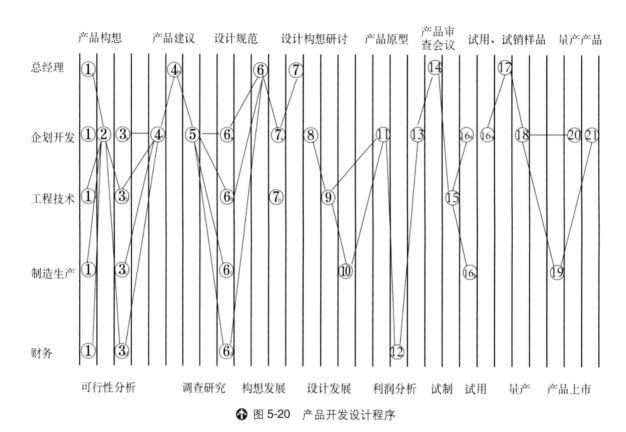

图 5-20 产品开发设计程序

2. 调查研究及分析阶段

开发部门将在产品开发会议上通过论证的产品建议和设计方针交由参与开发工作的各部门,并由这些部门按专业范围进行资料收集和研究。具体要求是:市场及设计开发方面,从产品用途、使用者类别、产品应用场合与市场范畴着手,分析产品和使用者之间的相关因素、竞争者产品的现状,包括产品的功能特征与使用者需求之间的关系,产品的造型和色彩趋向。工程技术部门负责分析产品的工程技术逻辑、最新技术发展趋向和竞争者的产品在设计上的特征。制造部门负责分析材料、加工技术上的限制,以及最新材料科学和加工技术的发展方向。财务管理部门负责分析合计产品的经济产量、成本及预测价格。将有关分析评测结果归纳成产品设计规范并交总经理审核后,作为产品设计发展的依据。

3. 构想发展阶段

产品设计开发部门根据设计规范列出条件,进行草图构想,并与工程部门密切配合,研究设计的技术可行性。在这一阶段,开发人员应该解放思想、大胆构思。在这一阶段结束前,设计师必须针对大量的片段构想,通过节选评断,归纳为数个不同构想方向的设计构思图样,然后再经过产品开发会议选取出最后的构想。

4. 设计发展阶段

①设计部门根据会议评选出的方案进行细部设计,建立立体模型,研讨使用操作、内部配置和外观形态,然后以实际尺寸的外观模型把符合设计需求的外观表现出来。除此之外,还要设计出产品内部配置的机械配置图。②工程技术部门根据上述的设计结果、性能要求和技术规范进行产品工程和结果的设计,并与制造部门配合,制作产品的功能模型。经过试验评断后,修正预估制造成本。③制造部门根据产品的原型和有关条件,开展初步的制造计划。④市场和产品开发部门根据产品原型的特征和制造部门提出的制造成本与产量等材料,预先制订产品的销售和推广计划,估计销售和推广成本,并预测市场能接受的售价。

5．投资回报及利润分析阶段

①财务部门根据工程部门提出的外观零件、组件规格及价格资料、制造部门的制造成本评估、市场部门提出的推广和销售成本,形成准确的成本分析,并根据市场部门做出的售价资料,分析产品的投资回报率;②开发部门综合所有设计分析结果,向产品审定会议提出最终设计方案。③产品审定会议以企业最高决策者为主席,召集有关部门参加,由开发部门根据设计分析过程及评断结果,连同产品原型,推出简报,经研讨后决定是否投入生产。

6．试制阶段

①当决定量产后,工程部门随后准备工程蓝图。②相关蓝图交给制造部门先进行少量试制,以检测制造设计过程中生产设备、工具、夹具等配合问题,然后将试制样品送到市场和开发部门研讨,并准备试用产品。

7．现场试用阶段

产品开发部门与市场人员配合,以抽样方式选择使用,或者让消费者代表作短期试用,并及时收集应用资料和消费者的反馈,以便对量产上市前的产品进行修改,然后将其结果呈交总经理或最高决策主管做最后核定。

8．量产阶段

①产品经核定后,产品开发部门将生产制造有关资料移交到制造部门,并将企业决定量产的正式认可书交由制造部门。②制造部门进行正式生产。③开发部门将市场推广所需要的有关资料转交给市场部,以便办理广告推广、产品销售、运输送货、售后服务等工作。

9．产品正式上市阶段

产品准备正式上市,这时企业所研发的产品已经具有用户所需要的功能和品质,价格也能让用户接受,企业可以选择合适时机将产品送到市面上。

这是一个新产品设计的整个过程。因阶段不同,设计也处于变化之中。从整个设计程序中可以看出,它是一个需要各部门统一协作,不断变化且需要不断付出设计智慧的过程。

三、案例分析

1．青蛙设计公司设计的希捷移动存储产品设计

青蛙设计公司(FROG DESIGN)是一家以产品设计著称的综合性设计公司,成立于20世纪80年代。这家公司一贯以前卫、新颖、大胆的设计风格著称,其客户遍布全球各地。该公司之所以能经久不衰,在于它顺应不同时代的发展趋势,随时可以根据外部环境的变化做出调整。同时青蛙公司还能调动不同领域的专业人才进行综合性的创新设计。经过数十年的发展,青蛙公司的客户包括了AEG、索尼、苹果、三星、汉莎航空、奥林巴斯、小米等知名的老牌企业和新兴的科技公司。

青蛙设计公司的创始人艾斯林格将以人为本的理念和人性化的设计思想融入各类科技产品中。该公司将产品设计、工程设计、企业形象设计统筹应用在设计流程中,结合设计的内部、外部环境,通过前期的用户需求分析,了解市场接受度,进行产品开发和推广的可行性分析,最终使产品在设计美学和商业市场上取得成功。

青蛙设计公司的产品设计程序如下。

(1)产品前期调研和市场分析。首先通过对用户需求、目标市场进行分析,深入了解产品、企业、用户的关

系,确保设计方案符合客户要求。

（2）产品的设计探索和定位。根据前期的调研结果和客户反馈,寻求将有关产品信息进行整合和创新性设计的方法,同时根据市场反馈进一步调整设计方案。

（3）设计的实施。将设计方案进行评估和验证,确保产品生产前不出现问题。在整体设计阶段,要根据客户反馈、产品测试和市场战略分析来对设计方案进行调整。

（4）产品的预生产。当决定生产产品前,需要进行小规模的测试生产。

（5）将产品方案的所有细节交付给客户,通常也会协助客户将产品进行量产并对生产过程实施监管,确保最终产品符合设计方案的要求。

著名的硬盘生产商希捷公司邀请青蛙设计公司设计一款全新移动存储产品,该产品曾荣获国际消费电子展的创新奖。由于硬盘通常属于计算机的一种配件,很少有公司关注它的美观性。但是由于移动存储越来越多地被年轻用户青睐,希捷公司希望生产一款能够突出时尚并兼具科技感的产品,以此来确立引领时代潮流且品牌高端的企业形象。

青蛙设计公司通过对用户进行调查、采访,并与希捷团队针对设计进行沟通,通过工业设计团队、设计分析团队、商业策略团队的协同工作,形成了产品的概念性设计方案,即硬盘中的数据犹如贝壳中的珍珠一样被硬盘外壳所保护。设计团队通过和谐运用造型、材料、色彩、光影、声音等多种元素,使硬盘外壳呈现出一侧弧形、一侧楔形的样式。色彩使用橙色和大面积的深咖啡色搭配设计,让产品显得时尚典雅,富有神秘感,一改传统硬盘外观以黑灰色为主的沉闷风格。（见图 5-21）

⊕ 图 5-21　希捷移动存储硬盘

青蛙设计公司在这次设计过程中采用了 FreeAgent 设计语言,使该公司的产品有了全新的改变,它让希捷公司重新认识了自己产品的优势,同时也为该公司制定了一整套设计解决方案和品牌拓展战略,并成功地将科技和时尚融为一体,为以往沉闷、冰冷的科技产品带来新的审美视角。

2. Palm V 产品设计

Palm V 是 1999 年生产的一部掌上电脑,是当时商务人士首选的便携数字设备。它的机身重量仅 113 克,可以记录大量的地址、项目日程、便签、E-mail 信息,而且一次充电可以连续使用一个月以上。（见图 5-22）

这款经典的设备是由世界知名设计公司 IDEO 设计的。这家公司最初由三个小公司合并而成,其中有影响力的人物就包括大名鼎鼎的现代笔记本之父——比尔·莫格里奇（Bill Moggridge）。经过近三十年的发展,IDEO 已经成为全世界最具创新精神的企业之一。它曾经设计了全世界第一台笔记本电脑、宝丽来的迷你相机 i-Zone、Zyliss 的厨房用品等知名产品。其主要客户包括苹果、三星、飞

⊕ 图 5-22　Palm V 掌上电脑

利浦、NEC 等全球知名公司。

　　Palm V 是由博伊尔带领 IDEO 团队设计开发的,其目标是开发一款兼容性良好、尺寸小、价格低廉的掌上电脑。在 Palm III 的基础上,设计团队开始进行上一代产品的市场调研,博伊尔购买了数十个前代产品,并将它们分发给亲友、同事、商业合作伙伴或其他各行业的用户。很快博伊尔的团队就收到了来自许多用户的反馈,他们意识到产品在电池、存储、外壳耐用度等方面都存在问题。

　　在项目的前期,仅有 3 ~ 4 名设计师和工程师参与这个项目,后来项目成员逐渐增加到十几名。这个设计团队包括了不同区域、性别的参与者。博伊尔从女性设计师的角度引导产品外观产生变化,使之更具曲线感,边缘更薄,从而增加了女性消费者的兴趣。在设计开发过程中,博伊尔团队确保每周都与 Palm 的负责部门进行接洽并保持信息反馈,保证产品研发过程每一个细节的落实都得到认真的考虑。

　　在产品的概念设计基本实现以后,Palm V 项目开始进行评估和完善。IDEO 采用计算机辅助设计,迅速建立了工业模型,完成了产品的设计原型。

　　接下来,团队针对产品的每个组件都进行了测试。例如,为了验证产品的坚固性,进行了一系列跌落测试。团队根据这些测试对原型进行完善,团队的设计进展也突飞猛进,定期会议规模越来越大,与产商的联系也越来越紧密。

　　另外,IDEO 的设计团队协助 Palm 的生产部门进行市场发布的准备工作,确保量产的顺利进行,因为每一条生产线的故障都会造成数十万美元的损失,如显示器的接缝问题、产品的静电问题、对接问题、供货问题等,都会让产品的发布面临更为复杂的情形,所以准备要充分。

　　因此可以看出,IDEO 的设计核心是原型设计,通过原型设计可以让设计团队与销售人员、专家、最终客户进行广泛的沟通,确保每个人在进行讨论时能够依据原型进行想象和探讨。

　　IDEO 通过多元化的背景,让不同领域的观点进行交叉和融合,从而解决面临的设计挑战。IDEO 强调设计思维应以人为中心,不局限于单一的设计思路,而是根据需求进行多视角的创新设计,找到最合理的解决方案。通常有如下设计阶段。

　　(1)与用户的共情:确立以用户为中心的设计原则,从用户的需求出发,建立与用户的共情渠道,将用户信息投射为具体的设计概念信息。

　　(2)探索核心问题:找出问题的关键,定义用户的真正需求和痛点,分析用户体验的全过程,明确产品研发的方向和重点。进行需求描述,帮助设计团队挖掘用户的真实需求,避免被用户的浅层需求误导。进而从用户价值和商业价值两个角度定义需求优先级。

　　(3)探索方案:让设计团队用多角度、多层次的发散思维去探索一切方案的可行性,解决用户的核心问题,然后将这些方案落实到具体的功能上。

　　(4)设计原型:经过前期的探索和验证,设计一个围绕用户需求为中心的原型,这个阶段设计团队已经对每一个环节都非常了解了,对用户需求和场景具有明确的认识。快速的原型实现有助于验证方案的可实施性。

　　(5)测试验证:通过真实用户的使用,验证原型的可靠性和方案的可行性。结合用户反馈,进行广泛的原型修改和产品迭代,直到完成最终产品。

四、课题训练

1. 课题内容

以全球著名设计公司的产品设计为例,总结设计程序。

2．课题目的

（1）通过课题内容理解和掌握一般设计程序,包括设计程序阶段和程序步骤。

（2）深化学生对设计程序的理解,通过产品设计程序分析,使学生熟悉一般设计程序的过程,重点掌握产品的开发过程。

3．课题教学

（1）让学生分小组收集全球知名设计公司的产品设计程序,如 IDEO、Frog Design、Neodo、Designnaffairs、Designworks、Fuseproject、GK Design Group、Ziba、LUNAR 等。

（2）每个小组提交一份设计公司研究 PPT,进行演示汇报,各个小组进行交流讨论。

（3）根据学生汇报情况,教师引导学生分析不同设计程序的优点。

4．课题作业

以全球著名设计公司的产品设计为例,总结设计程序,并以 PPT 演示形式提交课题内容,要求包括设计公司背景、设计理念、产品项目背景、产品设计流程等。

第三节 设 计 管 理

一、设计管理概述

设计管理在没有出现定义之前就已经有了相关的探索活动。在春秋战国时期,齐国有本《考工记》,作为官府指导、监督科技工业发展的纲领性文件,全书记载了包括建筑、制车、乐器、兵刃、水利等 30 个工种的手工艺技术,根据书中内容可以看出工艺门类有细致的区分,还有技术上的协作;此外,《考工记》中还论述了选材标准、工艺技巧、评估考核等设计项目管理方面的内容,因此可以看出设计管理其实在很早之前就已经出现了。

贝伦斯是德国现代主义设计重要的奠基人,他最先在德国通用电气公司 (AEG) 施行设计管理实践。1970 年,德国通用电气公司聘请贝伦斯担任艺术设计指导,为企业形象和企业产品包装等方面做全面的设计管理工作。他为公司设计了厂房、住宅、产品造型、企业形象、广告宣传等,可以说这一系统的设计成为了当时企业设计管理的典范,使通用电气公司这样一个庞大而复杂的企业展现出一个完整的企业形象。

第二次世界大战以后,设计管理得到进一步的发展,尤其是一些大型企业越来越重视企业的设计体系和设计管理,其中最有代表性的是德国生产家用电器的布劳恩公司 （BRAUN） 和美国商用机器公司 （IBM）。

早期的设计管理工作主要是务实性的,并没有上升到理论研究和系统管理方面。到 20 世纪 70 年代之后,随着设计管理的系统化,设计与企业的管理系统联系得更加紧密,因此出现了专门从事设计管理的事务所,为企业提供设计管理服务。1988 年的第一届欧洲设计奖把设计管理与设计本身同等作为衡量企业的标准,显示出设计管理的重要性。

当今,经过多年的演化,设计管理得到了广泛的应用,在之前的设计管理层面基础上,又将设计管理的范围分成了战略层面的创新管理、战术层面的设计组织管理、操作层面的设计项目管理等,可以看出设计管理已经贯穿于设计的全过程。

二、设计管理的定义

20 世纪 70 年代以来,设计作为一门新兴的学科有了很大的发展,特别是一些国家更加强调设计管理的重要性,将其上升为企业战略发展的一部分,很多跨国企业把设计管理作为一种区别于其他企业的竞争手段。现在越来越多的企业开始认识到设计管理在企业中的重要性,设计管理已经成为企业开发管理的核心之一;在一些国家,设计管理不仅被列入博士学位课程,还成为许多跨国企业主管的职能和工作核心。[①]

随着时代的进步和发展,设计管理的定义也在发生变化。

1966 年,英国设计师 Michael Farry 率先提出设计管理的定义:"设计管理是在界定设计问题,寻找合适的设计师,并且尽可能地使设计师在既定的预算内及时解决问题。"[②]

1976 年,伦敦商学院的彼得·戈伦勃(Peter Grob)教授给予设计管理如下定义:"从管理的角度看,设计是一种合作性的,为产品达到某种目标的计划过程,因此,设计管理是这个设计过程中十分重要的方面。"

1998 年,韩岫岚在《MBA 管理学方法与艺术》一书中认为:"设计管理是由计划、组织、指挥、协调及控制等职能要素组成的活动过程,其基本职能包括决策、领导、控制,以便使设计更好地为企业战略服务。"[③]

2003 年,陈汗青等人在《设计的营销与管理》一书中对设计管理的定义是:"设计管理是设计企业、设计部门借助创新和高技术的营销和管理,开拓设计市场,并将各种类型的设计活动,包括产品设计、视觉传达设计等合理化、组织化、系统化,充分有效地发挥设计资源,使设计成果更加具有竞争性,企业形象更鲜明,不断推动设计行业的质量和生产力的提高,从而走向成果发展。"[④]

三、设计管理的基本内容

设计管理在当今这样一个信息化时代,将被应用到更广泛的层面上,现有的企业形象将扩展到数字和技术等领域的商业战术方面,所以企业的品牌战略起到越来越重要的作用。企业应重视设计管理并把它提升到战略管理高度,让设计管理成为企业战略决策的一部分,从而保证企业的持续创造力,为企业赢得持久竞争力。要达到这种目的,就必须要了解设计管理包括哪些内容,具体包括以下三个层次。

(1)企业设计管理:包括建设有效的管理组织,对经理进行设计教育,建立完善的企业识别系统。加强企业设计管理有利于塑造整体企业文化,可以全面体现企业经营思想和发展战略,并控制企业的设计活动。

(2)商业开发设计管理:为新产品进行战略性管理和策划。企业经营的核心目的是赢得市场,获取利润,这就需要设计管理对新产品进行开发研究。

(3)设计师管理:包括设计事务管理、设计人员管理、设计项目管理等。拥有一个运转良好的设计部门,可以为企业提供具体的设计任务。

① 胡俊红. 设计策划与管理[M]. 合肥:合肥工业大学出版社,2005.

② 邓成连. 论设计管理[J]. 工业设计,1997(1):6-11.

③ 韩岫岚. MBA 管理学方法与艺术[M]. 北京:中共中央党校出版社,1997.

④ 陈汗青. 设计的营销与管理[M]. 长沙:湖南科学技术出版社,2003.

四、设计管理的目标和原则

管理既是一门学科,也是一门艺术。作为一门学科,它有自己的科学原则和理论;作为一门艺术,它需要直觉、经验和技巧。任何进入管理岗位的人员都应制订管理计划,计划也是一种设计。美国学者约瑟夫把计划定义为:"对所要求的目标及实现该目标的有效途径进行设计。"[①]设计管理是为设计而进行的管理,也是为企业良性发展而进行的管理,这是设计管理的目标,也是设计管理的根本标准。

设计管理涉及很多方面,根据不同企业的发展要求和市场经验、管理经验,有不同的管理方式,而后分解成不同层面进行系统管理。设计管理的原则也一样,一般而言,优秀的公司都有自己的设计管理目标和原则,这些管理目标和原则是具有共性的。西方学者詹斯·伯明森(Jens Bemsen)曾提出设计管理的 12 条原则:

(1)设计管理作为一个管理工具;

(2)得出正确的定义;

(3)为优秀的设计创造一个交流平台;

(4)循环渐进地介绍设计;

(5)用设计创造出目标的统一;

(6)寻求挑战,鼓励创新;

(7)为目标确立一个设计纲要;

(8)确认一个好的设计想法;

(9)接受任务的限制条件;

(10)在会谈与补充的技能之间确定设计;

(11)在使用者与产品之间寻找差别;

(12)在形象与自身之间创造准确的反馈。

通过以上 12 条原则,可以归纳为以下几方面。

(1)创造和优化设计环境。在企业各个部门所做的任何事情,他们的最终目的都是为产品的研发做出优秀的设计,各部门之间良好的合作交流有利于保障设计的实施和设计构思的完成。

(2)建立合理有序的设计组织机构。这就要求这个机构具有设计管理能力和优秀的设计创新能力,还要有良好的组织协同能力。

(3)质量保障是使设计最终完成的关键。质量优先的思想必须贯穿于设计的整个过程,用以防止质量隐患和日后的质量事故。

(4)设计管理作为一种制度保障,必须在科学的层面上开展。设计管理作为一种学科工具,决定了它的可变性、灵活性和发展性,同时它又是科学的、理性的、符合规律的。

五、设计管理的意义和作用

设计管理作为一门交叉学科,它与科研、生产、营销等行为的关系越来越密切,在现代经济生产中发挥着重要

① 约瑟夫·M.普蒂,等.设计学精要[M].丁慧平,孙先锦,译.北京:机械工业出版社,1999:87.

作用[①]。随着科学技术的发展,现代企业之间产品日趋同质化,现实环境中的竞争导致市场处于饱和状态,企业要想继续处于领先地位,就不得不想办法使自己的产品具有差异性,创造差异性是企业实施设计管理的一个重要方面。而设计管理是设计学和管理学的有机结合,它为企业的产品创新和品牌形象的差异化建立了强有力的基础和体系,给消费者带来较高的附加值和优质的产品,同时也为企业带来了更高的利润。

现在,针对企业设计风格混乱、设计责任缺失、设计资源缺乏统一管理等一系列问题,为使企业各方面协调一致和形象统一,形成产品设计管理系统化的特色,建立自己的品牌战略十分重要。品牌既是企业产品和服务的特有标志,又是对客户服务的一种标准和承诺。推行品牌战略有助于树立企业的整体形象,强化企业的市场主体意识,将设计策划和管理战略结合起来,使设计能够更好地为企业战略目标服务。因此,我们将设计管理的意义总结为以下几点。

(1) 有利于提高企业竞争力。设计管理能够帮助企业制定设计目标,结合市场的经济信息,可以为企业注入源源不断的新生力量,从而赢得新的市场,这样能够使企业开发的产品更加符合消费者的需求。

(2) 有利于企业优化资源配置。设计管理作为企业管理的核心,是以最小的投入获得最大的成果。它可以充分利用企业各方面的资源,使各部门之间的运作紧密相连,以设计实现企业发展的敏捷化。

(3) 有利于设计师和管理人才的培养。在未来市场竞争中,任何产品的研发都离不开管理者、设计师、技术员以及相关领域的工作人员的合作,在产品从构思到成为商品的过程中,设计师必须与市场、管理、工程技术、营销等各部门相互沟通并共同发挥作用。[②]

设计管理学科上升到理论层面,是设计学科走向成熟的标志。我国的设计管理虽然属于新兴学科,但是在一些设计企业里早已开始了设计管理学的相关实践,相信在不久的将来我国的设计领域会更上一层楼。

六、案例分析

1. 万宝路的品牌战略管理

万宝路(Marlboro)是全世界最知名和畅销的烟草品牌。起初该香烟品牌的宣传语是 Mild As May,意为像五月的天气那样温和。很显然最初的万宝路是一款面向女性市场的香烟制品,它的早期广告也大多通过女性的优雅气质来衬托香烟的品牌导向,甚至香烟的滤嘴也改成红色,以此来吸引女性消费者。但是市场的反馈却一直不理想。(见图5-23)

基于上述原因,万宝路公司委托知名的广告公司——李奥·贝纳来为该香烟品牌重新打造品牌形象和推广策略。李奥·贝纳的设计团队通过全面的市场分析和创新构想,将万宝路的品牌形象转向男性市场,并在广告宣传中强调香烟代表的男性气质,用象征坚强、拼搏、粗犷、野性的美国西部牛仔形象来确定产品的市场定位。同时他们还将万宝路香烟的口味从符合女性需要的淡口味转变成男性需要的浓重口味,同时还加强了香味含量。在香烟的包装设计上,设计团队还首次将烟盒封盖设计成平开的方式,烟盒的颜色也以醒目、奔放的红色为主。万宝路的宣传语也改成了 "Where there is a man, there is a Marlboro"(哪里有男士,哪里就有万宝路)。伴随着应用各类电视广告、电影宣传片以及户外广告、印刷广告等宣传手段,经典的西部牛仔形象和万宝路香烟紧密地联系在一起,不知不觉地渗透到全世界烟草市场的每一个角落。(见图5-24)

① 曾山,胡天璇,江建民. 浅谈设计管理[J]. 江南大学学报(人文社会科学版),2002(1):103-105.

② 杨先艺. 设计概论[M]. 北京:清华大学出版社,2010:223.

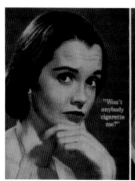
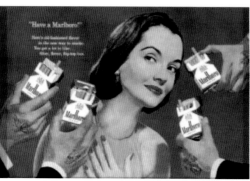

🔊 图 5-23　万宝路女性市场时期的广告

🔊 图 5-24　万宝路男性市场时期的广告

　　李奥·贝纳公司将万宝路的全球品牌形象重新打造后，仅仅过了一年，该香烟的销量就增加了三倍，一举成为美国十大香烟品牌之一，其市场占有率跃居美国第二。设计公司为万宝路香烟制作的广告准确把握了用户的心理诉求，获得了消费群体的认同和信任。菲利普·莫里斯公司每年都要为万宝路香烟寻找品牌形象代言，这一形象由职业牛仔充当。为了使不同类型的万宝路香烟能够有所区分，设计公司为该牛仔形象制作了不同的背景、表情以及环境。（见图 5-25 和图 5-26）

🔊 图 5-25　万宝路西部牛仔形象广告之一

🔊 图 5-26　万宝路西部牛仔形象广告之二

综上所述,万宝路香烟在新的品牌设计中采用了新的管理方法,包括以下 6 个标准。

(1)西部牛仔形象对周围的环境具备控制力。

(2)牛仔的形象、气质必须给人以信任感,让人忽略细节的真实性。

(3)宣传用的所有图片必须为真人实拍,而非合成品。

(4)广告的拍摄要尽其所能,不能草率应付,要突出品质。

(5)广告题材要不断推陈出新,保持新鲜感,但宣传的主题不能变。

(6)广告的背景要令人印象深刻,或令人眼前一亮,可以加深人们对万宝路香烟的印象。

通过上述设计管理方法,万宝路的广告创意方式沿袭至今,并使之成为一个全球知名的品牌。万宝路坚持将一种极致的男人形象传递给全球的不同受众,所有信息都是统一化管理的,从而让全世界的用户对该品牌形成了统一认识,万宝路也因此获得了巨大的商业成就。

2．绝对伏特加的品牌设计

ABSOLUT VODKA(绝对伏特加)是一个世界著名的伏特加酒品牌,它产自瑞典南部小镇 Ahus。该品牌的突出特点在于完美、简单、纯净的酒瓶形象。它的广告策略经常采取幽默兼具高雅的方式来引人关注。

然而绝对伏特加刚刚进入行业的时候,由于并不是来自俄国的品牌而饱受歧视。众所周知,伏特加酒原产自俄国,人们通常认为非俄国的伏特加酒品质绝对达不到要求。

基于上述原因,公司聘请 TBWA 公司为该品牌进行广告宣传。TBWA 公司认为要想打破传统伏特加酒的垄断,不能将产品的推广建立在品牌创建时间和传统知名度上,而是必须要对新的品牌进行与众不同的塑造,创造新的附加值,让新的价值去提升品牌知名度。他们决定为该品牌的形象增加前卫、时尚的元素。

于是 TBWA 广告团队有意回避绝对伏特加产地为瑞典这一传统销售方式的卖点,也不想通过广告讲述其他关于产品的故事,而是用 ABSOLUT(绝对)作为宣传语体现绝对伏特加与其他伏特加酒品牌的区别。这个单词具有两层含义:一是作为今后该品牌对外宣传时的短语,二是该单词在英文中代表绝对的、十足的、全然的意思。通过一个单词,再组合其他与视觉相关的词汇,形成若干个能够引发奇思妙想、令人拍案叫绝的文案,这就是该广告创意的要点。通过下述几个广告可以体会到该广告创意方案的精髓。

(1)突出瓶型。以酒瓶作为海报的主体物,背景辅以椭圆形的追光,凸显产品瓶身的魅力,配合文字 ABSOLUT PERFECTION(绝对的完美)。另一幅海报则在相同的瓶身上添加了一对翅膀,广告语则换成了 ABSOLUT HEAVEN(绝对的天堂)。这类海报突出了产品的外观,令人印象深刻。(见图 5-27 和图 5-28)

❂ 图 5-27　ABSOLUT PERFECTION 海报　　　❂ 图 5-28　ABSOLUT HEAVEN 海报

（2）形体联想。将自然界的雪山照片修改成与绝对伏特加酒瓶相似的外形，配合独特的文案，体现产品的魅力。例如，覆盖山体的冰雪被修改成瓶子的形状，标题为 ABSOLUT PEAK（绝对的巅峰）ABSOLUT ADRENALINE（绝对的刺激），突出了产品独特的品质。（见图 5-29 和图 5-30）

图 5-29　ABSOLUT PEAK 海报　　　　　　图 5-30　ABSOLUT ADRENALINE 海报

（3）城市风格联想。将某一城市最有代表性的部分结合瓶子的形状，配以类似 ABSOLUT L.A.（绝对的洛杉矶）或 ABSOLUT MIAMI（绝对的迈阿密）这样的文案，以此来宣传绝对伏特加产品与该城市的亲密关系。之后引发了一系列结合城市名称的互动宣传语，扩大了产品知名度。（见图 5-31 和图 5-32）

图 5-31　ABSOLUT L.A. 海报　　　　　　图 5-32　ABSOLUT MIAMI 海报

　　这些新颖创意策略果然吸引了大批客户的关注,创造了众多经典文案。它们有一个共同的特点:广告词是固定搭配的,但瓶身广告的表现形式却极富变化,重点突出了酒瓶的优雅外观。绝对伏特加的广告侧重不同的表现形式,即使创意都不是最突出的,只是使用同一种元素以不同形式反复演绎而已。通过光影表现营造氛围,结合美轮美奂的实拍图片,引发消费者的好奇心,从而传达出产品的内涵和特色。自此绝对伏特加的销量大幅增长,此后更将这种广告创意的方式扩展,引申出更多的创意话题。在这种不断变更的创新宣传中,绝对伏特加也建立了独具特色的品牌效应,受到客户的长期认可。

　　绝对伏特加的第一个广告是 20 世纪 80 年代使用的"绝对的完美",这句广告语沿用至今。绝对伏特加将广告推广形式划分为多种主题形式,如各类城市、季节相关、电影文学、艺术相关、流行文化、时事新闻、产品相关、物体相关、口味相关。由于美国法律规定烈酒产品的广告不能出现在电视或电台节目中,因此绝对伏特加的广告大多存在于杂志和户外广告中。为了让平面类广告获得视频广告相同的效果甚至做得更好,TBWA 广告团队将产品的摄影水平放到第一位,通过视觉效果结合令人耳目一新的文案来传递产品独一无二的品质。

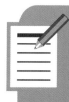

思考与练习

1. 以大众熟悉的产品为例,用功能论方法分析该产品的功能与形式。
2. 以全球著名设计公司的产品设计为例,总结设计的基本程序。
3. 结合具体案例思考设计管理的原则和作用。

第六章
设计专业方向与设计师职业

学习要点及目标

1. 了解设计分类的依据及不同的分类分别应用于的领域。

2. 熟悉视觉传达设计、产品设计、环境设计、数字媒体设计的具体涵盖内容及特征。

3. 熟知设计师的类型及其应具备的知识技能和社会责任。

4. 帮助学生构建设计师的知识体系，明确设计师的社会责任。

核心概念

视觉传达设计；产品设计；环境设计；数字媒体设计；设计师职责；设计师分类；设计师技能。

引导案例

农夫山泉包装设计

农夫山泉的包装设计在国内饮料市场一直具有非常鲜明的视觉设计特色。无论是面向学生的平价饮料还是提供给高端客户的饮用水，甚至包括专门面向婴幼儿的饮用水，该品牌都以极强的视觉识别吸引力引领着饮料包装设计的方向。

例如，农夫山泉在国内市场中耳熟能详的学生饮用水的包装设计，是由该品牌聘请的著名插画设计师Brett Ryde设计的。这位设计师以农夫山泉水源地长白山一年四季的风景作为插画主题，在饮料瓶身上展现了水源地一年四季的美丽景色。这组插画的色彩鲜艳、对比明快，动物造型优美，顺应了年轻人的审美趋势。（见图6-1）

同时，农夫山泉为婴幼儿饮用水系列设计了独特的包装，其瓶身设计符合人性化的设计需求，通过不同握持部分的形状大小可以区分使用者的身份。该瓶身采用无毒无味的PET材料，模仿婴儿奶瓶的外观体积，让瓶身不易翻倒，在一定程度上解决了使用者有可能遇到的问题。该瓶身的包装设计风格较为简约，采用五棵松树组成松林的形象，整体效果偏向纯净、清澈，让人对该系列饮品有一种放心、安全的感觉。（见图6-2）

农夫山泉还委托英国Horse设计工作室为高端产品系列设计了一套包装。这套瓶身设计从三百多个设计中脱颖而出。瓶身造型细长、优雅，呈流线形，澄明的玻璃让产品显得纯净、清澈，符合厂商对该系列产品的定位。该包装设计的图形部分聘请了插画师塔莎·希尔斯顿。图形由八幅图片构成，插画的主题包括了长白山的代表性物种，如马鹿、东北虎、中华秋沙鸭、鹑、蕨菜、山楂海棠、红松果实、雪花等。插画采

用写实素描的风格,色调宁静,让上述主体物呈现出一种神圣、典雅、高贵的气质,其设计理念是生产商对水源地代表性物种的致敬。最终该包装设计荣获了 Pentawards 铂金奖。(见图 6-3)

⊕ 图 6-1　农夫山泉学生饮用水系列的包装设计

妈妈握正面　　　　爸爸握反面

⊕ 图 6-2　农夫山泉婴儿饮用水系列的包装设计

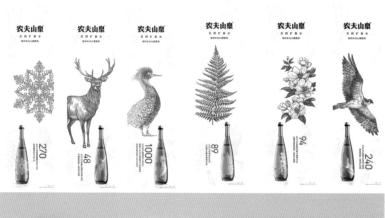

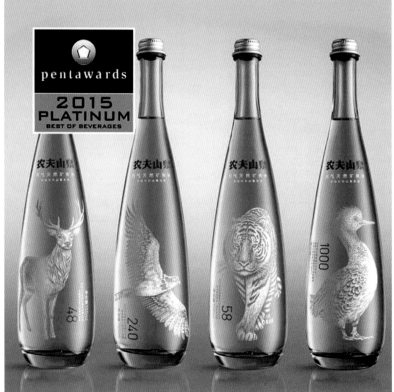

🌱 图6-3　农夫山泉高端水系列的瓶装设计

第一节　设计的专业方向

一、视觉传达设计

1. 视觉传达的概念

视觉传达设计是以印刷或计算机信息技术为基础,以视觉符号为媒介,创造具有形式美感的视觉信息,并能对受众产生一定影响的构思、行动过程。[①]

[①] 鲍懿喜. 工业设计的视觉文化研究[D]. 上海：华东师范大学, 2013.

视觉传达设计的概念源起于 20 世纪 20 年代,它将视觉符号化,以视觉认知来连接信息受众和传达方。视觉传达设计把视觉图形、色彩等元素作为视觉信息传递给受众的同时,也将设计师的观念潜移默化地传播给这些群体。

视觉传达设计有别于其他设计形式,它强调视觉符号化的传达方式,它的设计过程是将人的观念和思想转变为平面化的视觉图形或符号,受众在识别这些视觉信息时,再将这些图形符号解读为观念和思想。因此在这一传播过程中,主要有三个参与方:设计内容、传达媒介、受众。设计内容主要就是图形图像、标识、文字等元素,传达媒介则包括纸质媒体、广播电视、互联网、App 等,都是上述内容的潜在接收者。视觉传达设计的研究关键就是这三者。

2．视觉传达设计的要素

视觉传达设计的基本构成要素是图形、色彩、文字和版式,无论多么复杂的设计方案都是由这些要素组合搭配形成的。视觉传达从早期工业化时代的报纸杂志到互联网时代的网站页面,再到移动互联网时期的 APP 界面,出现了越来越多元的发展趋势。

以上基本构成要素中,视觉图像是首要的图形语言,可以快速地将特定内容传递给受众。当我们看到这些图像时,首先经过视觉神经系统传递给大脑,大脑经过信息处理后获取特定内容,进而领会这些特定内容的内涵。因此,准确传达设计图形图像的信息,是视觉传达设计的基础,是将图形设计的功能、艺术、表现特征综合运用的过程。

色彩也是视觉传达设计构成要素中不可忽视的一环,色彩对受众的作用表现在感知能力和反射接收上。科学研究早已将色彩的基础原理、应用范畴探索到非常深入的领域。我们在视觉传达设计中主要掌握如何利用这些色彩原理并且充分发挥色彩在视觉传达应用实践中的重要作用。

在视觉传达的过程中,语言文字是最明确和最直接的传达符号。从史前绘画到象形文字的发展,我们可以找到大量的证据证明在信息传递过程中,符号化、文字化的内容是视觉传达最有效、迅速的形式。汉字、英文字母早就在现代设计中证明了自身的传播价值。无论传统媒介还是互联网时代各种客户端的界面,我们每天都会看到大量符号化的信息传递内容。

版式设计也是视觉传达设计中不可或缺的部分。在视觉设计工作中,大量的图形、文字、色彩信息需要编排、布置和提炼,这些信息需要按照形式美的规律,通过版式设计整合在一起。印刷媒介和各种数码终端的显示都需要经由版式设计提供更加优美且易于理解的布局方案。

3．视觉传达设计的类型

1）文字设计

文字是视觉设计中很重要的元素之一,它可以清晰地传递设计者的意图和目的,同时也可以表达思想和情感,因此视觉设计离不开对字体、字形的设计。文字设计通常包括中文字体、英文字体和数字的设计。

字体设计往往出现在书籍设计、招贴设计、包装设计、电影片头设计、网页设计中。如在《禹禹九月—重归初心》文字海报作品中,直接采用汉字字形,将汉字界面用点状图形的长条体和折叠变化的平面组成,颜色采用黑、黄、白三种颜色,结合字体立体形态突出空间感。艺术字体设计是在基本字体字形的基础上运用夸张、明暗和装饰的表现手法,使之图案化,结合现代构成方式重新进行图形编排以产生图形符号式的视觉美感。既表达出文字的含义,又丰富了字体的内涵。(见图 6-4)

✿ 图 6-4 《禹禹九月—重归初心》
文字海报

（1）汉字字体设计。我国汉字的发展历史是从早期的表形、表意到后期的形声一体的过程。汉字的书写也从无序化向标准化转变，经历了金文、篆书、隶书、草书、楷书、行书等一系列字体演变。

汉字基本字体设计的基本要求是结构严谨、字形匀称、笔画精当；而字体创意设计则需要结合构成基础和美学法则，以图形的方法呈现汉字之美。在汉字可识别的前提下，创造独具特色的视觉效果。创意可以根据字体结构、笔画、外形等变化创造丰富多样又具有感染力的作品。汉字设计由于文化传承的注入，具有其他文字所不具有的独特魅力。

（2）英文字体设计。英文字体设计的基本元素是由 26 个字母构成的，这些字母外观形状多为方形、三角形、圆形。英文字体样式主要有衬线体、无衬线体、哥特体、书写体、装饰体等。在全球视觉传达设计领域，英文是被广为使用的文字语言，因此英文字体设计是企业形象设计、UI 设计、出版物设计等视觉传达设计领域非常重要的部分。

（3）数字字体设计。数字即阿拉伯数字，是从 15 世纪后逐渐在世界通用的一种表数方式。数字字体的设计在视觉传达中起到引导受众阅读的重要作用，特别是在表示页码、条目、计数时。

2）标志设计

标志最早起源于原始图腾、印记等。图腾在原始部族中代表着一个族群或家族的荣誉和利益。图腾或印记可以区别和标记一个群居的部落。后续随着历史发展，图腾演变为大家族的徽标、王公贵胄的装饰标记。到了近现代，各个国家的国旗、国徽及组织机构或企事业单位的徽章也称为标志。标志是通过简单、显著、易识别的图形、文字符号来标记事物的固有特性，可以直观地向受众传达信息。它的表现形式有具象和抽象两种，具象表现是对现实物象的概括与精练，如肯德基爷爷形象标志，用真实的对象来构成标志的主体视觉形象，具有通俗性，容易被大众喜爱和接受。抽象形态是对事物内在规律的表现，如中国银行的图形标志是对"中"字和古钱币两个概念的图形化表现，其中钱币图形向上下延伸出两条直线并形成"中"字，又像栓钱币的绳子，红色的色彩对称结构结合图形，准确表现出中国银行的概念。这样的标志可以加深受众的识别，并与受众产生共鸣。（见图 6-5 和图 6-6）

✛ 图 6-5　肯德基标志　　　　　　　　　　　　✛ 图 6-6　中国银行标志

标志设计除了遵循设计的一般审美规律外，还要体现社会化功能。因此，要体现出单一、清晰、简洁等特点。概括来说，标志设计有以下一些特征。

（1）识别性。标志就像人脸一样，首先使人能快速记住，造型要清晰、简单，同时也要突出主体特征。标志设计必须能够从所处的环境、时间中显示出独一无二的特点。

（2）艺术性。标志设计除了符合易识别的特点外，还要具备审美功能，艺术性会强化受众对标识的深刻印象。同时，标志的艺术化也是现代设计发展的需要，因为它反映了所属事物的形象，是其实力和层次的反映。

（3）功能性。标志的主要功能是代表其所属事物，因此标志虽然具备其他设计作品的美学功用，但其主要功能还是宣传产品特征、传达内涵信息、传播品牌价值。

（4）持久性。标志的申请是作为申请人或申请团体长期使用的。有些商品标志甚至可以使用几十年甚至上百年。这一特性也说明标志具备潜在的商业价值，可以作为持有人的长期资产而存在。

3）包装设计

包装设计是对产品的包装结构、容器和外观进行的整体性设计。包装设计起到了保护商品完整性，便于储存运输，展示商品外观等作用。包装设计是视觉传达领域非常重要的设计类型，它包括外形设计、图形设计、造型的实施和规划等方面。包装设计因为直接和商品的展示、销售相关，因此它的规划和实施方法都要依据商品特征和市场规律而进行。无论包装材料的选择还是包装结构的设计，或者外观视觉设计，都要依据消费人群、商品定位、品牌因素三方面来确定。特别是商品外观设计能让商品在众多同类产品中脱颖而出，其图文元素、标志、宣传图片的设计和选用会直接和商品销量以及品牌吸引力挂钩。

随着生活品质的提高，人们对产品包装的需求已经从满足基本的使用功能上升到了精神层面。消费者有着独立的消费意识，设计者要研究消费者的心理，设计出既满足包装功能又具有丰富视觉美和触觉美的作品。

当前阶段，商品市场同质化问题十分突出，任何热门商品都伴随大量的竞争对手，而潜在消费者直接了解商品品质的手段有限，包装设计对消费者选择商品的促进作用显得尤其明显。例如，依云矿泉水常年与设计师品牌或者时尚品牌联名，创意性地推出特别款包装瓶，这些包装比宣传广告更吸引消费者关注，同时更能彰显高端水的品牌形象。2015年，依云与充满年轻活力的品牌KENZO合作，两个品牌共同推崇Live young（活得年轻）玩乐精神系列的瓶装水，设计师将展台上的服装纹样应用到矿泉水依云透明瓶身上，在KENZO时装紫色几何纹中插入一条果绿色，时尚几何裂纹随着水位变化会有不同效果呈现。这款独特的包装唤起了人们的好奇心，装满水的瓶子就像放大镜一样，使瓶子包装上的图案产生有趣的变化，从而呈现出不同的动感及活力。由此可见，优秀的包装设计和商品价值联系紧密，既可以提高商品的附加价值，提高品牌召唤力，吸引潜在消费人群，还可以作为消费者和生产者之间的沟通桥梁。（见图6-7）

⊕ 图6-7　依云矿泉水包装设计

4）广告设计

广告设计通常是由设计公司或部门将广告商的信息进行视觉形象设计之后，再通过不同类型的媒体发布给潜在客户群体。广告设计主要依赖视觉符号和图形传递广告业务的信息，其中的元素包括文本、数据、标志、产品图、设计图等。

传播是广告首先要考虑的因素,只有通过传播,广告所承载的各种信息才能被大众识别和接收,其中商业广告更是将消费者作为传播环节中最重要的研究对象。只有对消费者的消费心理和感受做到彻底了解,才能有针对性地推出提高消费者满意度的广告信息。

广告的类型主要有三种:户外广告、印刷广告、影视媒体广告。其中印刷广告是平面形式的,需要利用报纸、海报招贴、杂志等载体传播。户外广告主要包括灯箱广告、户外广告牌、立体造型广告等形式,在设计上注重和周围环境的匹配与协调。具有一定的装饰性和观赏性,容易在特定的环境和时间段吸引消费者。

例如,为宣传 2022 年北京冬奥会,北京国际设计周于 2021 年 9 月发布了这次的冬奥会海报。组委会在海报的选择上,一是能突出我国的文化自信,二是宣传推广我国的冰雪运动和健康体魄的理念。因此组委会面向全国征集了这次冬奥会海报,最终选取了 11 件参评作品。在这些作品中,体现了中国传统文化的自信,并且融合相关主办城市的整体形象和环境。既弘扬了人类奥运体育精神,同样也彰显了我国文化事业发展与奥运精神的传播现状。(见图 6-8 和图 6-9)

⊕ 图 6-8　2022 年冬奥会海报设计

⊕ 图 6-9　北京冬奥会宣传海报《冬之舞》(陈响)

影视媒体广告近年来的表现形式越来越丰富,传播渠道也越来越广泛,既有传统的电影、电视作为传播终端,又有地铁、电梯、公共场所在内的短视频传播终端。影视广告兼具视觉形象和声音的视听推广方式,可以非常直接、有针对性地吸引消费者,这种视听手段能够直接刺激消费者产生购买欲望,可以反复强化消费者对品牌的接受度和信任度。有些影视广告甚至利用影视作品的热度来扩大自身产品的影响力。

4．案例分析

1）月球产品标志设计

美国田纳西州孟菲斯电视广告代理公司委托 Tactical Magic 公司为其设计一款"月球产品"的标志设计,他们希望标志具有创造性,并且用独特的表现方式传递幽默感。Tactical Magic 公司设计师决定从好的策略出发,在草图阶段提出了二十几个方案与客户讨论,经过与客户沟通,候选方案缩小到三个。在这三个方案中客户选择的标志是登月仪与电视机的形象结合的方案。因为这个选择标准与客户自身的商业主题吻合:登月仪与电视是标志性符号,大众对二者的文化背景和历史发展状况比较熟悉,二者结合能产生新的并且有意义的图形。具体执行过程中,设计师对电视机的外形进行深入研究,最终决定使用老式电视机和老的月球探测飞船的外形来组合图形。设计师们还观看了《辛普森一家》的卡通动画,为将电视机和月球探索仪器转换为组合图形寻找适合的表现方式,设计师们对组合图形进行各种角度的测试,为使设计出的标志完美地展示,还将电视机下面的四条腿省略为三条腿。辅助字体采用 sans serif 的变体,这是 20 世纪 30 年代流行的字体,与图形搭配和谐。色彩尽量控制在最少,标志用黑色非常醒目,深蓝色辅助增加图形的深度,极大地突出了标志的视觉冲击力。(见图 6-10 和图 6-11)

⊕ 图 6-10　月球产品标志草图

⊕ 图 6-11　月球产品标志设计及延展

2）2024 年欧洲杯标志设计

本案例为 2024 年欧洲足球锦标赛的标志设计,这个设计方案来自葡萄牙一家名为 VMLY&R 的创意机构。这个标志最重要的创意是奖杯(德劳内杯)图形周围的 24 种色彩,它们是从欧足联的 55 个成员国的旗帜中提取的。这些识别度很高的色彩代表了参加欧洲杯的 24 支球队,也象征着欧洲杯在成员国和文化上的多样性。欧足联据此公布了 2024 年欧洲杯的口号:"United by Football. Vereintim Herzen Europas"。意为:通过足球来联合,团聚在欧洲中心。2024 年的欧洲杯是由欧足联、主办国德国足球协会以及各个主办城市协作举办的。(见图 6-12 ～图 6-14)

⬆ 图 6-12　2024 年欧洲杯标志设计

⬆ 图 6-13　2024 年欧洲杯视觉系统

⊕ 图 6-14　10 个主办城市图标

5．课题训练

1）课题内容

广告在视觉传达设计中的应用。

2）课题目的

（1）通过课题内容理解和掌握视觉传达中相关知识理论系统和设计方法。

（2）深化学生对广告设计的理解,并通过典型案例分析,使学生具备较好的视觉传达设计能力。

3）课题教学

（1）选择现有的广告三组,分析其表现形式与内容的优、缺点。对其中一组广告重新进行设计。

（2）保持广告设计原有的信息内容,对图形、色彩、文字、排版等重新设计。

（3）形成新设计稿后,以广告提案的方式介绍设计理念,与老师和同学们一起进行课堂讨论。

4）课题作业

挑选　组表现效果不好的广告进行重新设计,要求不改变原来广告的信息,并且提供新的广告设计理念和视觉效果。

二、产品设计

1．产品设计的概念

工业设计的核心是产品设计,是对产品的功能、材料、构造、形态、色彩、装饰等诸因素从社会、经济、技术的角度进行综合处理,既要符合人们对产品的物质功能要求,又要满足人们的审美情趣需要,所以说产品设计是人类科学、艺术、经济、社会的有机统一体。[①]

产品设计需要考虑市场需求,并根据企业的要求建立产品体系。要在社会价值、消费者、生产者之间建立联系的纽带,为潜在客户群提供符合需求的工业化产品。

2．产品设计的基本要素

产品设计的基本要素包括造型形态、技术准备、产品功能。造型形态是产品的外观形式,决定了产品给予消费者的观感。产品不仅要具备实用价值,还要具有审美功能和认知功能,功能是产品体现自身效用和性能的基础。

3．产品设计的类型

按照设计的不同领域,产品设计的类型可以分为交通工具设计、服饰设计、通信工具设计、家具设计、日用品设计等。上述产品设计分类都与生产方式联系密切,都是要合乎产品的使用目的,并兼具实用价值和审美需求的工业化设计范畴。

交通工具设计是产品设计中非常重要的一个类型,它解决了人们出行面临的各种问题,可以扩展人类的出行范围,改善外出的舒适性,提高远距离出行的办事效率。交通工具设计主要包括飞行器、船舶、各类车辆的设计。特斯拉电动汽车的问世,改变了人类对汽车行业的传统认知。特斯拉电动车的首席设计师弗朗茨·冯·霍兹豪

① 柳冠中. 工业设计学概论[M]. 哈尔滨：黑龙江科学技术出版社，1997.

森认为："特斯拉正在通过设计来创造更高的需求,良好的设计方案和工程可以改变汽车设计的未来。"特斯拉的设计师们正在通过设计和技术的革新来改变传统汽车的内涵和功能。(见图 6-15 和图 6-16)

🔼 图 6-15 特斯拉首席设计师 Franz von Holzhausen 🔼 图 6-16 各种型号的特斯拉

家具设计按照使用功能可以划分为办公家具、户外家具、室内家具等;按照材料可以划分为金属制品、塑料制品、玻璃制品、木制品、竹藤制品等。进行家具设计时需要考虑造型、材料、实用性、价格等诸多因素。

服装设计是以面料为创作素材来塑造人的形体美和装饰美的艺术门类。服装设计不仅要考量表现形式、制作工艺、时代性,还要注重面料、细节等问题,只有综合考虑这些因素,才能设计出符合市场需求的产品。

著名法国时装设计品牌香奈儿以其独特的设计风格和卓越的工艺品质而蜚声国际。该品牌的设计风格以简洁、优雅和实用为主要特点,秉承着"奢华不是浪费"的理念,注重材料的选取和处理。例如,香奈儿的重要设计元素之一就是使用经典的黑白色调,还有对红、金、银等亮色的运用。香奈儿通过对时尚的永恒追求,打造出彰显独特魅力非凡的经典服装,品牌的设计理念和创新精神一直影响着时尚界和广大消费者。

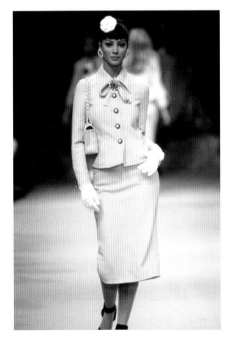

🔼 图 6-17 香奈儿春季成衣系列 🔼 图 6-18 香奈儿春季高级定制系列

日用品设计按照材料的不同可以分为金属产品、木制产品、塑料产品、陶瓷产品等;按照使用功能的不同又可以分为玩具、文具、洁具、餐具、工具等。

4．案例分析

1）Nendo 设计的 50 把漫画椅

"50 把漫画椅"是日本设计工作室 Nendo 与纽约画廊弗里德曼本达合作的创作，这是一个跨越艺术、家具和平面设计领域的独特装置。Nendo 受到漫画形象的启发，创造了 50 把抛光的不锈钢椅子，设计这些椅子时，在坚持极简主义的现代美学前提下，又结合了表现主义的魔幻风格。设计师在罗马式大教堂的历史遗址上布置装置的方式将 50 把结合漫画元素的椅子放在不同的网格中。椅子占据教堂附近一座前修道院的庭院，放在中央的白色平台上，在全黑的环境中略微升高，柱子之间的黑色面板与周围的回廊隔开了。除了将椅子放置在舞台中央之外，这种布景还具有将庭院水平切成两半的效果，在下半部分建立类似于漫画书页面的视觉平坦度，让游客进入他们的"世界"。椅子以方形网格方式精心排列，遵循漫画中矩形框架填充一张纸的视觉语言，从而唤起一种故事感。该序列是开放式的，这意味着游客进入后可以自己编造故事情节。为忠实于原始黑白漫画的统一性，设计师专门使用了一种没有颜色或纹理的抛光饰面，正如他们所解释的："当镜面反映现实世界时，会产生新的空间层次。"（见图 6-19～图 6-21）

⬆ 图 6-19　50 把漫画椅的空间展示

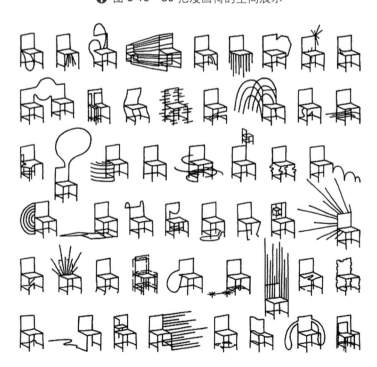

⬆ 图 6-20　50 把漫画椅的设计稿

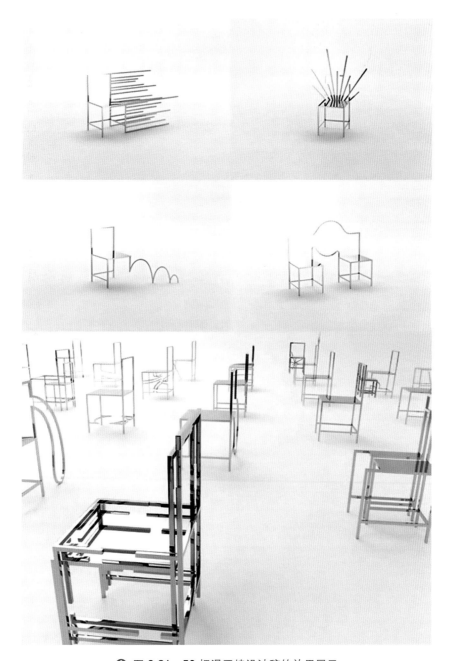

✪ 图 6-21　50 把漫画椅设计稿的效果展示

2）Frog 为 MeMed 设计体外诊断仪器

MeMed 是以色列一家体外诊断仪器研发商，致力于研发病原体快速鉴别设备，MeMed 请 frog 公司帮助设计一个具有革新性的免疫分析平台——在 15 分钟内，在任何地方都能得到检测结果。frog 公司集合多个学科的团队，成功设计出集成产品与服务的平台。

平台设计难度很大，需要满足不同人群的实际需求，如医生、疗养院、实验技术人员等。frog 团队通过识别核心用户需求和产品需求，搭建设计和技术平台。在整个开发过程中，用迭代的方法组织制造商、材料商、化学专家协同工作，共同开发产品架构，根据功能性和审美特点不断改进产品原型，并改进内部系统界面、数据可视化等，最终形成了体外诊断仪器模型。

经过近 5 年的研发，frog 团队帮助 MeMed 拥有了创新性的产品设计与体验。产品的影响力得到显著提高，frog 团队的设计也赢得了"红点设计大奖"。（见图 6-22 和图 6-23）

⚓ 图 6-22　MeMed 体外诊断仪器检测

⚓ 图 6-23　MeMed 体外诊断仪器设计与包装效果图

5．课题训练

1）课题内容

以日用产品为主题设计一款产品。

2）课题目的

（1）通过学习本节,理解和掌握产品设计中相关知识的理论系统、设计方法等。

（2）深化学生对产品设计的理解,通过案例分析,使学生具备较好的产品设计能力。

3）课题教学

（1）让学生选择日常生活中常见的产品并分为 8 组,再对产品的优、缺点进行分析。

（2）从以上产品中选择 1 组有缺点的产品,重新进行设计。

（3）形成新设计稿后,以 PPT 的方式与老师和同学们一起进行课堂讨论。

4）课题作业

以日用产品为主题设计一款有创意的新产品,在设计过程中要考虑产品的功能、造型和材质特点。综合运用产品设计方法和理论指导绘制产品创意草图,要求产品功能与形式统一。

三、环境艺术设计

1．环境艺术设计的概念

环境艺术设计是通过艺术设计的方式来对建筑的室内外空间环境进行的整合设计的实用艺术。环境艺术设计涉及诸多交叉学科的研究方法和内容,包括建筑学、城市规划学、人类工程学、环境心理学、设计美学、社会学、文学、史学、考古学、宗教学、环境生态学、环境行为学等。环境艺术设计是研究人类生活空间设计类型的。人在特定环境下工作或生活,必然要求符合自身的视觉审美和功能的需求,设计师要根据客户的生活理念、思想观念、物质诉求对环境进行重新构建。

环境艺术设计追求一种综合功能的目标系统。人与环境的和谐共生是设计时首先需要考虑的因素。任何环境的改造和重构都需要明确使用人的需求,既要满足人对休息、工作、起居、交流、安全等层次的愿景,也要兼具实用价值和艺术审美价值。因此,在环境艺术设计中,人的主观意愿往往居于主导地位,是以人类行为和社会价值作为引导的。

2．环境艺术设计的要素

环境艺术设计的要素包括造型、功能、材料构造及工艺。

（1）造型要素。环境艺术设计作品的造型因为体量相对建筑而言较小,因此造型形态变化较多。建筑多是平直造型,与之相比环境艺术设计除了直线造型和平面造型外,还可以采用曲线、曲面的造型来体现空间立体的层次感。

（2）功能要素。环境艺术设计的功能也是围绕人本主义来实现的,其中包括物质和精神两方面,因为环境艺术最终是为人居住而设计的。例如,公共厕所是以功能性为主的设计,而广场雕塑是为了美化环境而设计的。在设计任何一个作品时,需要有所侧重但又要两者兼顾。

（3）材料构造及工艺要素。环境艺术设计作品以室外居多,材料的使用需要考虑到坚固性和安全性,因此采用钢材料、玻璃、木材、石材居多。在工艺上必须注重材料特性,而装饰材料的表现效果取决于施工工艺的品质和要求。

3．环境艺术设计的类型

环境艺术设计按照层次可以划分为城市规划设计、景观设计、建筑设计、室内设计几个方面。

（1）城市规划设计。城市规划设计主要是设计城市各部分功能的区域划分和布局，确定城市整体形态和气息。具体设计内容包括城市发展的人口数量、城市发展方向、土地使用情况等，还需预估城市未来的建设规模，制定建设标准，规范用地政策。

城市公共环境是一项大型的人工构造，体现了城市与建筑、社会功能和空间分配之间的密切联系。它是城市的主要建筑和室内空间的延伸，既包括户外空间和自然空间，如天空、河流、森林、土地等自然景观，又包括城市的人工构造，如公共设施、建筑物、广场、桥梁、花园等。

（2）景观设计。景观设计是关于景观的规划布局、改造、管理、保护的科学和艺术，是一门建立在广泛的自然科学和人文艺术学科基础上的应用学科。景观设计包含的内容非常广泛，它涉及非常广阔的设计领域，如景观美学、景观形态学、景观生态学、景观经济学、景观社会学、景观行为学、景观生物学、景观地理学、景观旅游学等，体现了景观设计的多元性、综合性、交叉性。景观设计的分类可以按照形成条件分为自然景观和人工景观，其设计形式不限于材料、空间和形态。由于城市公共环境的复杂性和多态性，导致景观设计的设计原则和价值原则有着宏观的视角。

位于印度海德巴拉的魔风项目体现了利用城市室外景观与街道环境相契合的设计思路。这个项目是印度地产公司 Pooja Crafted Home 邀请 Penda 设计公司完成的，是为了开发一个住宅项目的景观部分。在这个项目中，Penda 设计公司利用印度的楼梯井带来的设计灵感，将景观的美感和阶梯的功能完美结合在一起，营造出非凡的景观氛围。这个项目根据三种不同行人行走速度的设计方案，将应急通道、行人步道、私密小径完美地融合在统一的环境中。（见图 6-24 ～图 6-26）

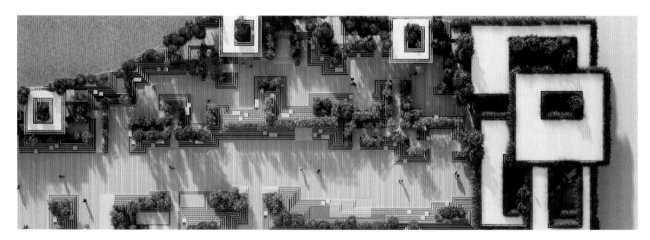

⊕ 图 6-24　penda 设计的魔风项目

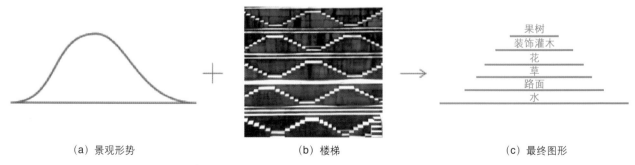

（a）景观形势　　　　　　　　（b）楼梯　　　　　　　　（c）最终图形

⊕ 图 6-25　魔风项目平面立面分析图

　　✪ 图 6-26　印度当地楼梯井

　　（3）建筑设计。建筑设计是指对建筑物的结构、空间及造型、功能等方面进行的设计，建筑是人工环境的基本要素，实用、坚固和美观是构成建筑的三个基本要素。

　　建筑设计的分类非常复杂，种类繁多，按照功能通常可分为民用建筑、商用建筑、工业建筑、宫殿建筑、陵墓建筑、园林建筑、宗教建筑等。这些建筑类型在材料、造型、功能、技术指标等方面要求并不一样。

　　（4）室内设计。室内设计是根据建筑物的使用性质、所处环境和相应标准，运用物质技术手段和建筑设计原理，创造出功能合理、满足人们物质和精神生活需要的室内环境。[①]室内设计属于环境设计的一个重要组成部分，因为人类生活和工作的场所大部分时间是处于室内的，这些空间既提供了人类对生存、安全、遮蔽、休憩的生理与心理需求，也提供了能够满足人类娱乐、学习等精神生活的空间。因此室内设计对人的主观思想、生理感受、情绪影响都非常大。具体要求就是：室内设计要根据居住者的功能需求和审美情趣，运用合适的材料、工艺以及艺术设计方案，来创造外观具有艺术特色，功能完善，符合使用者心理、生理、情绪要求的室内空间。

　　室内环境设计大致可以分为空间设计、室内装修设计、室内物理环境设计、室内陈设设计。其中室内装修设计是人们日常生活中常见的形式，可以按照空间的要求对房屋的墙面、地面、棚顶做装饰。但需要注意的是，室内装修设计只是室内环境设计的一部分，有些外行人士常常将装修设计与室内设计混为一谈。实际上，室内设计是建筑设计从室外到室内的一种延伸，是涉及多专业、多技术、多工序的混合型设计门类。

4．案例分析

1）思南书局诗歌店

　　思南书局诗歌店是在上海圣尼古拉斯教堂旧址的基础上，通过结合钢结构材料翻新而成。这家书店是上海最大的诗歌书店，由建筑师俞挺创立的建筑设计事务所设计完成。这家事务所主张以上海风格并以生活性为特色构建建筑学的设计实践。它同时也是 2018 年度唯一入选 Architectural Record 并参与评选 Design Vanguard 的中国事务所。

　　这家诗歌书店通过戏剧性的色彩和通透的光线，营造出脱离原有建筑风格的视觉效果。原来的教堂是由砖石结构组成的，改建之后的诗歌书店拆除了钢结构夹层，绘制了宗教风格壁画，尽量保留立柱、墙面、地面等原有材料。而书架的挡板、隔板则使用钢板焊接在一起的网格结构组成。最终这个由钢结构建造的教堂内的新空间

① 李岩, 张春彦. 浅谈室内设计中的手绘墙艺术[J]. 山西建筑, 2010, 36(7): 220-222.

出现了,透过无背板书架的镂空,教堂穹顶的光线铺洒下来,仿佛宗教仪式感的氛围烘托了这个充满诗意的知识汇聚场所。(见图 6-27 ~ 图 6-31)

⊕ 图 6-27　思南书局诗歌店内部设计

⊕ 图 6-28　思南书局诗歌店装饰设计

⊕ 图 6-29　思南书局诗歌店

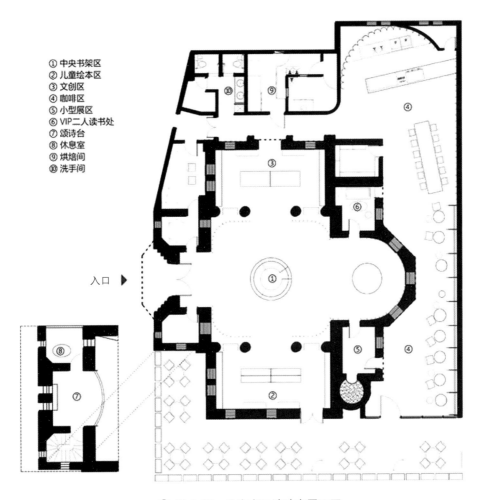

① 中央书架区
② 儿童绘本区
③ 文创区
④ 咖啡区
⑤ 小型展区
⑥ VIP二人读书处
⑦ 颂诗台
⑧ 休息室
⑨ 烘焙间
⑩ 洗手间

入口 ▶

⊕ 图 6-30　思南书局诗歌店平面图

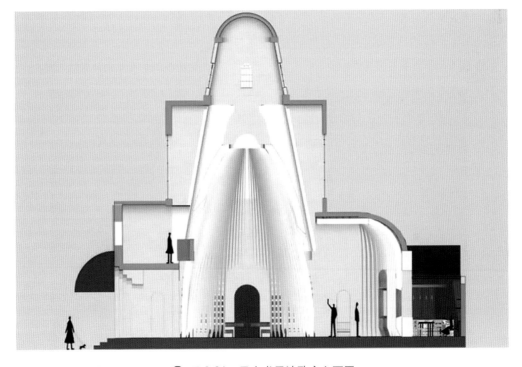

⊕ 图 6-31　思南书局诗歌店立面图

2）漂浮屋顶幼儿园

2017 年,一座北京四合院的老建筑想要改建成幼儿园,邀请 MAD 设计师马岩松来做这个项目。设计师希望突破传统的封闭式学校类的建筑形式,要在四合院的屋顶上建一个幼儿园。因为四合院内幼儿园教室是个环形,老旧的四合院面积有限,建完教室之后,地面已经没有空间放置操场,而操场对于儿童是非常重要的活动空间,因此,设计师将环形建筑的屋顶变成了运动场。还在上面修建了高低起伏的山丘,让孩子们可以体验户外奔跑的乐趣,以暖色调的红色、橙色和黄色为主,搭配北京传统的灰色,在高处俯视幼儿园,古老的灰色四合院,与色彩浓烈的屋顶,使原本乏味的老旧建筑增加了活泼的元素,最后的效果带给人们意外的惊喜。

新造的幼儿园建筑高度与四合院屋顶保持同一高度,与俯视带来的感官体验不同的是,行人如果从室外的街道上看,不会感觉到不和谐;从四合院内部向外看,也看不到屋顶的形态和色彩,并不会破坏原始的氛围。新造幼儿园朝向四合院的一面墙使用了透明玻璃幕墙,站在教室里能够看到四合院的墙和垂花门。设计师说:"老四合院的一砖一瓦都没有拆,每一间房间正按着严格的标准在修缮,未来有音乐教室、舞蹈教室、艺术展示区。"新建筑与老四合院紧密连接,营造出一种人与自然的和谐关系。(见图 6-32 ~图 6-37)

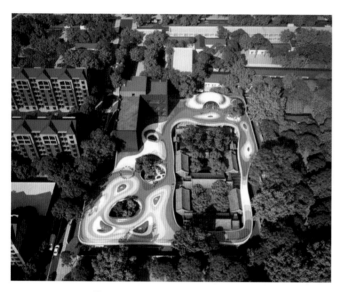

⊕ 图 6-32　北京四合院幼儿园

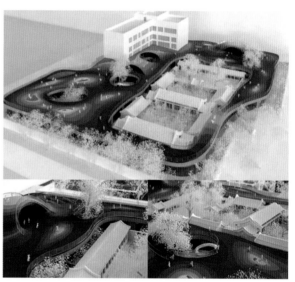

⊕ 图 6-33　北京四合院幼儿园设计沙盘模型

⊕ 图 6-34　北京四合院幼儿园设计效果图

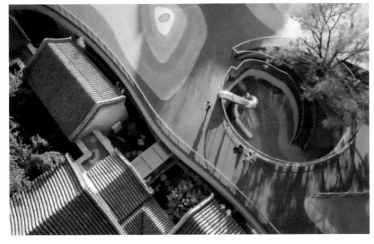

⊕ 图 6-35　北京四合院幼儿园屋顶

⊕ 图 6-36　北京四合院幼儿园室内

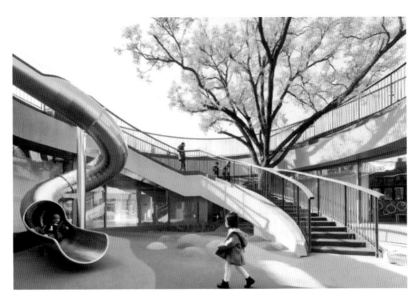

⊕ 图 6-37　北京四合院幼儿园院子

5．课题训练

1）课题内容

设计留守儿童活动中心。

2）课题目的

（1）通过具体设计项目训练，理解和掌握环境的相关理论知识、设计方法等。

（2）深化学生对环境设计的理解，对经典案例进行分析与学习，使学生具备较好的设计分析能力。

3）课题教学

（1）让学生选择考察 3 个以上儿童活动中心的设计案例。

（2）分析案例的功能与形式，以 PPT 的方式与老师和同学们一起进行课堂讨论。

（3）根据课题内容设计新的儿童活动中心方案。

4）课题作业

以留守儿童活动中心为主题设计一个环境，在设计过程中要考虑环境的功能、造型和材质特点。综合运用环境设计的方法和理论做设计方案。

四、数字媒体设计

1．数字媒体概述

随着 20 世纪信息技术的发展,人类社会愈发依赖于各种软硬件系统、网络系统和信息通信系统。数字媒体设计正是技术和艺术相结合的一个设计门类,服务于影视媒体、网络媒体、交互媒体、移动媒体、游戏美术等领域。

计算机的出现让设计师们的工具从物理性向计算机和网络虚拟化转变,多媒体技术的发展让数字媒体渗透进广告、印刷、影视、建筑、服装等几乎所有视觉设计行业,改变了人们的创作方式和欣赏方式。数字媒体将科技和艺术形式完美地融合为一种新的创作方式,利用数字媒体的设计能力,人们创造了三维造型设计、虚拟现实开发、用户界面设计、全景视频、游戏美术、移动 APP 设计等诸多热门设计领域。设计的数字化意味着未来数字媒体艺术必将占据人们在生活、工作、娱乐或消费领域的视野。

数字媒体具有如下特点。

（1）交互性。数字媒体最显著的特点是交互性。在数字媒体设计的过程中,时刻体现着艺术创作的痕迹和交互特征,数字平台、数字设备可以实现与受众的互动,形成了其他艺术形式所不具备的氛围。例如,在体验数字游戏时,游戏玩家通过控制游戏角色和场景、道具等,从而产生互动,这种互动正是游戏开发者创建的关卡和玩法,有的游戏中还有开发者设置的剧情等吸引着游戏玩家关注。（见图 6-38 和 6-39）

⊕ 图 6-38 《超凡双生》交互电影游戏海报

⊕ 图 6-39 《超凡双生》交互电影游戏截屏

（2）虚拟性。数字媒体的天然特性之一就是虚拟性。数字技术是通过计算机模拟、网络传输信号来完成服务端和客户端的交流的。当设计师用数字工具创建了产品后,会通过网络平台发布到互联网上。当消费者进入虚拟世界后,可以体验到因现实缺少或时空限制而体验不到的情境。例如麻省理工学院媒体实验室创办者尼葛洛庞帝认为:"虚拟现实已经可以实现人造事物与真实事物同样真实的感觉,甚至可以创造出比实物体验更加真实的效果。"例如虚拟现实技术可以让人们足不出户在虚拟场景中游览世界各地,不受时间和地理的限制。这些体验是以往其他形式的产品无法实现的。

（3）综合性。数字媒体的综合性是指通信技术、图形图像、声音和音效、计算机硬件等多种因素的整合特性。设计师正是通过娴熟地使用多种软硬件技术才创作出各种静态、动态、交互效果的产品。数字化技术模糊了艺术和科技的边界,形成了一种新的交叉学科领地和审美趋势。

2．数字媒体的表达基础

数字媒体的表达主要体现在艺术和科技两方面。

从艺术角度来看,数字媒体艺术侧重观念和创意的表达,强化艺术理念,组织艺术语言和形式,形成了数字媒体艺术独特的艺术风格,始终是数字媒体设计的重中之重。

从科技角度来看,数字媒体艺术继承了20世纪新媒体技术发展的成果,大多数的创作素材和内容均为数字技术创作或采用数字设备获取。而其创作方式更是依赖于计算机软硬件系统的发展和完善。其中包括数字化创作软件、数字化交互设备和工具、数字存储和编码技术等。

3．数字媒体的类型

数字媒体的类型可以从以下两个角度划分。

从技术角度来说,凡是采用数字媒体技术完成的艺术或设计创作均属于数字媒体产品,如数字电影、数字电视、电子音乐等。同时,还有众多通过网络媒体传播和创作的艺术形式也构成了数字媒体设计的基础。

从艺术创作角度来说,只有通过数字媒体为载体和媒介进行创作和传播的具有数字特性的新艺术形式才能称为数字媒体艺术。这种艺术设计形式应该具有数字媒体创作的天然优势和灵魂,它们大多出现在计算机和网络普及以后,包括网页设计、用户界面设计、虚拟现实设计、游戏设计、数字插画和CG概念设计等。

例如,网页设计就是在计算机屏幕的方寸之地给人们展示文本、图形图像、声音、动画等内容,所有的创作也都依赖于计算机和网络完成。随着计算机性能的快速提升,游戏设计已经可以非常真实地模拟现实世界的场景和交互效果。作为一种综合艺术类型,游戏设计需要整合多种媒体资源和多样化的艺术表现形式,才能获得优秀的产品。虚拟现实设计整合了包括计算机图形学、机器人、多媒体、心理学等多个学科的技术和优势,实现了人类不依赖于时空环境就能体验到真实世界的愿望。今后随着数字技术的发展和越来越多的数字创作者加入这一行业,会有越来越多的数字媒体设计形式被发现。

4．案例分析

1)《不朽的凡·高》感映艺术展

2015年9月在北京举办了"《不朽的凡·高》感映艺术大展",该展览采用虚拟现实技术使观众回顾了凡·高的艺术创作路径,以此纪念这位艺术巨匠短暂而灿烂的人生。

由于凡·高的原作过于珍贵,所以国内博物馆迟迟未能促成在国内举办凡·高原作展览。这次展览采用立体互动投影技术,真实地展示了凡·高画作的色彩、纹理和笔触细节。展览一共展出了3000多幅绘画作品,使观众在心灵上贴近这位伟大的艺术家,近距离观察他的经典名作。这种为展示数字内容而设置的立体空间中的大型互动投影可以让观者身临其境地感受画家的真实世界,可以帮助博物馆利用三维图像、虚拟现实等技术实现经典作品的传播,使观众能够跨越时空和大师对话,达到灵魂震撼和交融的效果。(见图6-40～图6-43)

🜚 图6-40 《不朽的凡·高》艺术展

⊕ 图6-41　《不朽的凡·高》艺术展虚拟现实技术体验

⊕ 图6-42　《不朽的凡·高》艺术展厅内部

⊕ 图6-43　《不朽的凡·高》艺术展厅布局

2）电音香水在美国SXSWLive科技文化节上的演出设计

日本著名的电子流行音乐乐队电音香水（Perfume）是一个富有创意和活力的音乐组合。该组合在流行乐中使用了3D扫描、投影映射、运动捕捉、增强现实、电子音乐等多种数字媒体创作方式。这些由超高难度的舞姿、全息投影、5G技术组合成的新媒体背景下的创作方式，造就了电音香水的作品带有与众不同的后现代风格。从2012年开始，这个组合就采用动作捕捉系统实现真实人物和虚拟人物同台表演的形式。2015年该组合在美国科技文化节上展示了全息投影和CG动画的特效表演。该组合注重造型设计、MV设计、美术创意设计，舞蹈动作设计的多样化。在单曲spending all my time中，她们刻意弱化了电音效果，突出个人音色，多台摄像机结合特效给人们呈现了一场视觉盛宴。（见图6-44～图6-48）

⊕ 图6-44　电音香水用虚拟现实技术演出

✪ 图 6-45　电音香水用虚拟现实技术演出效果

✪ 图 6-46　电音香水用虚拟现实技术进行人物建模

✪ 图 6-47　电音香水用虚拟现实技术进行人物贴图

⊕ 图 6-48　电音香水用虚拟现实技术制作的演出特效

5．课题训练

1）课题内容

设计一款虚拟现实游戏界面。

2）课题目的

（1）通过具体设计项目训练，理解和掌握数字媒体的相关理论知识、设计方法等。

（2）深化学生对数字媒体设计的理解，通过资料调研时对经典案例的分析与学习，使学生具备较好的设计分析能力。

3）课题教学

（1）让学生关注近期优秀的数字媒体艺术展览，针对不同的作品，分析作品使用的媒体语言和艺术风格。

（2）挑选一个案例并分析它的功能与形式，以 PPT 的方式与老师和同学们一起进行课堂讨论。

（3）根据课题内容设计一款虚拟现实游戏界面。

4）课题作业

自拟主题，设计一款虚拟现实游戏界面，在设计过程中要考虑游戏的形、声、色与交互方式，关注数字化的呈现与交互设计手段。

第二节　设计师职业

一、设计师的类型

进入信息时代后，随着计算机等软硬件技术的发展和互联网的普及，设计师作为产品研发的重要一环，分工越来越细化。设计师按照行业划分，通常分为视觉传达设计师、产品设计师和环境设计师；按照工作性质划分，可以分为独立设计师、企业设计师、业余设计师；按照设计产品的呈现模式划分，可以分为平面设计师、三维模型

设计师;按照分工和职能划分,可以分为设计主管、主设计师、设计师、设计助理等。

上述各类型设计师在不同的专业和领域各有所长。例如,产品设计师擅长造型和外观设计,具有工科和艺术兼收并蓄的特点;环境设计师擅长空间和构成,通常专攻建筑学、环艺设计、装饰材料等;平面设计师则侧重平面构成,注重传播、广告和企业品牌。在专业技能上,职业设计师也各有所长,平面设计师会准确地传达视觉形象和符号,产品设计师则在材料选择、材料质感、形态变化上更为敏感,环境设计师会格外看重作品的结构。下面针对几种不同的设计师类型,分别讲述他们的职业特点。

平面设计师从事的工作非常广泛,如包装设计、广告设计、标志设计、展览展示、招贴设计、书籍装帧等。以书籍装帧为例,国内书籍设计的大师级人物——吕敬人,是20世纪末至今致力于书籍设计领域的重要人物。他提倡书籍设计的动态感受,他用流动、膨胀、运动、排斥等词汇形容所设计的书籍,强调书籍和人类的互动关系。他认为书籍是有生命的载体,人们可以通过阅读感受书籍的生命力和感染力。由吕敬人先生设计的作品《苏州折扇》封面所选造型与书中的古扇相呼应,书后还附赠一把制作精巧的折扇,给读者留下深刻的印象。此外吕敬人先生设计的《梅兰芳全传》是我国装帧设计领域的一个著名作品,该作品的独特之处在于左翻和右翻分别体现了梅兰芳先生在现实和舞台中的两种不同角色。吕敬人的书籍设计蕴含着老一辈设计师的传统设计精神,持续引导着设计领域的创新。(见图 6-49 ~ 图 6-51)

☝ 图 6-49 书籍装帧设计师吕敬人

☝ 图 6-50 《苏州折扇》封面效果(上海书画出版社)

✛ 图 6-51 《梅兰芳全传》的封面（中国青年出版社）

产品设计师通常从事工业设计或者手工艺设计。共同的工作职责都是设计出符合商品特征并满足人们实际需求的产品。只不过工业设计师主要是设计和制作可用机器批量生产的产品，而手工艺设计师则是凭借材料和技艺设计以手工艺术品为主的产品。例如，产品设计师贾伟是洛可可设计公司创始人，也是目前国内唯一获得过五项国际设计大奖的设计师，他的知名作品包括海底捞自嗨锅、55度杯。贾伟在他的著作《产品三观》中对自己的行业经验给予了总结和阐述。他提出，设计师要设计一款好的产品，必须具备正确的世界观、价值观、用户观；要一切以客户需求为中心，以满足客户的产品需求为己任。（见图 6-52 ～图 6-54）

✛ 图 6-52　产品设计师贾伟

✛ 图 6-53　洛可可设计公司作品《上山虎》

⊕ 图 6-54　洛可可设计公司作品《上上签》

　　环境设计师按照设计领域的不同,可以分为公共艺术设计师、室内设计师、城市规划设计师、园林设计师等。环境设计的目的是提高人类的生活品质,打造舒适、美好、宜居的人类生活场所。中国设计师王澍获得了 2012 年的普利兹克奖,成为国内获此殊荣的第一人。这个奖项的影响力在建筑界是顶级的。这个奖项被称为建筑界的诺贝尔奖。王澍的主要作品有宁波美术馆、中国美术学院象山校区、苏州大学文正学院图书馆等,其中,他为中国美术学院象山校区所做的建筑设计被英国卫报列入 21 世纪最佳建筑之一。王澍建筑设计最大的特点是将中国传统与现代建筑设计进行了完美的结合,他既尊重传统,又能形成自己的特色,并让两者相得益彰,很好地诠释了中华江南文化的特质。(见图 6-55 ~ 图 6-57)

⊕ 图 6-55　宁波美术馆

⊕ 图 6-56　中国美术学院象山校区

　　从上面数个例子来看,设计师需要具备包括文化修养、人生经验、民族情节、人文意识、自身修养等诸多要素,这些要素无一例外都对设计工作起到了至关重要的作用。作为一位合格的设计师,需要接触并学习大量关于哲学、美学、心理学、人类学等人文学科的知识,也需具备理性的思维结构,并将理性与感性相结合,铸造坚实的人文学科知识结构,提升自己的人文素养。

⬆ 图 6-57　苏州大学文正学院图书馆

二、设计师能力的培养

1. 专业技能

（1）设计思维能力。设计思维包含科学思维与艺术思维两种思维模式。艺术和科学的思维模式是人类认知事物的两种有效方式。艺术思维具有艺术美的特质,设计师在完成一件设计工作时,必须要围绕工作目标构想产品形象,要用分析、组合、结构、解构等方式去创建新形态。虽然在创作中也混入了科学思维,但起主导作用的还是艺术思维。

（2）艺术基础能力。设计学科的美术能力培养依赖于设计素描、色彩训练、构成基础、制图和材料、设计速写等。特别是设计速写对于手绘能力的培养非常关键。简单的手绘工具和纸张就能展开设计工作,让设计师不受束缚地进行思维创作。设计速写还可以作为日常构思的一种记录方法。设计的审美素养也依赖于造型能力、色彩能力、构成基础的提高,对形态的认知也是通过长期坚持不懈的训练形成的。一个优秀的设计师只有具备上述能力,才有可能设计出具备想象力和切实可靠的作品。

（3）数字工作能力。21 世纪以来,人类社会步入数字化时代和互联网时代。设计师不仅要具备传统设计工作所需的基础知识和技能,还需与时俱进,掌握现代计算机和网络工具的使用,才能设计、制作和查找自己所需的素材。广阔的互联网空间为设计师提供了更多的灵感来源和便捷的资料检索途径。计算机的软硬件设备也让传统设计工具黯然失色,数字设备和软件具备更多的灵活性和多样性。这些工具的出现和网络的应用,让设计师的工作变得更加得心应手,大大提高了工作效率。

2. 责任感与道德感

（1）设计师的职责。设计师必须具备符合行业准入要求的基本能力,然而任何公司或单位都要求设计师具备较强的责任感以及自律性。从社会角度看,设计师要具备为大众利益考虑的基本责任;从所属企业来看,设计师需要提供合格的产品和专业能力;从产品服务的对象来看,设计师要尊重客户的体验,并尽可能地满足服务对象挑剔的审美需求。从设计师创作的角度来讲,以人为本的设计理念早已被行业和大多数设计师所接受。

设计师从事设计的目的主要是利用自己的专业能力服务大众,并获取相应的价值回报。设计师的职业特性限定设计师必须具备社会责任和服务意识。

（2）设计师的道德感。作为一名设计师，要有自己的理想信念、专业追求、正确的价值观和对产品的痴迷。任何行业和服务都不能单纯依赖法律法规的约束，规章制度仅仅是为了约束人们的行为，而不是为了改变一个人。设计师要想成为符合行业要求的人才，就必须具备优秀的道德品质，要提高自己的人生品位，培养自己高尚的职业情操。同时设计师也要具有忧患意识。设计的产品要引导人们向表现民族文化和传统优良价值观的方向发展，要符合公序良俗，能够反映民族文化中最璀璨的部分。在做设计工作的时候，要尽量表现符合潮流的、民族文化特性的产品。在设计创意阶段，要努力突出民族的和历史的、传统的和当代的特点，提高自己的文化素质和专业能力。

3．综合设计能力的培养

十年树木，百年树人。艺术设计的学习过程是漫长的，不可能一蹴而就，只能踏踏实实地稳步前进。对于专业知识的学习，我们还需要把自己培养成兴趣广泛并具有综合知识结构的全方位人才。日本设计理论家佐口七朗先生认为："设计，联系了人、自然、社会三大领域，而以人、自然、社会为背景的诸科学，当然也就和设计有相当的关联性。"[①]自然科学、社会科学、人文科学处于不同的领域，只有把相关的知识整合起来，才能改变人类社会未来的发展。

设计师的综合设计能力主要包括以下几方面。

（1）创新创造能力。艺术设计人才最重要的特质就是创新能力，尤其是当今社会重视原创能力。在艺术设计领域中对一名设计师能力的判断大多是以创新能力作为前提。

（2）分析能力和解决问题的能力。实际工作中，高效的分析能力和解决问题的能力在满足客户需求方面是至关重要的。

（3）团队协作能力。团队协作能力除了要求基层工作的设计师遵循外，还要求团队管理人员遵循。同时良好的沟通能力也有助于设计师提高设计效率以及加强与团队的协作。

（4）表达能力。在商业设计中，如何与客户、上级、同事沟通，并将自己对计划和方案的理解解释清楚是非常重要的。

三、设计团队与设计师

1．设计团队

设计工作是一项要求配合紧密、快速应变、开发高效的有组织活动。特别是在资源整合方面，设计团队的主导者需要考虑团队的发展方向、竞争优势、设计能力等多方面因素。因此设计工作的模式一定要符合瞬息万变的市场需求，同时也能够开启设计师的个人潜能和团队协作能力，从而形成团队的合力，扩大竞争优势。

在信息时代的今天，复杂的设计工作往往并非由一个人独立完成，而是需要多位不同领域的团队成员协力完成，甚至需要跨国合作。在这种形势下，如何让包括设计师在内的团队成员有效协同工作，是大企业和跨国企业应着重考虑的问题。

在视觉传达设计、产品设计、环境设计、数字媒体设计等设计领域中，任何设计工程都是非常复杂的。设计工作的首要目标是解决客户需求，寻找设计创意，突破技术和材料的限制。设计团队的成员一般由来自各行各业的人员组成，一般包括团队负责人、不同设计专业的设计师、工程技术人员、销售人员等。任何工作的展开和问题的

① 刘成章.陶瓷材料在公共艺术中的运用[D].北京：中央美术学院，2009.

解决都离不开这些团队成员的努力和跨学科协作。

一个成熟的设计团队需要多个设计师配合完成系统化设计工作,这就需要将设计师的职责按照不同的层次进行划分,可大体划分如下。

首先,设计主管需要带领团队为一个或多个项目讨论实施方案,并与项目投资方、委托人、施工单位及相关职能部门进行对接。设计主管要求具备很强的团队协调能力和实施能力,同时也要善于沟通各方意见,并将项目完成过程中出现的问题快速、精准地解决。设计主管不必精通所有的设计方法和手段,但必须具有资深的项目管理经验、设计专业知识以及对行业政策法规的熟悉程度,同时还需要组织、管理团队成员积极接纳用户意见,能够让项目的方案顺利实施和执行。

其次,主设计师主要负责具体项目的设计和实施。主设计师需要配合设计主管的工作,按照设计主管的思路协调其他设计师熟悉方案,并按照方案进行设计规划和实施。主设计师要参与到项目方案的具体工作中,对设计方案进行分析、调整、总结。

再次,负责项目各个子任务的设计师也应承担起相应责任,他们承担的子任务类似企业形象设计中的视觉设计、车辆设计中的内饰设计、酒店装潢中的大堂设计等。设计师要配合主设计师的工作,要与设计团队的其他成员分工承担项目方案,设计并实施其中一部分任务。设计师较为看重个人的创新能力和设计表达能力。

最后,设计助理主要是辅助主设计师或其他设计师完成一些琐碎的工作,例如,将设计草图转换成设计稿,将Auto CAD 图纸转换成三维图。设计助理的主要技能是具有较好的设计表达能力和技术制作能力。

上述层次划分只是按照团队成员能力和职责进行项目工作的分解。具体项目实施的过程中,大家的工作任务是你中有我、我中有你,会有很多互相交叉的地方。另外,虽然团队成员的级别有高低之分,但是大部分工作是从基础工作做起。随着团队成员经验和能力的提高,会逐步晋升到更高的层级。因此,设计师要根据自己的兴趣、能力、行业要求来选择、调整、转型专业发展方向。

2．设计师

1）建筑设计师扎哈·哈迪德

扎哈·哈迪德（Zaha Hadid）是至今唯一独立获得建筑界最高荣誉"普利兹克奖"的女性设计师,曾于2010 年被《时代》周刊评为"全球 100 位最具影响力的人物",她也被誉为当代最优秀的解构主义大师。

扎哈最著名的建筑作品包括伊斯坦布尔和新加坡城区的总体规划、2012 年的伦敦奥运会建筑、米兰写字楼、巴塞罗那大学和会议建筑。她为中国设计的建筑,最知名的有广州歌剧院和位于北京的望京 SOHO 城。扎哈的设计具有特色鲜明的"流动感",在前卫风潮的设计理念指引下,她的设计方案将这种"流动感"发挥得淋漓尽致。在自己擅长的建筑设计领域,她把空间和建筑设计的理念融会贯通,创造出一个又一个地标性建筑作品。

解构主义对于现代建筑设计流派的影响巨大,在结构上避免出现现代主义时期的那种直角,尽量采取不规则的处理方式,在不对称中寻求连续丰富的结构变化。扎哈作为当代建筑师中非常重要的一员,自然而然地也受此影响。她在自己主导的景观设计中,打破传统的建筑设计理念,从独特的视域寻求建筑的创新性,让人们从惯常的思维模式中解脱出来,让建筑设计有了更多的选择,让建筑设计师有更多的想象创作空间。可以说扎哈对建筑学领域影响深远。（见图 6-58 ～图 6-60）

🔆 图 6-58　建筑设计师扎哈·哈迪德

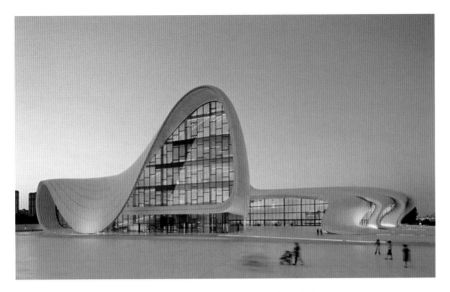

⊕ 图 6-59　Heydar Aliyev 文化中心

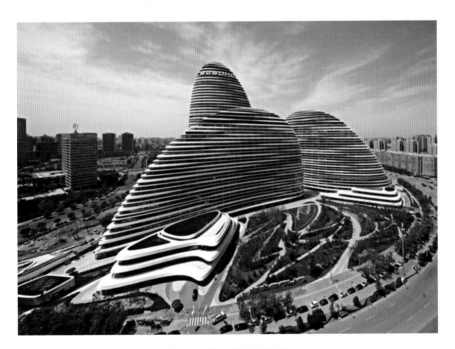

⊕ 图 6-60　望京 SOHO

2）工业设计大师喜多俊之

喜多俊之生于 1942 年,是日本知名的工业设计大师。大学时就读于大阪艺术大学工业设计系。早在青少年时期他就对设计产生了浓厚的兴趣, 1969 年他开始在工业设计、环境设计、空间设计等领域从事设计工作。他设计的作品被纽约近代美术馆和世界一流博物馆收藏,他创作的 TAKO 灯、WINK 椅、夏普液晶电视等产品引起了国际设计行业的关注,被日本誉为国宝级设计师。他目前是 IDK 设计研究所株式会社社长,他一直致力于将传统材料、技术应用于现代设计中。

他的知名作品——TAKO 灯,首次将日本传统和纸与制作工艺应用在现代灯具设计中,他利用传统和纸的厚重和较好的色泽优势,让强烈的光线通过重重漫反射变得更加柔和。让灯具具有材料和工艺上的古典风格,同时又符合现代灯具的功能需求。虽然这款灯诞生于几十年前,可是直到今天仍然有大量的市场需求。后期喜多俊设计的 KYO 纸灯是 TAKO 纸灯的一种升华,用带有褶皱的和纸作为灯罩的形态,让整盏灯看上去更具韵味,东

方气息更加浓郁。日本的很多家居设计师、产品设计师都秉承这样一种设计理念,就是将设计牢牢地同日常生活捆绑在一起,让创意延伸到生活的每一个角落。(见图 6-61 和图 6-62)

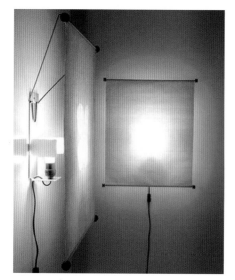

⊕ 图 6-61　TAKO 纸灯

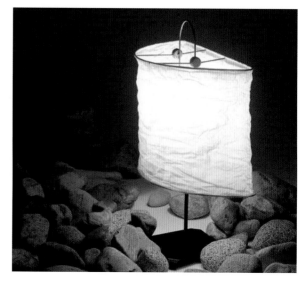

⊕ 图 6-62　KYO 纸灯

思考与练习

1. 举一个获奖广告案例,分析广告的创作理念和视觉效果。

2. 分析一款日用产品,思考如何达到产品功能与形式统一。

3. 以环境设计项目为例,分析环境的功能、造型和材质特点。

4. 关注数字媒体艺术展览,分析作品的媒体语言和艺术风格。

5. 介绍某位设计师代表作品和设计理念及对设计行业的影响。

第七章
设计哲学、文化与科学

学习要点及目标

1. 了解设计的普遍性问题,如设计的内容与形式、设计美学等。

2. 了解设计与哲学、文化和科学的关系。

3. 熟知人的需求与造物功能,以及设计与科学之间的关系。

核心概念

设计哲学;设计文化;设计科学。

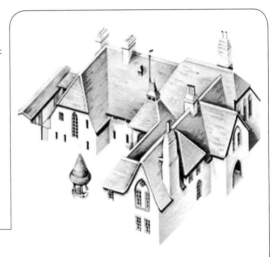

引导案例

威廉莫里斯的红屋

红屋是英国设计师威廉·莫里斯和菲利普·韦伯于1864年合作设计的住宅。众所周知,莫里斯被认为是现代设计的奠基者之一,也被称为现代设计之父。他不认可机械化、重复性的工业化设计风格。他所设计建造的红屋借鉴了哥特式建筑风格,例如尖屋顶、塔楼、尖拱等。红屋的室内空间明快而疏朗,所有的家具、壁纸、地毯、餐具、灯具都是莫里斯设计的,一改维多利亚时期陈腐、矫揉造作的旧装饰风格,显得简明、务实。莫里斯的红屋在落成后,吸引了很多人去观看,获得了很多好评。最终他放弃了成为画家的愿望,在1864年成立了世界上第一个设计事务所。事务所提供从家具、地毯、书籍设计到建筑、室内、产品、平面设计的全方位的设计服务。从此世界现代设计开始了第一个设计运动——工艺美术运动。(见图7-1和图7-2)

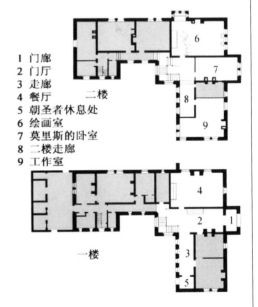

1 门廊
2 门厅
3 走廊
4 餐厅
5 朝圣者休息处
6 绘画室
7 莫里斯的卧室
8 二楼走廊
9 工作室

二楼

一楼

✦ 图 7-1　红屋设计图

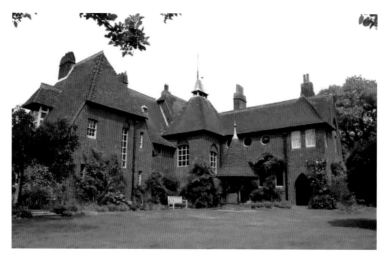

⊕ 图 7-2　红屋

第一节　设 计 哲 学

一、设计哲学的定义

在解释设计哲学的定义之前,我们来了解一下什么是设计,什么是哲学。在中国古书《说文》中记载:"设,施陈也;计,会算也。"设计一词就字面意思来讲是设想和计划。凡造物、做事所进行的想象和制订的实行措施均可称作设计,如建筑物的设计、机器制造的设计、生产流程的设计、工艺美术的设计等。[①]中国古代与西方"设计"有着相似概念的词是"经营",在《简明古汉语词典》中将"经营"解释为"经度营造,引申为策划营谋"。"设计"一词通常与英文的 design 互译,意为设计、图案、图纸、结构等。16 世纪英国将"设计"定义为"制作物品的计划"和"一件艺术品已画完的草图"。

"哲学究竟是什么? "这是自古以来哲学家最感兴趣也是最为头疼的问题。著名的辩证法大师黑格尔曾十分感慨地说:"哲学有一个显著的特点,与别的科学比起来,也可以说是一个缺点,就是我们对于它的本质,对于它应该完成和能够完成的任务,有许多大不相同的看法。"经查阅后得知,哲学(philosophia)是距今 2500 年前的古希腊人发明的术语,在希腊语中 philosophia 是由 philos 和 sophia 两部分组成的动宾词组,philos 是动词,指的是"爱和追求",sophia 是指"智慧",所以 philosophia 按其本义而言是指追求智慧、追求真理之意。从这一角度来考虑,可以将哲学理解为:它是协调人与社会、人与自然、人与历史、人与人、人与自我之间的一种智慧。它是一种"历史观""人生观""价值观"和"世界观",是为人类的生存和发展提供"安身立命之本"和"最高的支撑点"。所以哲学总体上代表着人类理性把握世界的一个思维层次、一种实践能力和一种净胜境界。[②]

经过以上对设计和哲学的解释,我们再来学习设计哲学的概念就会容易很多。设计哲学作为一个新兴的交叉研究领域,它是从哲学的高度研究设计的概念和本质、设计思维和逻辑、设计观念和价值、设计智能和方法;它是关于设计领域根本观点的学说体系,是对设计普遍知识的概括和总结。罗素在《西方的智慧》中曾说过:"当有人提出一个普遍性的问题时,哲学就产生了。"[③]所以哲学是研究设计普遍性的问题。

① 张道一. 设计观念——工艺美术教学的一个关键问题[J]. 设计艺术, 2003 (2): 4-6.

② 陈登凯. 设计哲学[M]. 西安:西安交通大学出版社, 2014.

③ 罗素. 西方的智慧[M]. 北京:文化艺术出版社, 1999:6.

就设计主体而言,它泛指整个社会中的人。早在原始社会,人们就已经懂得使用石器制造生活工具,或者在石器上画装饰图案等。进入封建社会后,设计活动更是大量融入人们的生活中,如古代科学家张衡,因为当时地震比较频繁,他设计出地动仪来预测地震;还有北宋发明家毕昇总结了历代雕版印刷的经验,设计出胶泥活字印刷术等。这些都是设计在社会主体性上的展现。在现在信息化的社会中,设计更是无处不在,人们对设计的要求也从物质需求上升到了精神需求。例如,由普利兹克建筑奖得主王澍设计的宁波博物馆,它的选址非常具有特色,这里原来是一片农田和村庄,但是城市的发展破坏了这里原本的平静安宁的状态,附近崛起了很多钢筋混凝土的高楼,设计师将具有人文精神的博物馆建在这里,并赋予具有传统特色的青砖旧瓦风貌。整座博物馆的外墙由木材、钢材、砖石构成,给人带来非常凝重、内敛的感觉,与传统建筑相比又具有后现代主义的意味。中国传统哲学思想为设计师提供了丰富的知识宝库,用传统哲学指导现代设计能重新建立人与自然和谐的生态环境。(见图 7-3 和图 7-4)

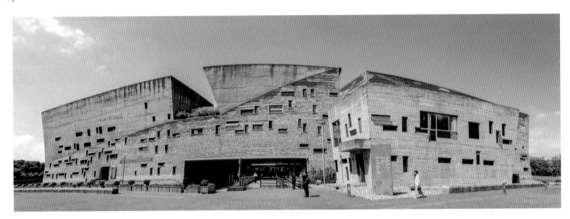

⊕ 图 7-3 宁波博物馆

⊕ 图 7-4 宁波博物馆外立面

就设计的客体而言,从设计哲学的角度来讲,也不仅是指某一件或者某一类物品,而是指物品的综合和设计物对人和社会的影响。它包括人们使用的物品、生存的环境和在这些造物文化下人—物—社会之间的关系。

就设计的主体与客体之间的关系而言,它们之间是相互制约、相互影响的。人既是设计主体,也是被设计者。设计的客体为主体提供了设计工具和手段,同时也制约着设计者的思想和设计方式,因此,设计实际上是一个知行合一的过程。

二、设计哲学概论

1．中国古代哲学思想

（1）特征。中国古代哲学思想源远流长，不仅对产品的外部造型有所追求，更重要的是极为重视产品的功能性和实用性。

众所周知，中国古代哲学家对实践非常重视，这是中国哲学思想的本质精神，这一点在强调造物活动的"文物昭德"上体现得极为明显。在中国的科学文化方面也有很多这样的例子，如古代以计算见长的《九章算术》和一些古代的天文仪器等。在技术上，冶炼、陶瓷、造纸、丝织、印刷术、火药、指南针的发明在当时都处于世界领先地位，瓷、茶、丝三种包含独立技术的商品是远东文明时贸易的核心，冶炼和陶瓷可以为人们提供生活用具，纸和印刷术加快了文化的交流和信息的传播，火药提高了中国采矿的技术，指南针促进了中国航海事业的发展。由此可以意识到，古代中国在科学技术上极为重视实际问题的解决。另外，中国农民受长期农业耕作的影响，秉承脚踏实地的耕耘精神，并在农作过程中不断总结经验，因此，这种农耕经济的生产决定了中国的传统文化具有"重实际黜玄想"的务实精神，所以理性的实用主义是中国文化中一个重要的民族特征。

从哲学的角度看，理性与实用是中国古代哲学的基本特征，这种文化作为基因深入中华民族的血液中，直接影响着人们的价值观、思维方式和行为方式，塑造着整个中华民族的务实性格；在科技和物质生产领域，实用和理性的表现方式十分强调事物的功能，从不过分夸大其外表的装饰和形式意义，始终以结构和功能为中心。

（2）设计哲学思想。中国古代纯粹以设计为主题的文献数量很少，但是在浩瀚的古代文学作品中存在大量的设计言论，实践和哲学思想。虽然中国现在的设计实践落后于西方发达国家，但是从这些古代文献中可以看出中国的设计思想远远超过了西方发达国家。

先秦诸子的文献在这方面的表现最为突出。从先秦时代就开始了以实用理性为核心的设计哲学思想，《国语·楚语上》中记载了一段伍举和楚灵王有关章华台美感的争论，楚王在章华台上感慨"台美夫"，而伍举却认为不应以"土木之崇高彤镂为美"，即不能把土木建筑的高大和雕梁画栋当作章华台之美，而是要看它是否具有一定的实用功能。"故先王之为台榭也，榭不过讲军实，台不过望氛祥。"中国古代的这种哲学观反映了物质与功能的辩证关系，又教导人们不能忽视物质生产的功能作用。

儒、道是中国传统文化的两大要素，其传统精髓从一开始就具有强烈的自然性和社会性的互补共生关系。儒家思想的"礼治""仁义"所带给中国传统艺术浓重的"礼教"色彩和古典美学的"中和"原则，使中国人的设计审美思想都受着"礼乐"文化的支配。纵观中国历史，纵然有政权更替，但是礼乐文化仍然一脉相承，并且这种文化深深地蕴藏在艺术设计之中，如孔子的"质胜文则野，文胜质则史，文质彬彬，然后君子"。要求人们做到美与善的统一、文与质的统一。孔子还提出了内在修养与外在的气质风度相一致的道德修养，提出来形式和内容相统一的美学命题。道家讲究阴阳，老子提出"万物负阴而抱阳"，万物的内部无不以阴阳的对立关系而存在，即矛盾的普遍规律。这一理论不但被用来说明自然界，还进一步说明了人与社会的关系。[①]太极图就是受到这种阴阳对立的哲学思想和思维方式的影响。太极是中国古代的哲学术语，意为派生万物的本源。太极图是由黑白两个鱼形纹组成的图案，俗称阴阳纹，它表达了太极的阴阳轮转，相辅相成是万物生成变化根源的哲理。"儒道互补"形成了中国文化的基本结构，儒家"有情的宇宙观"与道家"无情的辩证法"相对应。中国哲学中"合二为一"

① 杨先艺.设计概论[M].北京：清华大学出版社，2010.

的思想,发轫于先秦的道家、儒家及禅宗理念,是原始朴质的混沌思维方法论的基本核心。

《考工记》是战国时期关于手工业技术的一部文献,记载着各种工艺的规范体系,其中包括先秦时代的生产管理制度、工艺美术资料和手工生产技术等,反映出当时人们丰富的设计哲学观念。比如关于"劳动环境"的问题,在《考工记》中有:"天有时,地有气,材有美,工有巧,合此四者,然后可以为良。材美工巧,然而不良,则不时,不得地气也。"的论述。《考工记》中阐述的天时、地气、材美、工巧为当时人们生产劳动的四个重要条件,其中"天时"和"地气"主要是自然环境,并带有一定的神秘色彩;"材美"指的是自然界优良的材料;"工巧"是指人们熟练的生产技能和技巧。[①]例如,苏州园林就折射出中国传统文化中师法自然而又突破天然的超卓意境。苏州园林起源于春秋时期,在明清时期发展到鼎盛阶段,现存的大部分园林都是这个时期建造的。苏州园林利用花卉、山水、奇石、树木的构建和搭配,创造了模拟自然的景观,如狮子林的湖石假山、怪洞奇峰(图7-5)。同时苏州园林也蕴含了中国古典哲学、历史、人文风貌,充分展示了我国传统文化的精髓。在《考工记》看来,优良的材料是人们生产制造产品用具的物质前提,而熟练的技巧则是把"材美"加工、制造成能满足人们生产生活需求产品的智慧力量,同时也说明了"天时""地气"对生产劳动的重要性,人们必须在适合生产劳动的环境中去生产产品。[②]因此,可以看出《考工记》在阐述生产劳动的四个条件中,深刻地指出了环境对于生产的重要性,这是我国古代在手工业生产中对产品与环境关系问题认识的最早记载,也是《考工记》对先秦手工业状况记载中所体现的设计哲学观念的重要内容。

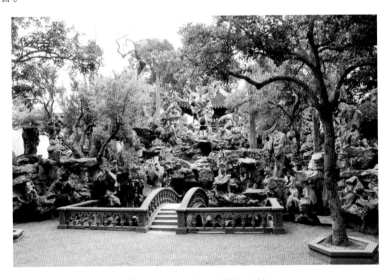

⬆ 图7-5　苏州园林狮子林

2．西方古代设计哲学思想

西方古代设计哲学正式起源于工业化社会大生产的现代社会中,但作为一种哲学思想,可以追溯到古希腊、古罗马时代。纵观西方哲学历史,西方古代哲学一般分为三个阶段:前苏格拉底哲学、以智者派为中介的从苏格拉底到亚里士多德阶段的哲学、罗马世界的哲学,前两个阶段都是希腊哲学,第三个阶段是罗马统治时期的哲学。[③]由于古希腊的设计哲学思想为现代艺术设计奠定了坚实的思想基础,所以此处主要针对古希腊的设计哲学思想进行阐述。

① 李业鹏. 材质美在产品设计中的艺术表现——以木材为例[J]. 明日风尚, 2019(6):1.

② 陈登凯. 设计哲学[M].西安:西安交通大学出版社, 2014.

③ 邹化政. 西方古代哲学发展的逻辑结构[J]. 吉林大学社会科学学报, 1984 (5): 50-57.

希腊艺术和设计可以说是人类艺术史上的第一个巅峰,为现代人类艺术设计的发展提供了丰富而宝贵的遗产,如古希腊人写下了最早的艺术设计理论和艺术设计历史文献;希腊的绘画、雕塑和建筑思想主宰了欧洲和美国的美学思想长达数个世纪等,这与希腊人的机智勇敢、善于学习、敢于追求梦想的精神息息相关。希腊位于地中海文明发源地,它的地理位置决定了希腊文明的开放性。希腊人的思想倾向于明确的逻辑与几何学,公元前6世纪的毕达哥拉斯学派发现,数的比例、秩序和尺度构成了宇宙的和谐之美。从希腊艺术的历史发展过程中可以看出,希腊人对艺术的看法并不是单一的,或许是因为人类的生活在发生着变化,随之设计及其理论也在发生着变化。在希腊艺术的百家争鸣时期,出现了很多著名的哲学家,如苏格拉底、柏拉图、亚里士多德等。

苏格拉底作为古希腊著名的思想家、哲学家和美学家,一直主张真、善、美的观念,提出美、善应该与功能相互联系,他把对美的评判与事物对人类主体的功能联系起来,这一思想进一步深化了设计的本质,为古代设计哲学思想的产生与发展奠定了坚实的基础。苏格拉底强调从人的目的和需要的角度出发来评判美,通过对实用物品的美的探索和研究,将美、善与功能因素联系起来。他认为:"我们使用的每一件东西,都是从同一角度,也就是从有用的角度来看而被认为是美的又是善的。因此,衡量美的标准便在于对它的目的是否服务得好。"[①] 苏格拉底的审美观是功利的、实用的,它将功利、功能看作审美的主要标准。他的这一思想既深化了前人对美的认识,又开辟了西方设计哲学思想之路。他认为,在考虑事物的同时,更要从对于人的合目的性出发去考察美、认识美。凌继尧在《西方美学史》中也曾写道:"任何一件东西如果能很好地在功能方面达到目的,它就既是善的又是美的,否则它就同时既是恶的又是丑的。"[②]

柏拉图提出了艺术理论中颇具特色的"艺术模仿论"。他认为艺术是对现实世界的模仿,而现实世界又是对理念世界的模仿。他在《理想国》中用床的例子来诠释"模仿"在哲学意义上指的是什么。他认为:原始真实性就是概念性,即某些东西的概念(这里指的是床),这种概念包括了这种东西的各式各样的形态及可能出现的情况。木匠把一张床做成某种特别的样式,但是由于他把床的概念局限于他设计的样式,这张床与概念上的真实便差了一步,它只是在某种特别光线和某种特定观看角度下的表象,因此,床的广泛概念就越来越受到局限,艺术家总是与基本的实际概念相差甚远,所以柏拉图怀疑艺术向背离真理的方向跨出了危险的几步。他写道:"我们是否可以说我们用建筑艺术造了一座真正的房子,而用绘画艺术造了另一座,这座房子是某种人为的梦境。"[③] 柏拉图的模拟观念对以后影响很大。许多学者也得出这样的结论:如果说艺术是模拟,那么就应该模拟自然。然而在希腊人之前,以为实物就是目之所见的看法尚不普遍。很多文化一直认为,事物的真实性不在于事物的表象,而是超越事物的表象,必须以象征的手法来表达。与之相反,柏拉图的写实观念对于写实性的西方传统艺术显得尤为重要,他的美学观是"理念观",他要求人们把目光投往"美本身"。

亚里士多德比柏拉图更加接近于把内在的知识与技巧相结合来创作作品的艺术设计思想。如柏拉图对木匠进行观察后做出评论:木匠用手把木头刻成了形,但他的手是听从于艺术家的灵魂和灵感召唤的。亚里士多德对理想主义艺术的赞扬胜过对自然主义的赞扬。同时,他认为不存在独立的形式世界,自然界中的一切事物都包含着某些普遍性或共性,这是我们凭直觉能够直接接近的。亚里士多德认为艺术是对现实的"模仿",他肯定现实世界的真实性,由于艺术家是一个擅长模仿的能手,使得艺术比它所模仿的现实世界更加真实。比如,一部喜剧可以模仿一群在现实生活中并不存在的人物,而柏拉图的观点认为艺术只是模仿实际事物的影像,这样的模仿

① 色诺芬.回忆苏格拉底[M].吴永泉,译.上海:上海译文出版社,1984:9.

② 凌继尧.西方美学史[M].北京:北京大学出版社,2004:21.

③ 程倩.中西方古代设计艺术思想渊流初探[D].武汉:武汉理工大学,2002.

永远不会全部复制出真实的原型。二者的区别在于柏拉图是一个理想主义者和理性主义者,而亚里士多德是一个现实主义者和经验主义者。

3．近代设计哲学思想

近代的培根(Francis Bacon)发展了古希腊、罗马的哲学和美学思想,他认为美不在于比例和对称,而在于适宜性、功能性。[①]他说:"造房子的目的是为了居住,并不是为了让人们去欣赏它们的外表,这就是为什么应当优先考虑适宜,而不是对称。如果二者不可兼得。""适宜"在此指的是房子的功能价值,而"对称"则属于形式美的范畴。不难看出,按照他的理解,设计不能满足于形式,而是重在功能的创造。[②]

休谟(David Hume)对审美心理的研究在西方哲学和美学史上都有很大的影响,关于美的本质他提出了效用和同情说,在《论人性》中他写道:"美有很大一部分起源于功利和效用的观念。人们看房子之所以美,是因为看到便利就引起快感,因为便利就是一种美。但它究竟怎么引起快感呢? 这当然牵扯不到我们的利益,但是这又实在是一种来自利益而不是来自形式的美。"[③] 而休谟则看到了功能、效用与审美情感的内在联系,并着重从心理方面分析,而不是像苏格拉底那样归为一种单纯的哲学结论。他认为人们看到房子美,只是借助于想象,设身处地想到他的利益,因而他对这些对象自然会有一种满足感。"[④]休谟的这一思想向设计哲学又迈进了一步,为后人的理解提供了很好的帮助。

随着西方工业革命的发展,工业设计开始要求在产品设计中把审美与技术统一起来,从哲学的角度开始系统的审视,因而工业设计的产生、发展、兴盛的过程也是设计哲学思想的酝酿过程。[⑤]

约翰·拉斯金(John Ruskin)首先看到了资本主义初期工业革命的弊端:机械产品失去了传统手工制品的人情味,变成了冷酷的怪物。但是他并没有以积极的态度去认识和改善现有的局面,而是诅咒机械,陷入昔日生活美学的留恋和追忆之中,极力倡导中世纪时的手工生产方式,这是与历史的发展背道而驰的。然而,反对工业化的同时,他对早期资本主义弊端的认识又是清晰的,他提出设计应以实用性为目的,还为设计提出了一些准则,例如,师承自然,拒绝抄袭旧式风格;使用自然材料,反映真实的材料质感等。拉斯金把用廉价且易于加工的材料来模仿高级材料的手段斥之为犯罪。他关注艺术与技术相互作用的伦理关系,从道德上批判资本主义社会,这对人类的发展具有一定的启发性。

威廉·莫里斯(William Morris)追随拉斯金的思想,他感受到机械对人类审美的伤害,主张把设计工作变成一种创造美的活动,他强调物质产品不仅要具有实用性,还应该具备审美功能,产品生产应站在人文关怀的角度。但如何达到这一目的,对莫里斯来说,仍然是采用手工艺的生产方式,采用简单的哥特式和自然主义的装饰,因而他的这一局限性使他不可能成为现代设计的奠基人。同时他还认为大艺术(造型艺术)和小艺术(装潢美术、产品设计)不能够区分开,一旦区分,小艺术就变成无价值的、机械的、没有理智的东西,另一方面由于没有小艺术的帮助,大艺术也就失去大众化艺术的价值,从而就会成为毫无意义的附属品或是有钱人的玩物。因此他提出了"美与技术相结合的原则",倡导产品生产实用与审美、应用与观赏的统一。

①⑤ 陈登凯. 设计哲学[M].西安:西安交通大学出版社,2014.

② 舍斯塔科夫. 美学史纲[M]. 樊莘森,译. 上海:上海译文出版社,1986:141.

③ 朱光潜. 西方美学史[M]. 北京:商务印书馆,2011:249.

④ 朱光潜. 朱光潜美学文集 [M]. 4卷. 上海:上海文艺出版社,1984.

第二节 设 计 文 化

一、文化的概念和内涵

文化是一种相对于政治、经济而言的精神活动,是人类社会在长期的实践中所创造出来满足人类的物质和精神需求的产物。从广义上说,文化是一种社会现象的历史凝聚,它形成于现实之中,又游离于现实之外。从狭义角度看,它包括能够被传承、传播、引导的民族性或地域性的普遍的思想观念、价值理念、生活方式、行为法则、艺术人文、科技创造等,是人类对客观世界的知识积淀和经验汇集。

文化在结构上包括物质的、制度的、智能的、观念的几大类。物质文化也称为器物文化,是人类劳动过程中积累下来的物质成果;制度文化是调控社会资源所取得的文化,具体包括道德习俗、组织方式、法律法规、社会制度、典章制度、言行规范等;智能文化是人类在生产劳动或进化过程中积累的科学常识等知识结构。观念文化则体现在意识形态中,并通过价值观、世界观、审美观体现出来。

文化具备四个显著特征,分别为民族性、地域性、传承性、可变性。

(1)民族性。任何文化必然是一个民族或族群共同创造和发源的,具备其他民族所不具备的优势和特色。正是由于民族性的特点,才决定了文化的各异特性。这种差异体现在生活方式、造物技术、典章制度、思维方式等诸多方面。

(2)地域性。文化必然受到区域性的传统、风俗、生态环境的影响。一切文化产生的根源和形成过程都和地域性有着不可分割的关系。地域文化的形成体现在自然环境、地理地形造就的特定生态样貌。例如,我国各地民居建筑因为南北方地理位置的差异,在建筑材料选择、建筑外观、宗教信仰的影响下,有着多种多样的形式及风格。

(3)传承性。文化在一个民族或族群内形成后,必然会薪火相传,由书籍、文化符号、师承关系、教育系统代代相传下去。文化没有传承和积累就不会有厚重感和凝聚力,就会形成弱势文化。同样,任何文化失去了传承性,必然会面临衰退和消亡,这个文化所象征的民族和国家也会逐渐没落。人类历史上出现过二十几个文明,能够流传至今的仅仅有两个。例如,我国传统文化自上古时期的文化层层传递、代代传承,经历战乱和外族入侵也没有形成文化血脉的断裂,因此才能保证中华文明延续至今。

(4)可变性。文化的传承可以保证文化的延续,但是这种延续并非是一成不变的。文化的内涵会随着时代的变迁、地理变化、传播因素、技术革新、工业发展甚至关键性历史人物、事件的出现而受到影响。当一种文化模式被另一种文化所影响时,弱势文化就会出现转型,这是由文化的可变性造成的。

二、设计文化

艺术设计是文化的产物,具有文化传承上的特殊性,设计是利用艺术的方式创造实物的过程,是一种造物文化,同时设计文化也是一种广义文化,它包括自然科学、人文科学、社会科学等多领域的交叉认知。设计文化属于文化的一种展示方式,它可以通过设计形态、实用价值、历史留存反射出文化的特殊层次。艺术设计作为人类的创造活动和实践行为,包含文化的所有基本特性。首先要理解设计也是物质文化和精神文化的结合体,它的发展也是在继承、演变和发展中逐渐地传播、整合和递进的。

1．文化对设计的影响

任何艺术形式都要受到文化的影响。设计作为一种植入生活的艺术，必然受到政治制度、历史文化、风土人情、艺术思潮等方面的影响。在不同的年代，设计的审美都要做到适合、适当，做到和文化气息相契合。而这些审美原则必然影响设计师和个人的文化选择。例如，原研哉作为日本中生代平面设计大师，他的设计作品从日本传统的文化中汲取了禅宗思想，而禅宗思想和日本现代设计的极简风格不谋而合。原研哉的设计被称为"白"，他深信设计有了容纳性就能形成更多的可能性。这种概念和佛教中的"空"非常近似。构成一件事物的东西，也许本来并不存在，而是多种因素构成的。懂得留空、留白，正是日本文化在原研哉设计中的体现。原研哉认为文化的关键本质是本土性，文化是有地域性的，文化的全球化不存在。文化应该与历史共存。他所追求的虚空、白、万物有灵，以及他在设计上使用的符号和象征表达方式，都表明他的设计理念深深地受到了本土文化的影响，这种文化因素反过来又通过原研哉的设计影响着现代日本国民。（见图7-6）

⊕ 图7-6　无印良品海报

2．设计对文化的映射

设计作品所反映出来的造型形态、色彩肌理、结构形态、风格流派和时代思潮被总结后，会变成文化的一部分。同时也会变成一面反映文化实质的镜子。我们常说"以史为鉴"，说明历史可以是折射现实的一面镜子。而设计也同样会通过工艺的进步，反映特定地区、民族的文化进步。通过搜集和研究往届奥运会的海报设计，我们发现其设计风格轨迹可以串起当时奥运会举办时代的文化风尚。例如，在1896年的雅典奥运海报中，画中的女子是雅典娜女神，左手的树叶以及右手的桂冠分别是比赛地点的代名词，桂冠则证明着运动员的最高荣誉。在1924年的巴黎奥运会海报中则是一群运动员、一些象征胜利的棕榈叶以及巴黎的徽章，背景是法国国旗。1988年的首尔奥运会海报，通过本届奥运会的座右铭传递了和谐与进步的主题。五环采用鲜艳的颜色，代表了奥林匹克促进世界和平的美好愿望；火炬则象征着人类的未来充满希望，一定会走向繁荣。2008年北京奥运会海报是将会徽呈现在一幅中国传统水墨画卷上，颇具诗韵和优雅的感觉。会徽的中国印符号汇聚了中华数千年的历史。（见图7-7～图7-10）

图 7-7 1896 年雅典奥运会海报

图 7-8 1924 年巴黎奥运会海报

图 7-9 1988 年首尔奥运会海报

图 7-10 2008 年北京奥运会海报

在知识经济的今天,设计的竞争异常激烈,所有设计都在寻求让产品更多地体现文化内涵。同时,新一代设计师慢慢领略到文化内涵会决定销售策略和市场规模。产品不仅要满足消费者的心理需要和情感诉求,也要加强文化价值的认同感。

3．设计对文化的反作用

设计是文化的一种体现形式,也是文化成果的逐步积淀,更是艺术与科技相结合的产物。设计作为生活中常见的文化现象,改变着人类的风俗习惯。旧有的文化在设计和科技的互相促进下,渐渐适应了时代的发展,优秀的部分保留下来,促进了新文化的诞生。

人类的存在,首先要满足生存、生理需要,其次是精神层次的满足。当经济富足、社会快速发展的时代来临,人们对艺术和美的追求就不会停滞不前。设计与文化就像是一对共生的概念,互相借力,互相期待。设计师试图通过文化和先进的设计理念去引导民众,人们审美层次的提高以及对文化更高层次的追求又会影响设计风格和设计思想的表达。

第三节　设计科学

一、设计科学的概念

设计科学由理查德·巴克敏斯特·富勒（R.Buckminster Fuller）于 1957 年提出的。他将设计科学定义为系统的设计形式。迄今为止,设计理论研究仍未达成对设计科学的严格定义。但是毫无疑问,设计科学是研究并创造艺术化的人工物品。密西根大学 Papalambros 教授认为"设计既是技艺也是科学"。科学是严谨的、实验性的、可验证的。设计中有一些与科学重叠的部分。此外,设计中存在的技能和艺术部分则不能完全按照科学精神去衡量。

赫伯特·亚利山大·西蒙（Herbert Simon）在《人工科学》中提到:"设计科学是关于设计的知识体系。"苹果公司的人为因素研究员克里斯蒂·鲍尔丽（Kristi Bauerly）则把设计科学解释为:设计作为艺术,其内涵是产生创意;设计作为科学,其内涵是分析、评估、预测和优化这些创意的潜在价值和性能。上述观点其实都说明了在产品的创造过程中,创意思维是偏向艺术的,而方案的确定、比较是按照科学方法衡量的。

创新和整合是设计中非常重要的部分,是通过知识的积累、经验推测以及同其他学科的印证才能得到。设计与科学都是关于事物本质和规律的研究,只不过角度不同而已,都是人类对事物的探索和判断从感知提升到了认知的层次。

二、设计与科学的关系

一直有无数的学者和工程师在探讨艺术与科学的关系,毫无疑问它们是互相影响的,在设计行业这种影响更加明确。科学技术的发展要依赖产品功能和材料来体现,设计则使产品的存在变得艺术化和物化。格罗皮乌斯曾提出,设计是科学与艺术的统一。从本质上说,艺术和科学是从不同的视角探索同一样东西,即客观世界存在的结构、秩序、矛盾。同时,艺术与科学的认知、传播和被接受,需要通过某种形式或逻辑结构。产品的出现并非设计师的主观意愿,而是一种长期的观察和交流,继承文化和前人的思想积淀而成。科学的理论、数据、公式也是通过科学实验和交流被后人汲取和理解的。

因此,设计的发展必然要和科学的发展相互协调,科学的发展会促进设计的进步,反过来科学实践会形成各种艺术分支研究,如工程美学、结构美学等。2010年世博会的英国馆被称为"会发光的盒子"。英国馆内由4部分组成,分别是"绿色城市""开放城市""种子殿堂"和"活力城市"。其中最引人瞩目的是立方体外形的"种子殿堂"。它周围布满了6万根透明的亚克力杆。当光线通过这些亚克力杆的时候,就会照亮内部空间,光线效果非常柔和,有层次。当夜晚降临,亚克力杆内部的LED光源会亮起,同样会把室内照亮。最神奇的是亚克力杆内部含有很多类型的种子,是由英国皇家植物园和昆明植物研究所合作的种子银行提供的。这一举措让这座"种子殿堂"在艺术的造型下,充满了现代科技的构筑和生命科学的内涵。(见图7-11和图7-12)

⊕ 图7-11　2010年世博会英国馆外墙

⊕ 图7-12　2010年世博会英国馆内部

三、设计与科学在实践中的应用

设计在人类发展历程中扮演的角色越来越重要,从人们的日常生活到关系国计民生的诸多领域,都可见到设计的身影。随着科技的不断发展,设计与科学正在进入一个崭新的融合阶段,通过糅合设计与科学,我们可以在实践中发展一种跨越学科的交叉地带,改善过去艺术在设计中的比重过大的问题。让设计的科学属性变得更明确、更清晰。在现实工作中,设计与科学应该是协同合作的。随着技术的发展,奔驰汽车的设计总监戈登·瓦格纳提出了"ONE BALL"的设计,或许未来的汽车在结构上与现代车的造型不同,不再区分驾驶、乘坐、存储等空间,甚至汽车并不只是驾驶工具。结合AI技术或其他最新科技,汽车制造行业中的艺术设计和技术会向着新的时代跨越,兼具智能化和机械美感的汽车新概念在不远的未来会很快出现。这些进步都反映了设计与科学在实践中是高度协同、互补的。(见图7-13和图7-14)

⊕ 图7-13　未来的概念汽车内部

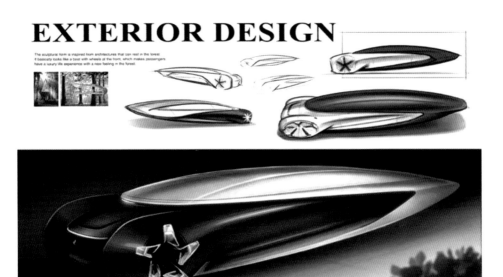

🔾 图7-14　未来的概念汽车外形

思考与练习

1. 简单介绍设计与哲学的本质。

2. 如何理解设计与文化两者之间的关系?

3. 如何理解设计与科技两者之间的关系?

4. 谈谈文化与科技对设计的影响。

参 考 文 献

[1] 谭景,康永平.设计概论 [M].天津：天津大学出版社，2010.

[2] 尹定邦.设计学概论 [M].长沙：湖南科学技术出版社，1999.

[3] 李砚祖.设计艺术学研究的对象及范围 [J].清华大学学报：哲学社会科学版，2003 (5)：69-75.

[4] 宋健.20 世纪 80—90 年代中国设计理论界关于设计本质问题的讨论 [A].设计学研究，2016

[5] 李可巍,柳冠中.论工业设计基础教育课程的组织 [J].装饰，2006 (4)：2.